风景素描一本通

零基础 绘画教程

顾朝 编绘

U0152778

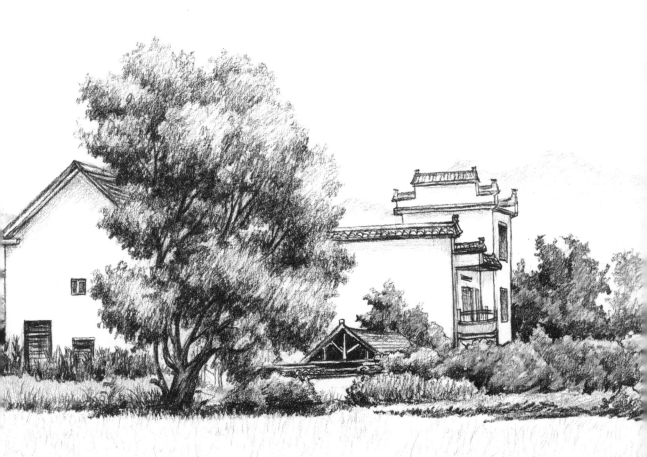

浙江古籍出版社

图书在版编目（CIP）数据

风景素描一本通 / 顾朝编绘. — 杭州：浙江古籍出版社，2022.1
零基础绘画教程
ISBN 978-7-5540-2042-5

Ⅰ.①风… Ⅱ.①顾… Ⅲ.①风景画—素描技法—教材 Ⅳ.①J214

中国版本图书馆CIP数据核字（2021）第266267号

零基础绘画教程　风景素描一本通

顾朝　编绘

出版发行	浙江古籍出版社
	（杭州体育场路347号　电话：0571-85068292）
网　　址	https://zjgj.zjcbcm.com
责任编辑	张　莹
责任校对	吴颖胤
封面设计	墨点美术
责任印务	楼浩凯
照　　排	墨点美术
印　　刷	武汉新鸿业印务有限公司
开　　本	787mm×1092mm　1/16
印　　张	12.5
字　　数	100千字
版　　次	2022年1月第1版
印　　次	2022年1月第1次印刷
书　　号	ISBN 978-7-5540-2042-5
定　　价	39.80元

- -

前 言

　　忙，常被现代人用作推辞的理由，学生忙着学习，上班族忙着工作，老人忙着照顾孩子……人生总有忙不完的事，以至于我们都无暇安静地看一看风景。每个人心中都埋藏着向往的风景。只要我们放松心情，细细品味，就会发现人生处处是风景，如繁忙的城市街道、静谧的校园角落、平静的公园湖面、空旷的郊外田野、远处的山峦云雾等。我们何不现在就拿起画笔，惬意地描绘眼前的风景？或许我们还可以背上行囊，带上画本和画笔，去描绘水乡古镇、群山森林、雪原小屋、海滨沙滩、古建城墙、异国风情，追逐心中向往的绚丽风景，抓住令人感动的每一个瞬间。

　　风景素描是对大自然最直观的一种绘画表现。本书从素描工具的认知和使用，到运用点线面的表现手法，再到风景素描在构图、透视、调子等方面的绘画重点，结合详细的绘画步骤与教学同步视频，为广大美术初学者与爱好者提供一套完整的风景素描知识体系。

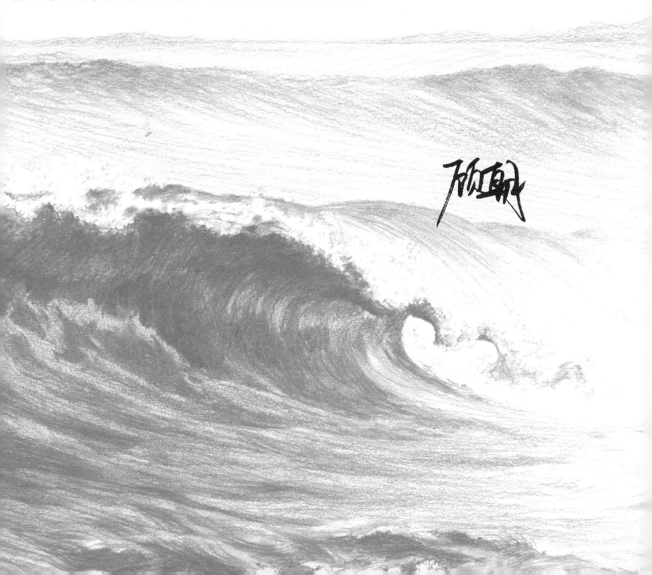

目录 CONTENTS

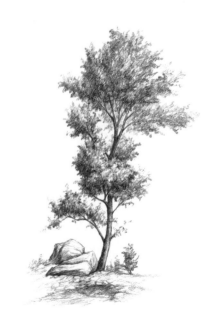

PART 1

画前准备

风景素描是对实物风景进行直接描绘。在描绘时，我们会运用到黑白灰的变化与不同的笔触，而这些都离不开丰富的素描工具。本章将会介绍素描工具及其使用技巧，帮助大家做好充分的画前准备。

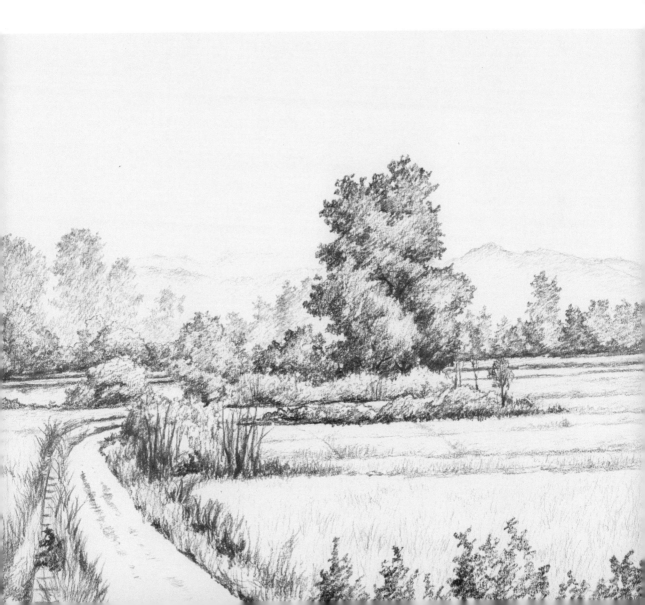

1.1 工具介绍

描绘风景前，一起来了解我们所需要的绘画工具吧。挑选合适的工具，并合理利用每种工具的特性，这样在画画的过程中才会得心应手。

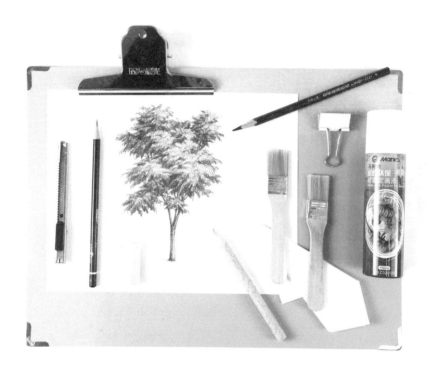

1.1.1 基础工具

❖ 铅笔

市面上有很多种类的铅笔，初学者应选择专业绘画铅笔，这有利于绘画效果的表现。同时要根据实际的绘画需要选择合适硬度的铅笔。

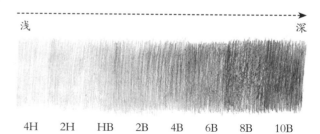

浅 → 深

4H　2H　HB　2B　4B　6B　8B　10B

❖ 炭笔

炭笔是由炭铅加胶而制成笔芯的画笔，具有颜色浓黑、不易褪色的特点。用它处理画面颜色较重的地方时，不会像铅笔那样容易反光，缺点是不易涂改。它适用于暗部的表现，在刻画亮面时应避免使用炭笔。

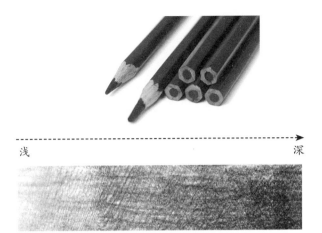

浅　　　　　　　　　　　　　　　　深

> 💡 **Tips：**
>
> 用炭笔铺画色调时，第一遍要轻且密，第二遍再反复，这样的叠加方式才会使画面排线不脏乱。

❖ 纸擦笔

纸擦笔也叫卷纸擦笔，可用其表现出树木、花朵的纹理，也可以在画面中拟造出朦胧、柔润的效果。它还可以当画笔使用，蘸上铅碳就可用来抹画在适当的地方，作为阴影或暗部。纸擦笔是用纸卷加压制成的，清洁时可顺着纸条撕去笔尖已脏的地方。

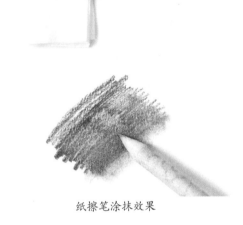

纸擦笔涂抹效果

> 💡 **Tips：**
>
> 涂抹工具除了纸擦笔，也可用纸巾作为替代品，两者的涂抹效果相近。在涂抹时，需要注意起始涂抹的力度不宜过重，而应使用较轻的力度，层层叠加涂抹。

纸巾涂抹效果

❖ 橡皮

橡皮有软硬之分。硬橡皮的作用较为单一，主要用于擦除多余的线条或修改错误的地方。

软橡皮是美术专用橡皮，不仅具有硬橡皮的功能，还能用来过渡阴影、点出物品的高光等。

硬橡皮　　　　　　　　软橡皮

3

1.1.2 绘画用纸

❖ 素描纸与素描本

素描纸一般由纯木浆制作而成，纸张纤维韧劲强，耐擦拭，不易起毛。素描纸的厚度介于打印纸与牛皮纸之间，厚度适中。单张素描纸常用于练习，可随时替换。

素描本一般是活页的，其外壳质地较硬，可保护内页纸张不受折压、避免蒙尘。素描本还非常便于日常携带，能让作画者不受客观条件的限制，随时体验画画的乐趣。

> 💡 **Tips：**
>
> 由于活页素描本没有中间隔层，若一页纸正反两面都用于作画，在日常的晃动或翻页中，会与下一页纸发生摩擦，从而使画面笔触变得模糊，因此建议单面作画。

❖ 纸张重量的选择

纸张越重则纸张越厚，但并非纸张越厚就越好，还是要选择适用的。素描纸一般选择克重 180 克或以上的纸，太轻太薄的纸不能多次修改，容易破损，也不易保存。如果要很细致地作画，建议选择克重 200 克以上的纸张。

❖ 纸张纹理的选择

纸张的纹理粗细各不相同，宜选择纹理感强，但又不过度粗糙也不过度光滑的纸。太粗糙的纸，由于纸面起伏大，不容易表现出细腻写实的效果；太光滑的纸面则不容易上色，且容易反光。

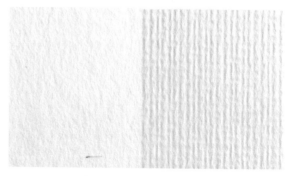

纹理感弱　　　　　　纹理感强

1.1.3 辅助工具

除起稿工具外，我们也需善用辅助工具。在绘画时借助各种功能的辅助工具，再配合画板、画架的使用，能使作画更加方便，从而提高作画的效率。

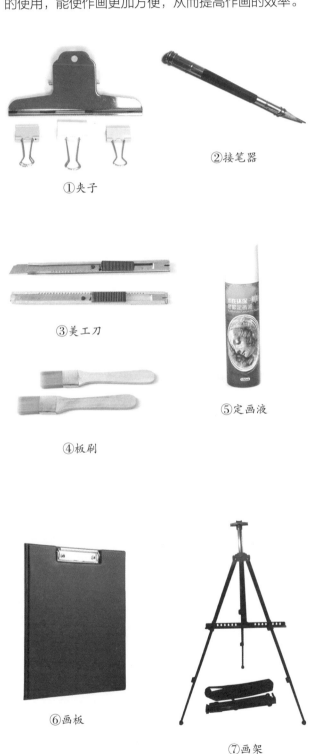

②接笔器

①夹子

③美工刀

⑤定画液

④板刷

⑥画板

⑦画架

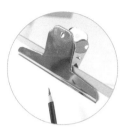

①用于固定画纸或参考资料。

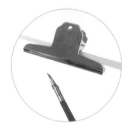

②可连接较短的铅笔头，节约用笔，延长铅笔使用寿命。

③用于削铅笔，可借助它根据自身习惯与需求控制笔尖的长短与粗细。

④用于清除多余的橡皮屑与其他微小杂物。

⑤可喷在已完成的画稿上，使画稿能长期保存且不泛黄。

⑥⑦配合使用，能固定画纸，从而使手部活动范围更大，适用于在较大的画幅上作画。

1.2 绘画姿势

初学绘画时，首先要研究如何握笔、如何能画出自己想要的笔触，合理的握笔姿势可以帮助我们解决以上问题。绘画同写字一样，需合理安排每根手指的位置，寻找不同的发力点。此外，可根据不同的条件或环境，选择是否站立作画。

1.2.1 握笔姿势

❖ **45度握笔**

以手腕为轴心，整个手握笔后滑动排线。常用于画长直线，是素描常用的排线握笔姿势。

❖ **横握**

拇指、食指和中指横握笔。适用于小面积的排线，可以灵活地画出多种方向的短线。

❖ **悬空握笔**

用画架和画板作画时，身体会和画纸有一定距离，握笔也会悬空，此时手部稳定性较差。

❖ **掌侧支撑握笔**

近似写字时的握笔方式。用笔控制力较强，一般用于刻画物体的细节或重点强调的部分。

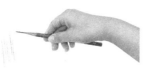
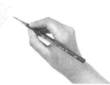
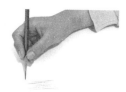

45度握笔　　　　　　横握　　　　　　悬空握笔　　　　掌侧支撑握笔

1.2.2 站姿与坐姿

❖ **站姿**

站姿的视野比较开阔，利于观察绘画主体。在审视最终画面时，对整体把控画面也有较大的帮助。

❖ **坐姿**

作画者需上身挺立，左手扶持画板，右手执笔。画板中心高度调至作画者眼睛能平视的位置为佳。

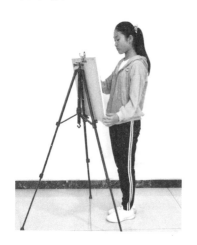
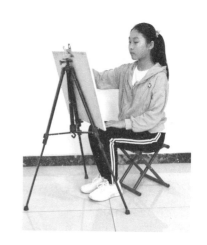

1.3 线条讲解

在风景素描中可以利用不同的线条表现各类景物的质感、明暗变化与立体感，从而让风景画的笔触效果显得更为丰富。

1.3.1 素描中的线

❖ **直线**

直线中最基本的是水平线和垂直线。第一次练习画直线的时候，应控制好手腕的平稳度，利用笔的侧锋、平锋或中锋画出粗细均匀且等距的直线。

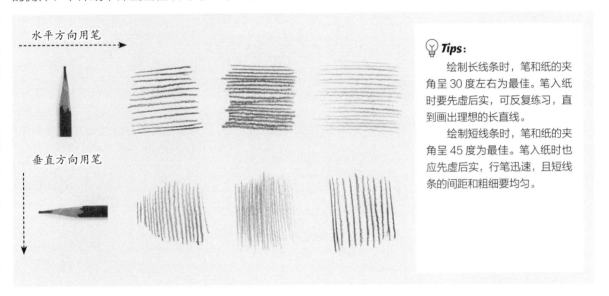

💡 *Tips:*

绘制长线条时，笔和纸的夹角呈 30 度左右为最佳。笔入纸时要先虚后实，可反复练习，直到画出理想的长直线。

绘制短线条时，笔和纸的夹角呈 45 度为最佳。笔入纸时也应先虚后实，行笔迅速，且短线条的间距和粗细要均匀。

❖ **曲线**

曲线就是有弯度的线条。曲线可以用来画有弧度的物体、圆形的物体、有纹理的物体等等。曲线比直线更随意，更易于表现各类肌理效果。

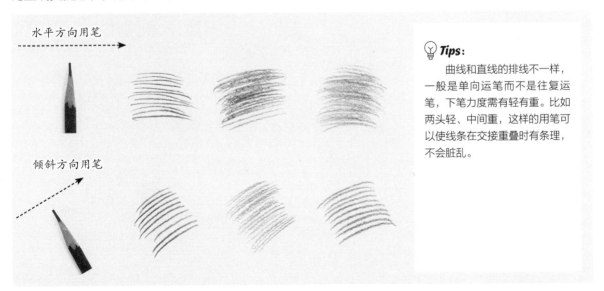

💡 *Tips:*

曲线和直线的排线不一样，一般是单向运笔而不是往复运笔，下笔力度需有轻有重。比如两头轻、中间重，这样的用笔可以使线条在交接重叠时有条理，不会脏乱。

1.3.2 排线方式

线条的表现是素描的基础之一。在风景素描中，能通过不同的线条形成多样的绘画语言，以表现不同事物的外形和质感，从而丰富画面的层次。

❖ 单方向排线

平行排列线条可从顺手的方向着手。排线时要有次序。

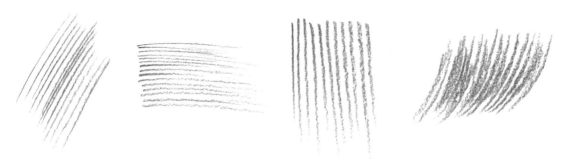

❖ 多方向排线

在排完第一遍线条后，需改变排线方向去排列第二遍线条。第二遍线条与第一遍线条以呈菱形为佳，这样可使线条多而不乱。

❖ 有力度变化的排线

通过适当地变换笔尖的压力，可以画出深浅不一的线条。在素描中，常通过线条的虚实来体现空间感和体积感。

PART 2
风景素描的基础知识

我们所看见的风景，其视野范围往往广袤无垠。想要在有限的画幅中表现风景的美，首先需要知道风景画构图的范围选择、画面分割和风景画中的透视与空间关系。本章将绘画实例与原理讲解相结合，帮助大家将这些原理灵活运用，描绘出一幅幅平衡和谐的风景画。

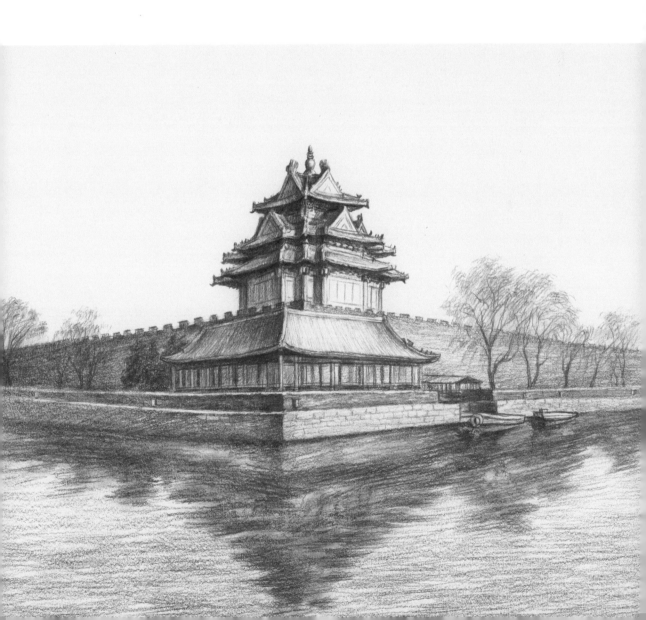

2.1 风景素描中的基本透视

透视是在平面上构建立体空间的一个重要因素。如果画面中没有正确的透视关系，那么呈现出来的画面将会是不平衡、不和谐的。透视技法是绘制风景素描所必须掌握的。

2.1.1 一点透视

将一个立方体放在水平面上，当正面的四边分别与画纸的四边平行时，纵深方向的平行线在视平线上消失成为一个点。一点透视只有一个消失点，也被称为"平行透视"。

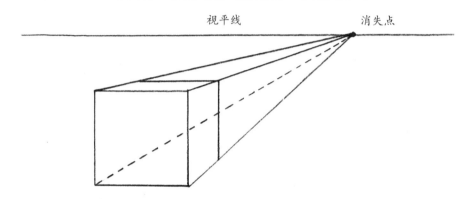

风景素描中一点透视的实际应用如下图所示。景物在画面中只有一个消失点，即栈桥的两条平行线往远处逐渐靠近，并消失于一点。

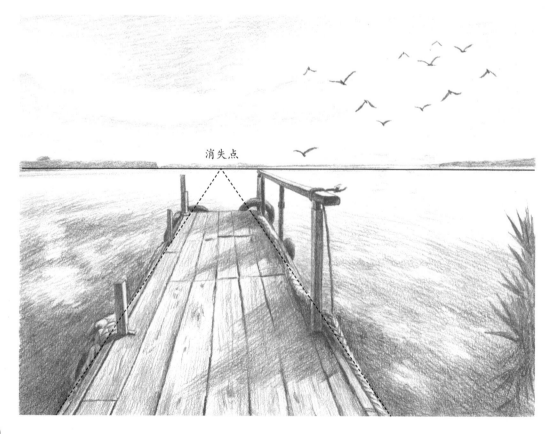

2.1.2 两点透视

处在一个水平面上的立方体，四个面相对于画面倾斜成一定的角度时，往纵深方向的平行直线会产生两个消失点，而与视平线垂直的平行线不会产生消失点，只会产生长度的缩小。两点透视有两个消失点，也被称为"成角透视"。

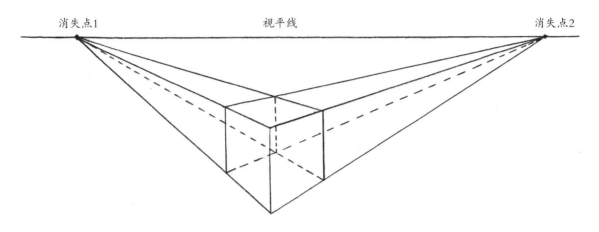

风景素描中两点透视的实际应用如下图所示。景物在画面中有两个消失点，即楼阁左右两边的屋檐延长线、城墙与地面的延长线相交于左侧与右侧两个消失点。

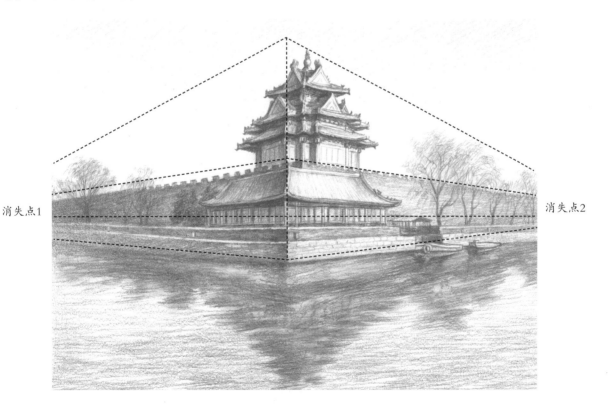

2.1.3 三点透视

当立方体相对于视平线,其面和棱都不平行时,边线可以延伸为三个消失点。用俯视或者仰视的角度去看立方体就会形成三点透视。

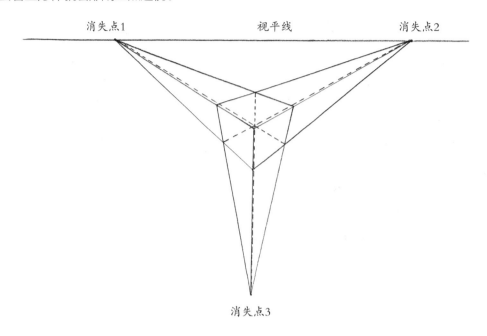

风景素描中三点透视的实际应用如下图所示。景物在画面中有三个消失点,即凯旋门可见两面的长、宽边的延长线与视平线形成两个消失点,消失在视平线上,第三个消失点消失在天空。

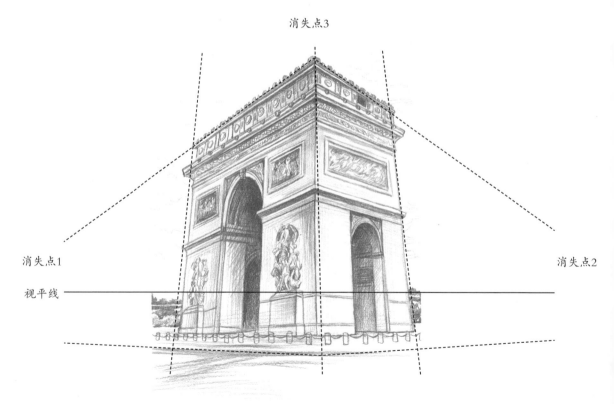

2.2 风景素描中的空间关系

写生时往往景物较多，需要画的内容也很多。一般来说，离我们视线近的景物会显得大而清晰，细节明了；而离我们视线远的景物就会显得小而模糊。绘制风景素描时也需遵循这一规律，这样画面才会有空间感。

2.2.1 不同力度与虚实的关系

在画色调十分丰富的风景素描时，可用不同深浅的"面"表现景物的明暗关系。越离视线近就越深、越实，反之则越浅、越虚。

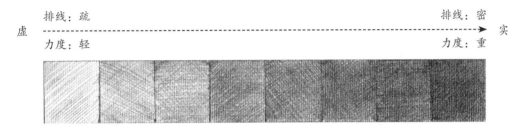

2.2.2 空间关系遵循的规律

表现空间时，初学者在如何区分远近空间上较容易出现问题。遵循一定的规律有利于避开错误表现。这里的规律包括：近实远虚；前丰富，后简单；前亮后暗或前暗后亮；近大远小；近高远低。

具体来说，比如画面中右侧列车的车头距离较近，因此画得大而细致；车身向后延伸，距离越来越远，故而画得小而简略。同样的，左侧的柱体也体现了近大远小、近实远虚的规律。正是因为对这些空间规律的运用，使得整体画面空间纵深感强烈。

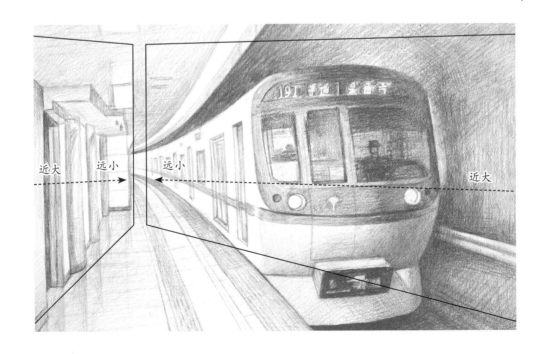

2.3 风景素描中的光影明暗

在现实生活中，物体受光源照射所产生的颜色深浅变化，即光影明暗变化。根据不同位置及区域，可分出不同的颜色层次。

2.3.1 三大面

一般物体受到光照会大致形成三个明暗区域，即亮面、灰面和暗面。

亮面：亮面为受光面，它是物体受光照最强的区域，整体颜色较亮。用线应较细，下笔力度宜轻。

灰面：介于亮面与暗面之间，光照略少一些，整体颜色呈浅灰色。排线应较密，层次分明。

暗面：暗面为背光面，是整个物体中最黑、最暗的区域。由于光照不足，颜色应画得非常重。

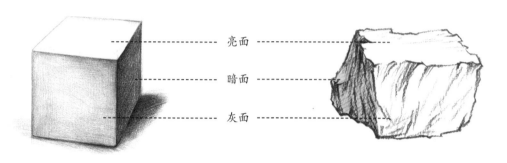

2.3.2 五大调

在三大面中，根据受光的强弱不同，还详细划分为五个调子，分别为高光、灰面、明暗交界线、反光和投影。

高光：受光面最亮的点，是物体直接反射光源的部分。

灰面：中间面，光照略弱，处于亮面与明暗交界线之间。

明暗交界线：区分物体亮部与暗部的区域，一般处于物体结构转折处。

反光：光线反射回来后，在物体的暗部边缘形成一片亮色，这片亮色就是反光。

投影：物体遮挡光线后，在空间中产生的阴影。越靠近物体本身的投影边缘越清晰，反之则越模糊。

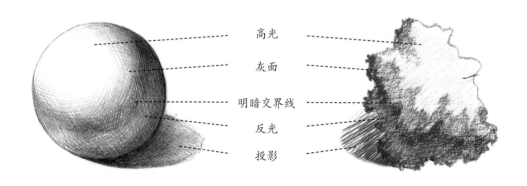

2.3.3 光影的应用

　　我们的眼睛能观察、感知物体的体积，都是源于光。根据光照原理分析因光的不同角度而产生的光影变化，是我们研究绘画的主要方向。

❖ 光源的类型

　　常见的光源类型有自然光源和人工光源两种，两者所产生的光影效果是不一样的。受自然光源照射所产生的黑白灰关系与投影，会因漫反射的影响而变得发散且模糊，而人工光源则与之相反。风景素描中的光源以自然光源为主。

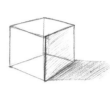

自然光源　　　　　　　　　　　　　　　　　　　　人工光源

❖ 光线照射角度

　　光线照射角度不同，物体的明暗效果也会不同。当光源距离物体较近时，物体的阴影面积相对较小；当光源距离物体较远时，物体的阴影面积相对较大。

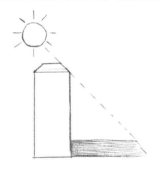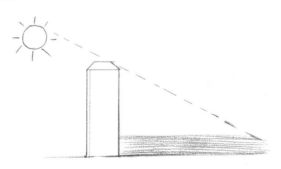

光源距离近　　　　　　　　　　　　　　　　　光源距离远

　　光线照射实际应用如下面两图所示。左图中，根据景物阴影大小可以判断出此刻为正午，太阳离地面较近，照射角度大，房屋所产生的阴影较小。右图中，根据景物阴影大小可以判断出此刻为清晨或下午，太阳离地面远，照射角度小，石块所产生的阴影较大。

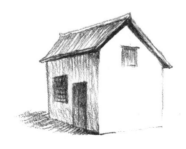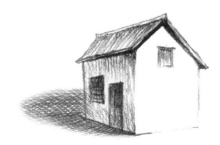

❖ 不同角度光线下投影的变化

　　顶光时，光源在正上方，亮面部分较多，背光面较少，投影面积很小。实际应用如下方右图所示，太阳在正上方，石块与瀑布的投影在正下方且面积较小。

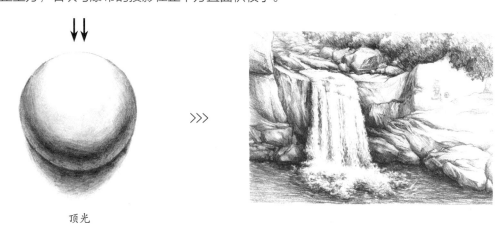

顶光

　　侧光时，光源在侧面，受光面与背光面区分明显，投影有一定的方向，且面积较大。实际应用如下方右图所示，太阳光线从右侧照射过来，投影则顺着光源方向朝左，整体画面明暗对比明显。

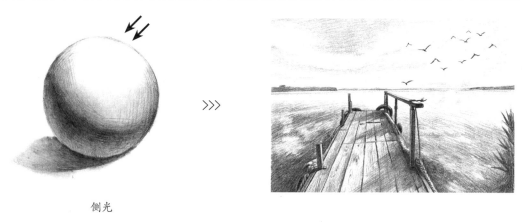

侧光

　　逆光时，光源在正后方，背光面在正前方，投影在物体前方。实际应用如下方右图所示，太阳光线从树木的正后方照射过来，树木的背光面朝前，投影也顺着光源方向朝前。

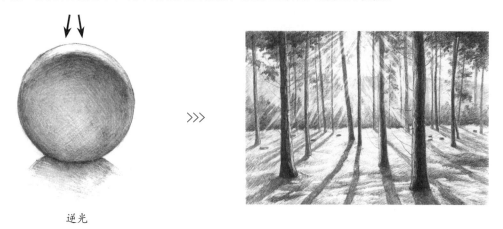

逆光

2.4 风景素描中的中心与空间

在一幅画面中，我们的注意力一般会先被突出的景物所吸引，然后才关注到小一些、远一些的景物。由此可知，观察画面的顺序是有一定规律的。为了达到最佳效果，我们可有意识地安排画面中的景物。比如，想要突出主体，一般有以下两种方法：第一，根据观察景物的顺序原则，有意识地在画面中安排景物，将注意力引导到主体上。第二，合理利用画面的边界调控画面中主体的位置，从而达到突出主体的效果。

2.4.1 焦点

在画面中，任意一个视线聚集的地方称为"焦点"。正确处理焦点，是作画的重要环节。

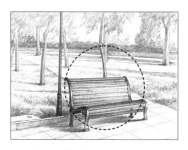

1 在一幅空白的画面中，没有焦点，我们的视线没有被任何东西所吸引。

2 在空白的画面中出现了三个圆点，其中最大的圆点吸引了我们的注意力，视线集中在大圆点上。

3 此幅画描绘的是公园小景，画面中有树、草、长椅、路灯和地板。其中长椅最大，故为画面的焦点。

2.4.2 中心区域

在画面中，我们的注意力会被一块由多个元素所组成的区域所吸引，这便是"中心区域"。

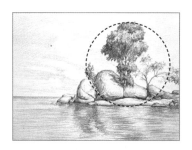

1 画面中有多个圆点，但较为分散，未形成中心区域，无法吸引我们的注意力。

2 在圆点数量不变的情况下，通过改变圆点的位置，将视觉中心集中在一定的区域，这便形成了中心区域。

3 此幅画描绘的是湖中小岛，中心区域由一棵大树、两棵小树、若干石块组成。虽然此幅画画面视野开阔，但也能快速地让我们看向小岛区域。

2.4.3 视觉引导

画面中的视觉引导也可称为画面中的视觉跟踪，即人眼按照作画者有意引导的路线观看。

C形视觉引导具有一定的动感，使作画者在较大空间更容易表现层次的推移。实际应用范例如下方右图所示，礁石排列呈C形，可将视线顺着方向引导到灯塔的位置。

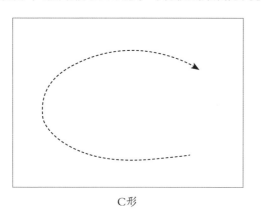

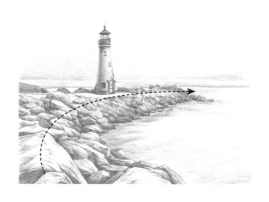

C形

S形视觉引导具有强烈的灵动性，并且使空间具有极强的延展性。实际应用如下方右图所示，引导视线从前方弯曲的道路开始，逐渐看向较高的树木，最后看向远景的树林。

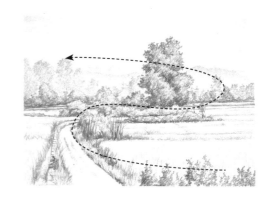

S形

O形视觉引导路线呈一个圆圈，在视觉上给人以旋转、收缩的效果。同时还能使画面有较为明显的整体感。实际应用如下方右图所示，近景的枝叶将视线大致引导成一个圆圈，从而使远景的山体具有了视觉上的收缩效果。

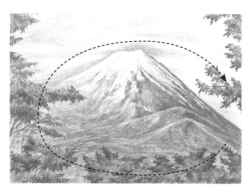

O形

2.4.4 空间划分

空间的划分有多种形式，概括来讲，可用点、线、面、色块等来划分。多样的划分方式可使画面变得富有节奏，欣赏时更有趣味。其中，三分法是一种重要的空间划分技巧，可用来改善画面的平衡和结构，而距离感与色阶则是表现空间距离的重点要素。

❖ **基本的划分原则**

在划分空间时，有三大基本划分方式，可纵向划分、横向划分、组合划分，而三者共同的核心原则是要注意避免平分画面空间的大小。描绘画面时要侧重表现主体景物，合理划分空间，使画面布局有变化，整体才更具美感。

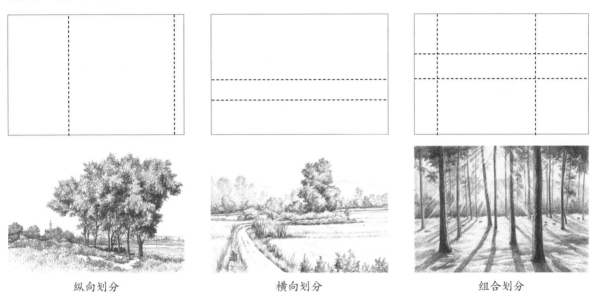

纵向划分　　　　　　　　　横向划分　　　　　　　　　组合划分

❖ **基本的划分方式**

通常可以用点、线、面、色块等划分画面的空间。划分出的区域就是画面景物所在的空间位置。

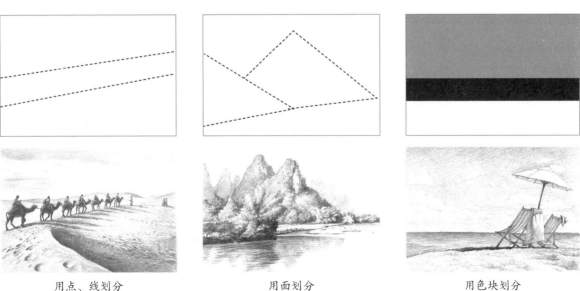

用点、线划分　　　　　　　　用面划分　　　　　　　　用色块划分

❖ 三分法

可按大小变化划分,即将画面中的景物分为三个大小不同的部分,画面的中心区域按大小层级决定刻画重点与顺序。实际应用如下方右图所示,将群山分为三个层级,重点表现面积最大的山体。

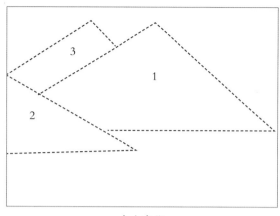

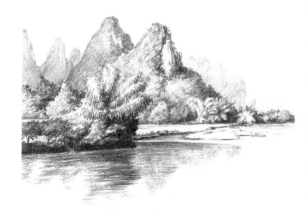

大小变化

可按区域结构划分,即将画面中的风景结构分为三个区域,使画面景物显得丰富。实际应用如下方右图所示,将整体风景分为三个区域,即路面、天空、山坡。

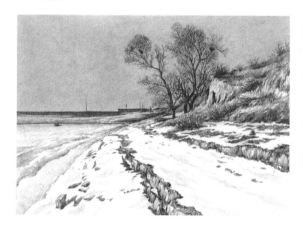

区域结构

按景物焦点数量划分,可将画面中景物的焦点数量安排为三个,使画面景物摆放富有疏密变化。实际应用如下方右图所示,画面中有 3 块岩体组合,摆放位置合理,且疏密得当。

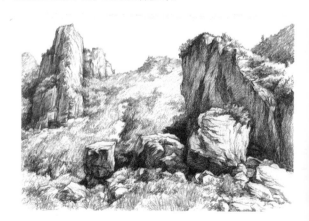

焦点数量

❖ 距离感

风景画最大的特点是在有限的画幅中展现无限的风景。当画面有了距离感、层次感，便会令人心旷神怡。下方左图中标出了上下两个箭头，分别代表着天空与地面，它们在地平线上相遇。画面中所体现的纵深感将天空、湖面、远山、栈桥的距离大大拉开了，可谓天高水阔，令人心境平和。

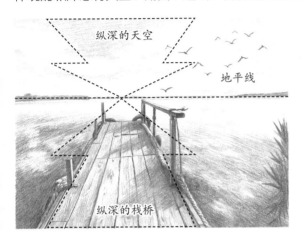
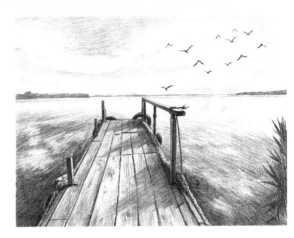

❖ 色阶

指画面景物的明暗程度。黑色是最暗的色阶，白色是最亮的色阶，中间色阶是一种中度的灰色，它是通过不同笔压而形成的。在不同的色阶处理方式中可以感受到自然温度与距离的变化。比如，亮色具有扩张效果，暗色具有收缩效果。我们应提高对色阶差异的敏感度，因为对色阶的选择处理会影响画面的最终空间效果。

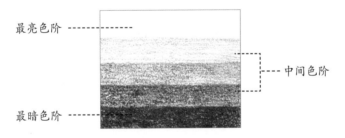

实际应用如下所示，左图中近处的山为最暗的色阶，向远处依次变亮，空间向后引导，给人以清晨的感受。中图中近处的山为最亮的色阶，向远处依次变暗，有延伸空间距离的效果，给人以黄昏的感受。右图中上方的天空为最暗的色阶，向近处依次变亮，空间向前引导，给人以深夜的感受。

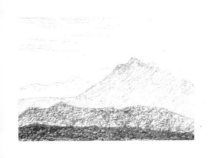
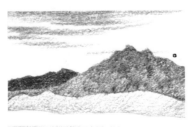
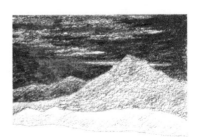

2.5 不同条件对色调的影响

不同的环境情景会产生不同的画面调性，各时间段阳光的强弱变化，直接决定了画面大的色块设定，或柔和，或强烈，或昏暗，或幽黑。

2.5.1 时间对色调的影响

❖ 清晨

太阳初升，光线照射角度小，影子长。近景黑白分明，远景虚化模糊，给人以空灵深远的感觉。整体色调以亮灰调为主，以对比强烈的色调为辅。

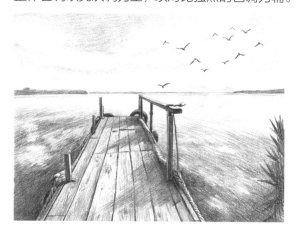

❖ 正午

阳光正强，光线照射角度大，投影范围小，物体光影表现强烈，整体画面色调较为高亮，各个色块色调明确。

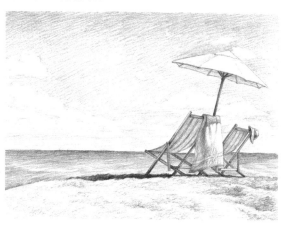

❖ 傍晚

日落西山，山影、树影层层交叉叠加，所有物体呈剪影状，多以黑色、深灰色分层展示，整体色调厚重，亮暗对比明显，灰色调少。

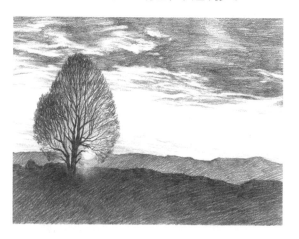

❖ 午夜

夜晚多以昏黄的人工灯光照射为主，少量点状的光线照射在物像上，而背后则不受光，整体色调浓黑，亮色调较少。

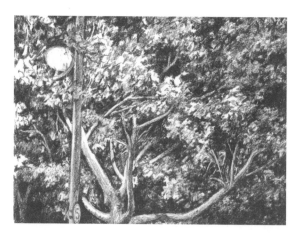

2.5.2 天气对色调的影响

　　天气的变化对画面色调的影响较大。无论是天空中的云，还是树木植被，都会随着天气变化而产生不同的状态。

❖ 强风

　　风的影响很直观，云和树枝会受到风的影响，产生飘移或摆动。整体色调对比轻微，灰色调较多。

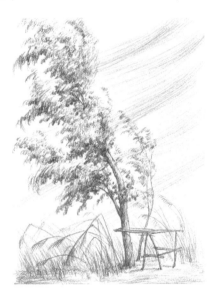

❖ 晴朗

　　阳光照射强烈，黑白灰对比明显，画面色调清新透亮，灰色调较少，整体给人以晴空万里的感觉。

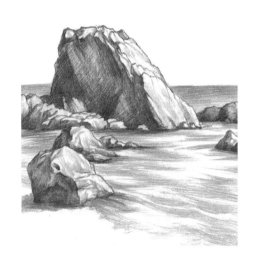

❖ 降雨

　　云层厚重地积压在一起，并与雨水的线条相结合，使画面形成压迫感。景物呈剪影状，重色色块与灰色调较多。

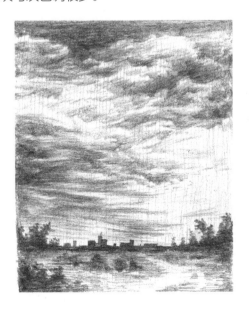

❖ 降雪

　　雪景景物黑白对比较大，画面光影效果强烈，画面色调透亮，白灰色调较多，整体给人以寒冷凄清的感觉。

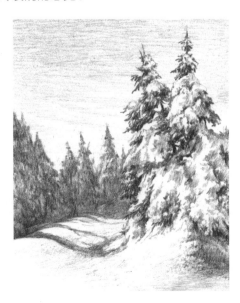

2.6 风景素描中的构图

绘画时需根据自身需求，将景物适当地组织起来，形成和谐的整体。空间中特定的结构、形式，便称为构图。构图包含全部造型因素与手段，是绘画作品思想美和形式美的体现。

2.6.1 基本的构图范围的选择

风景是宽广无边的，我们需要根据画幅的大小去选取构图的范围。基本的构图形状有长方形、正方形、圆形。长方形是风景绘画时最常用的构图，范围大，便于风景的空间表现；正方形与圆形则常在表现特殊画面时使用，可使画面具有一定的装饰性。

长方形

正方形

圆形

2.6.2 基本的构图方式

❖ **对角线构图**

指在画幅中，物体两个对角的连线近似于对角线。其特点是把主体安排在对角线上，使画面有立体感、延伸感和运动感。沿对角线分布的线条可以是直线，也可以是曲线。

❖ **通道式构图**

一般指的是具有开口状造型及深远空间的构图形式，能表达主体并阐明环境。通道式构图能增加画面的纵向对比和装饰效果，使画面产生纵深感。

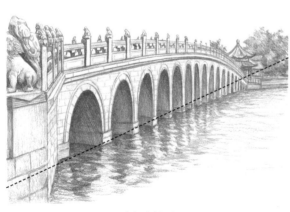
对角线构图

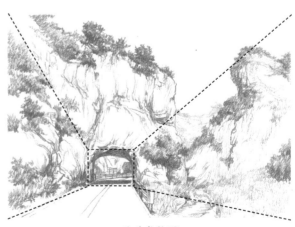
通道式构图

❖ 三角形构图

顾名思义，就是将景物归纳为三角形，是风景画中最常见的一种构图，它给人以集中、稳定的感觉。需要注意的是，我们在作画过程应多采用不等边三角形的构图，使构图形式在稳定中求得一定变化，不显得呆板。

❖ X形构图

X形构图是将景物按X形布局，使画面透视感增强，有利于将人的视线由四周引向中心，画面中的景物具有从中心向四周逐渐放大的特点。常用于建筑、大桥、公路、天空等题材的创作。

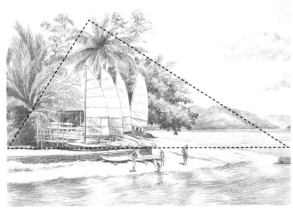

三角形构图

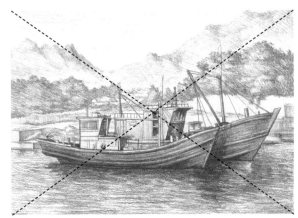

X形构图

❖ 十字形构图

十字形构图是X形构图的一种变形，画面中的景物整体呈十字形。十字形构图的空间剩余较多，因此能容纳较多的背景和陪衬物，使人的视线自然向十字交叉部位集中。

❖ L形构图

L形构图是一种边框式构图，也是常见的风景构图手法。在画面中留出部分空间，安排中心景物，形成画面的中心点或趣味中心，这种构图重量感强，画面稳重。

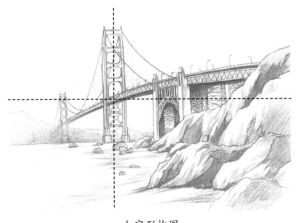

十字形构图

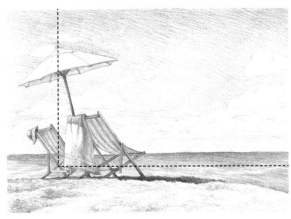

L形构图

2.7 风景素描中的选景与取景

选景与取景是风景素描的重要组成部分，其优劣直接关系到画作的成败。风景素描绘画不是对自然场景的机械临摹，应充分发挥自己的主观能动性，根据自身需求进行选景与取景，使画面显得有聚有散、有实有虚。

2.7.1 选景的方法

选景一般有以下四条要求：第一，画面有景物主体、中心。第二，画面有远景、中景、近景的层次变化。第三，景物有大小、遮挡的变化。第四，景物不宜大、全、多，如遇景物不理想可重新加以组织。

❖ **横构图选景**

画面层次变化明显，景物遮挡关系丰富。

❖ **竖构图选景**

画面景物主次明显，强调空间纵深感。

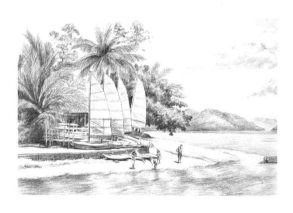

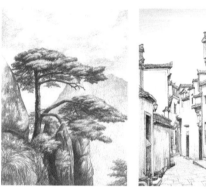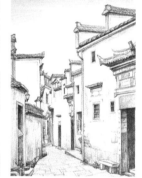

2.7.2 取景的方法

在描绘风景时，可能会因为风景视野范围太大而无从下手，这就需要我们借用一些取景手段。

❖ **用手势取景**

用双手构成取景框，取景时根据需要可前后、左右移动双手，选取满意的入镜点。

❖ **用手机取景**

在手机的相机设置中找到"参考线"功能，选用合适的参考线类型，利用屏幕上的网格线来分割画面。

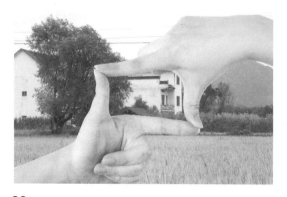

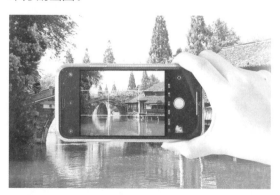

PART ③

描绘花草树木

花草树木是风景素描中最常见的元素之一。本章将分别对常见花草树木的描绘重点和塑造表现作详细的讲解。抓住景物的细节塑造，有利于呈现出优秀的风景素描作品。

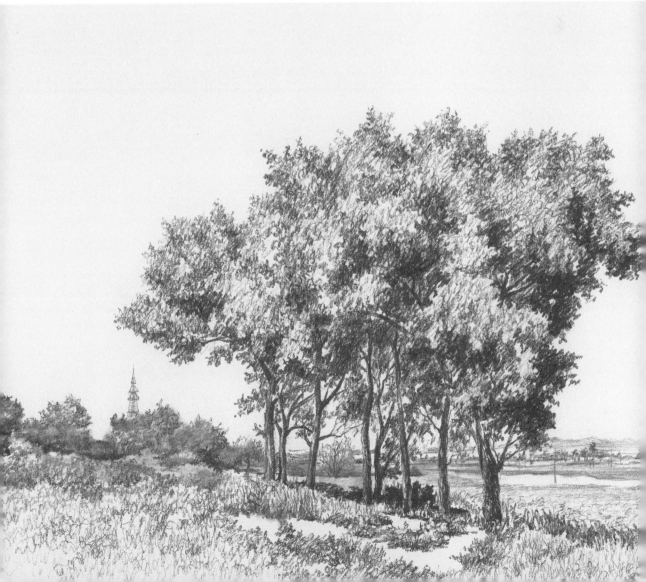

3.1 描绘花朵

　　花朵形态丰富，在绘画时需要简化处理。先要概括花朵的大致形态，一般多为球形、半球形、锥形、圆柱形等；然后细致地将花瓣一层一层相互围绕组成一个整体，单片花瓣的形状可以适当夸张，使整体形态变得饱满圆润。花瓣的疏密关系也要适当区分，不可过于平均、缺少变化。

3.1.1 如何简化花朵

　　天人菊的花冠可用圆形来概括，花蕊也可看作圆形，花瓣顺着圆形排列，需注意花瓣间的遮挡关系。

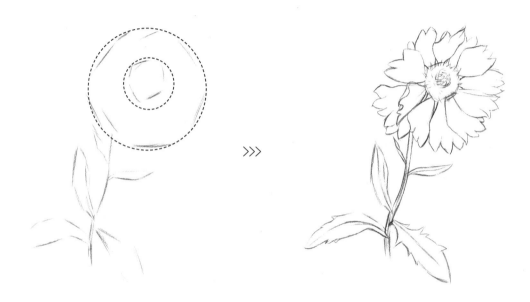

　　玫瑰的花冠可用圆台体来概括，顶面近似圆形。花瓣密集度较高，需突出外层花瓣的厚度。

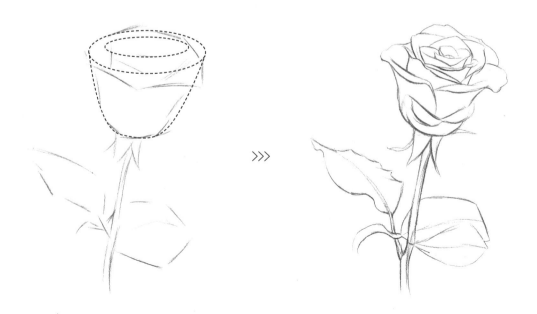

3.1.2 花朵的画法

❖ 天人菊

描绘时需要注意其形态的塑造，花朵的姿态、轮廓线条的生动性都十分重要。天人菊的花瓣层次比较多，且相互叠压，要重点区分每一层花瓣的形态与黑白灰关系的变化。

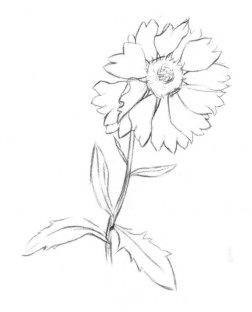

1 用长直线概括出天人菊的轮廓。起形需注意比例适中且突出特征。

2 仔细勾勒出花朵、花柄和叶子的外形，确定其空间位置关系。注意花瓣生长的方向要正确。

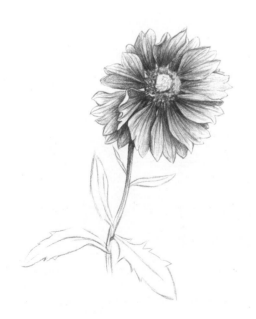

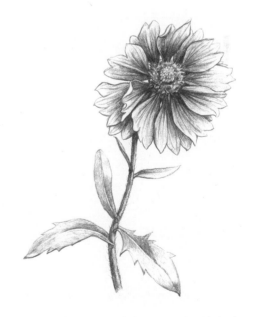

3 丰富花瓣的纹理细节。花瓣每一层相互叠压，注意用笔方向要与花瓣纹理的方向一致。最后画出花蕊，注意花蕊受光情况与一般球体的类似。

4 画出叶子和花柄的黑白灰调子层次，注意叶子的大小和弯曲变化。花柄上的刺用小短线勾勒。

❖ 玫瑰

　　玫瑰是最常见的花卉之一。描绘玫瑰前，我们先要细心观察它的花冠、花柄和叶子的形态特征。其花冠近似圆台体，花瓣相互包裹。叶子呈椭圆形，需顺着生长方向表现每片叶子的形态。

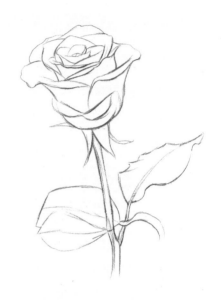

1 用长直线概括出一支玫瑰的轮廓。

2 仔细勾勒出花朵、花柄与叶子的外形。花瓣交叉包裹在一起，需合理地画出花瓣间的遮挡关系。

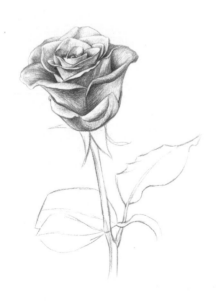

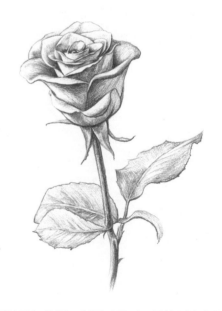

3 深入刻画花朵外围花瓣的黑白灰调子。强调花瓣之间的重色缝隙，并突出花瓣向外翻转的亮面。

4 刻画叶子与花柄。刻画叶子时，要特别注意其脉络的走向和脉络的排线方法。

3.2 描绘树木

树木是风景素描中的重要组成部分。树干整体的体积构成与树枝的衔接特点，是我们学习和理解树木绘制的重点内容。

3.2.1 简化树木

❖ 简化树干

树干的形态可以用圆柱体来理解。树干的生长规律是下粗上细，树干粗、树枝细。一般情况下，树干的向阳面光照充足，树枝较多，背光面树枝较少。所以树枝多数不会左右对称。此外，树皮纹理需着重表现。

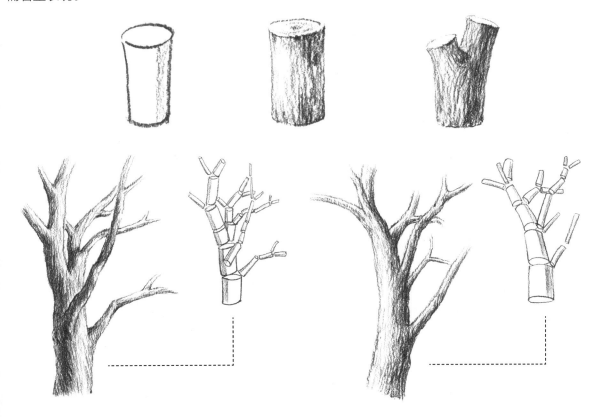

❖ 简化树根

树根的形体特征类似圆台体，上细下粗。根部的分支像章鱼分开的触角一样露在地表。绘画时需先分出树根整体的明暗关系，受光的根部亮暗分明、交界线清晰，而背光的根部需弱化体积的塑造，最后再加深缝隙的颜色。

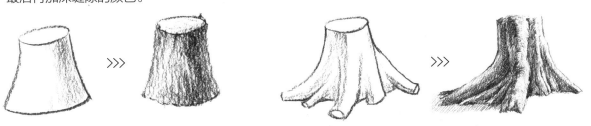

3.2.2 树干的画法

❖ 古树树干

　　绘画时要多观察枝干之间的弯曲变化与穿插关系。各部分受光照影响，暗部范围不尽相同，且不同品种的树木，纹理也不相同，因此不可用同一方向的平行线来铺调子。

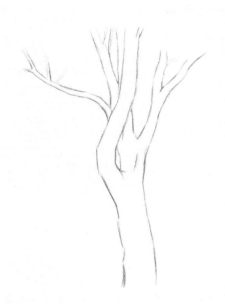

1 用细直线概括树干的基本轮廓。

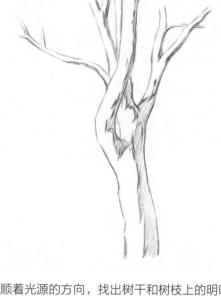

2 顺着光源的方向，找出树干和树枝上的明暗交界线。注意不同角度树枝暗部范围的变化。

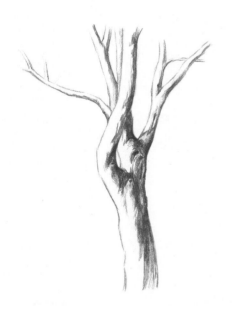

3 刻画树干与树枝的暗部。注意树干的起伏变化，色调层次也要有变化。

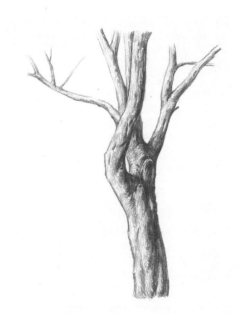

4 刻画树干的亮部，注意树干的节疤和树枝间遮挡的投影，用偏硬的铅笔排线过渡整体的明暗交界线。最后画出树皮的纹理。

3.2.3 树冠的画法

树冠是由叶子构成的，可以把叶子所组成的形体理解为一个球体，树冠就相应地由若干个球体组成。

❖ **绘画过程**

步骤一：简化。将叶子团简单理解为球体。

步骤二：分明暗。将不规则的叶子边缘进一步细化后，区分出明暗关系。

步骤三：刻画明暗交界线。刻画树冠锯齿状的明暗交界线，加强黑白对比。

步骤四：塑造明暗面。添加亮灰面叶子的细节，表现出叶子凹凸不平的质感。

步骤五：细化边缘。将叶子的外边缘表现得松散生动。

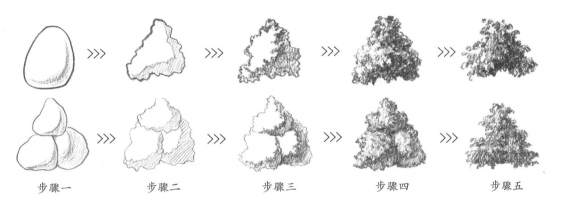

步骤一　　　　　步骤二　　　　　步骤三　　　　　步骤四　　　　　步骤五

❖ **多样的树冠**

树木种类丰富，其树冠形态也各有特色，各种树冠的体积塑造效果也略有不同。下面是生活中常见的树冠形态。

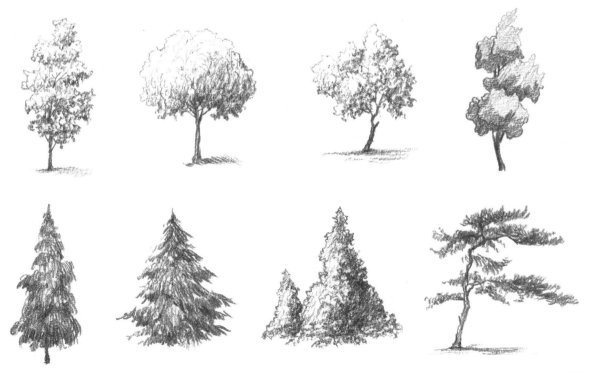

3.2.4 表现不同景别的树木

画面中不同景别的树木，刻画的程度可有不同。对于近景树木，其树冠、树枝、树干等细节都可以深入刻画。中景树木由于距离较远，只需概括表现其树冠和树干，呈现出类似灌木丛的效果。远景树木，因其树干基本看不清，只能看见连接在一起的树冠形状，故可模糊处理。

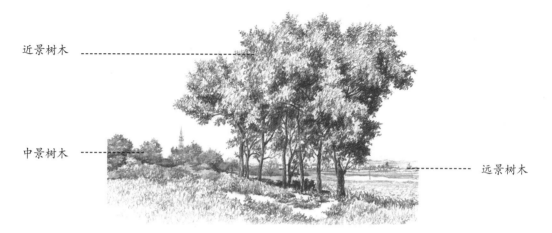

近景树木 -------------

中景树木 -------------

远景树木 -------------

❖ **近景**

树冠、树干、树枝的结构清晰可见，明暗区分明显。

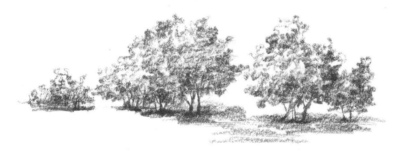

❖ **中景**

树冠、树干、树枝的结构隐约可见，有大体的明暗关系。

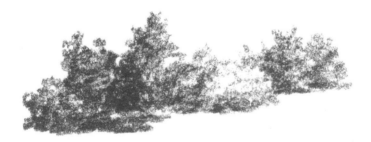

❖ **远景**

树冠、树干、树枝的结构模糊不清，有简单的明暗关系。

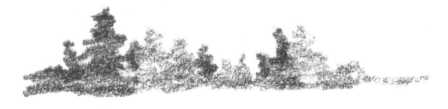

3.2.5 树木的画法

❖ **针叶类树木**

　　针叶类树木是常见的树木之一，立木端直，树枝细长，结构简单，层次分明。描绘时要把握其形态特征与生长规律，比如其枝叶比较繁多，我们要突出整体体积的表现。

1 用圆弧线定出树干和枝叶的大致轮廓。

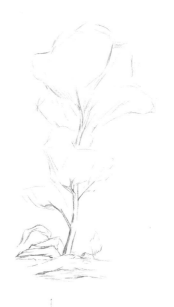

2 画出树干和树枝的具体形状，并分组概括树叶的轮廓。

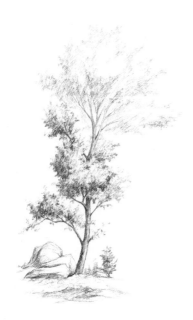

3 统一给树干和枝叶铺一层松散的灰调子，再用小短线丰富叶子暗部调子的层次。

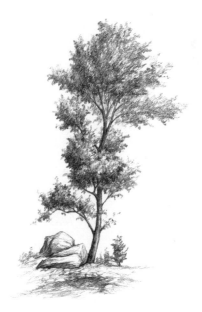

4 深入刻画树干和枝叶亮灰面的细节，再强调外围小点状的叶子，最后添加周边环境。

❖ 阔叶类树木

　　阔叶类树木的整体外形较为圆润饱满。树木整体受光面较多，但小叶团分别处于不同位置，故有不同的受光变化。需要注意的是，树叶要用松散的锯齿状线条来排线，以表现出树叶的质感。

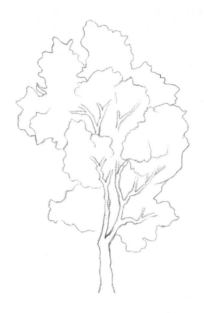

1　用细线条画出树木的整体结构，注意锯齿状的树叶外形。

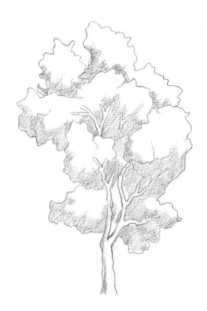

2　统一给暗部铺一层调子，注意区分每团叶子暗部的范围大小。

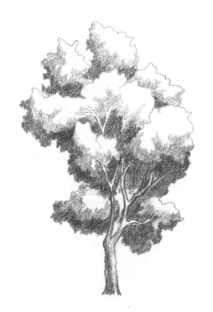

3　加深树干和枝叶暗部的调子。强调暗面和灰面，注意叶子的前后虚实关系。

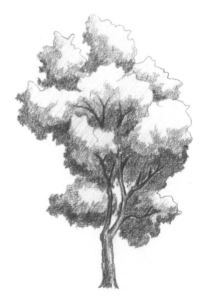

4　调整树木的灰面和暗面，注意用线要有轻重变化，要使叶子有区别，不要把它们处理得都一样。

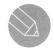 # 路边花卉

近景中花卉与叶子的小细节较多，绘制时可以先简单概括形状，用较完整的调子归纳形体。刻画时注意近大远小、近实远虚的空间关系，使整体画面层次丰富。

⊕ 画面分析

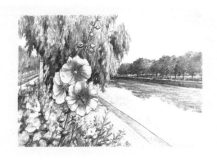 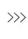

✎ 步骤分解

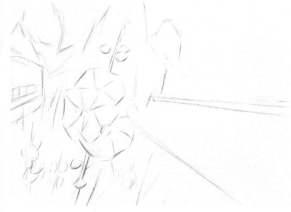

1 用长直线大致定出柳树、花朵、河岸的比例与位置，注意前后透视关系。

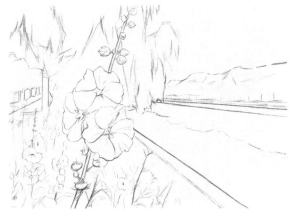

2 仔细勾勒出各个部分的外轮廓线。

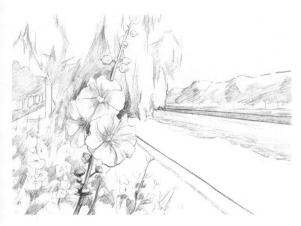

3 根据光源方向，统一为各个部分的暗部铺上一层灰调子。

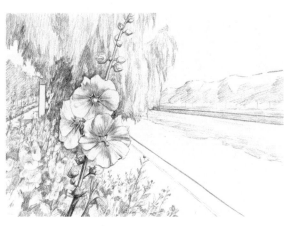

4 深入刻画前端的柳树与花朵，用较硬的铅笔顺着其生长方向，完善暗面与灰面及其过渡处。

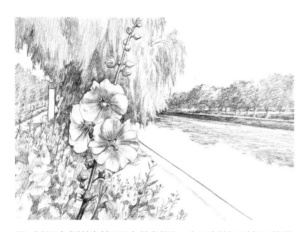

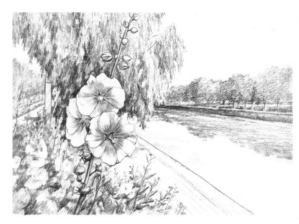

5 刻画右侧的树与河中的倒影。由于其处于较远的位置，在塑造时可遵循近实远虚原则，适当弱化。

6 进一步深化柳树的细节，用铅笔以较轻的力度画出柳树的亮部叶片，使整体画面层次更加丰富。

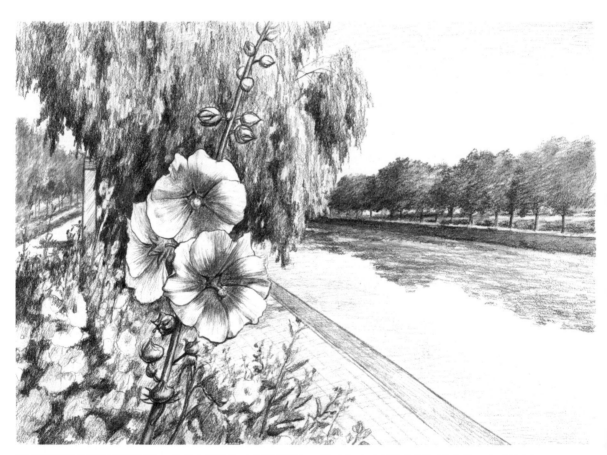

7 增强整体画面的明暗对比。将各个部分的暗部进行叠加，注意各个暗面的色调深浅变化。完成绘制。

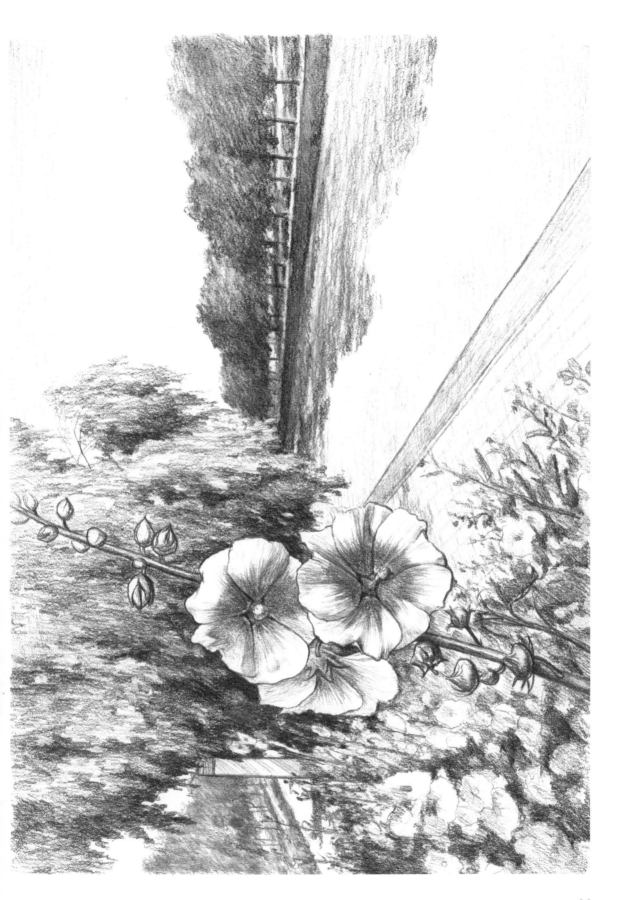

郊外风景

郊外空旷辽阔的草地上矗立着一丛树木，光照充足，树丛亮暗面分明，投影清晰。可将树丛当成一个整体来处理，其中，前面一棵树需要重点刻画。草地用简单的短线排出，要注意疏密变化。地平线宜虚化处理，以表现出空旷感。

⊕ 画面分析

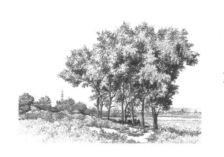 >>>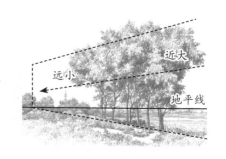

✎ 步骤分解

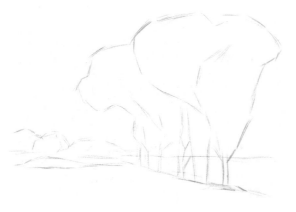

1 用简洁的线条画出近景树丛和中景灌木丛的大概位置，注意近景每棵树的疏密布局。

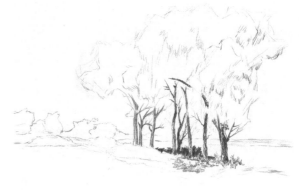

2 刻画近景树丛的树干，注意区分树干的受光面与背光面。再画出树下的投影。

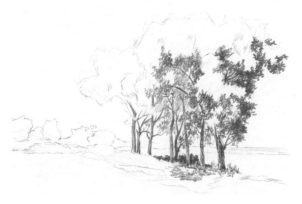

3 画出近景树丛的树叶暗面，注意右侧第一棵树对比最强，暗部最重。

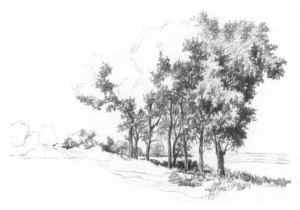

4 画出近景树丛整体的暗部和投影，再用短线排出第一棵树的亮面。然后画出中景灌木丛的暗面。

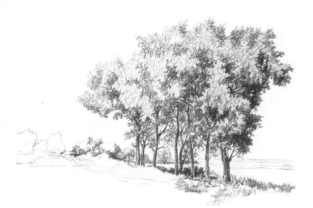

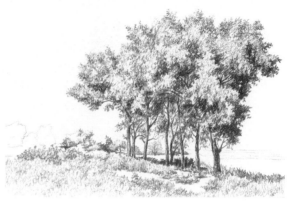

5 用短线排出近景树丛整体的亮面调子。注意表现树叶参差不齐的锯齿状边缘。

6 刻画草地。注意画小草时短线的疏密变化，并留白少量的地表。

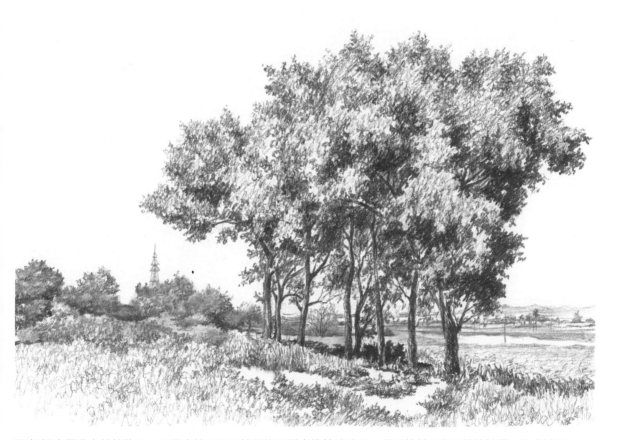

7 概括中景灌木丛的体积，远景中的田野和地平线用横直线简略表现。最后简单画出远处的铁塔。完成绘制。

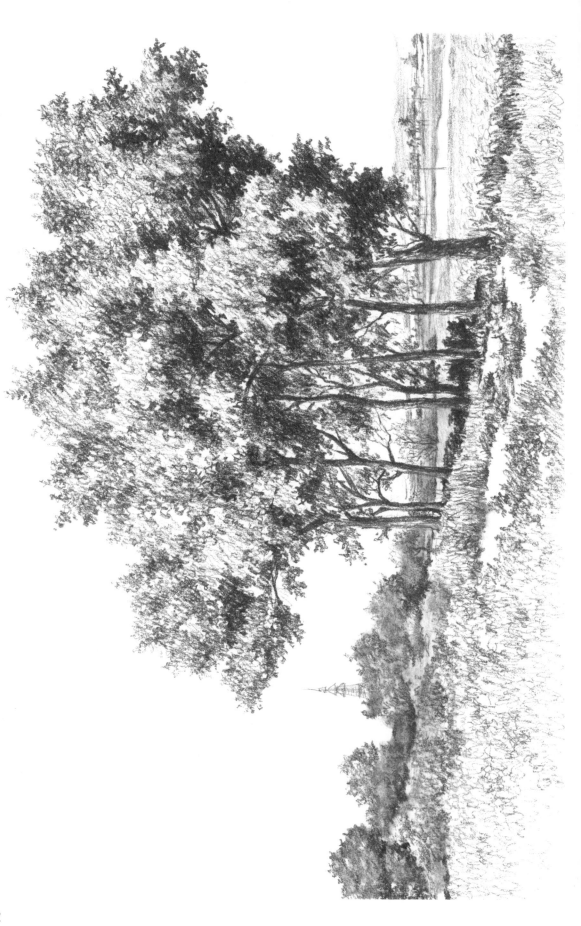

古树丛林

画面中的树木古老沧桑，具有特殊的美感，其树皮和树根的细节更是丰富。树皮要用不规则的竖线交叉勾勒，以表现出其纹理；而树根相互交叉，要着重表现出其丰富的层次。描绘树枝时，需按照生长规律来刻画。

✛ 画面分析

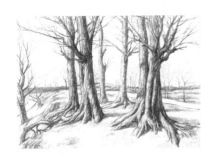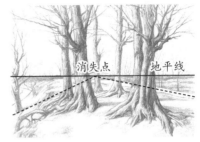

✎ 步骤分解

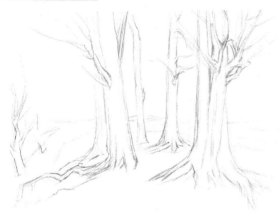

1 用较轻的直线画出每棵树木的形态和生长趋势。注意树干之间的疏密关系。

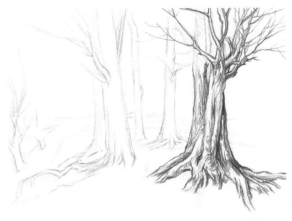

2 刻画近景右侧的树木。根据光源方向，区分树木的明暗区域，在暗部铺上浅灰色调子。

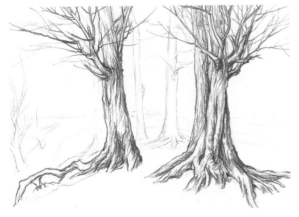

3 刻画近景左侧的树木。其树根形状较为多变，需强调树根和地面的衔接，并注意树根的生长规律。

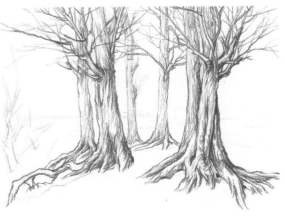

4 刻画中景树木。注意色调要浅一度，简略画出基本的黑白关系。

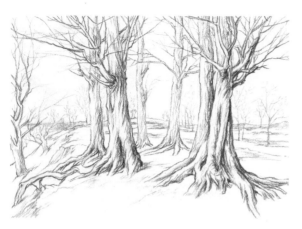

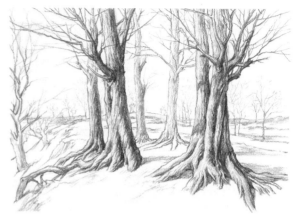

5 先定出地平线，再用铅笔侧锋轻轻地画出远景的树干，要注意远景树干的虚实变化。

6 刻画主要树木的亮面与暗面。用较软的铅笔在暗部叠加重色调子，再加强明暗交界线以表现光感。

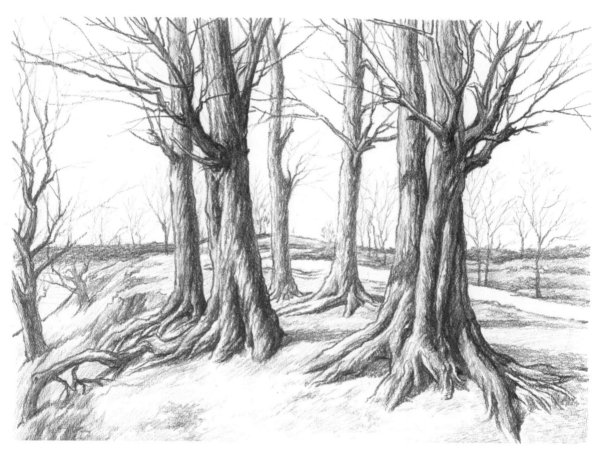

7 添加土坡的细节，重点表现树根周围环境和土坡的边沿。再将穿插在树木之间的小路留白。完成绘制。

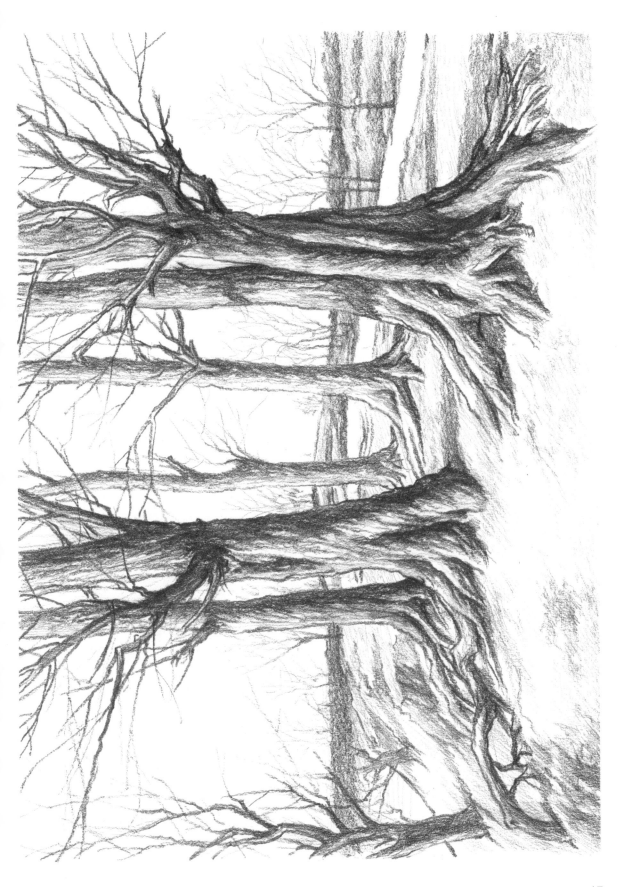

迎客松

黄山的迎客松中外闻名，整棵树树形优美，树右侧的枝干如迎接客人的手臂一般。描绘迎客松时，首先要重点表现树叶丰富的层次，其次要表现山顶巨石上的光影，此外要注意山石和树之间的遮挡关系。

⊕ 画面分析

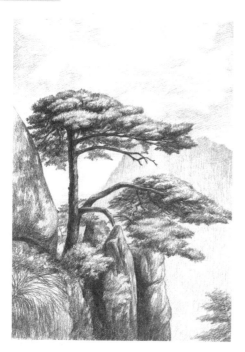

>>>

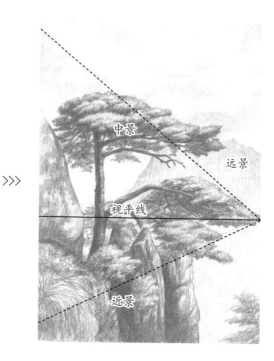

✎ 步骤分解

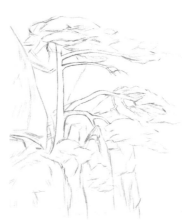

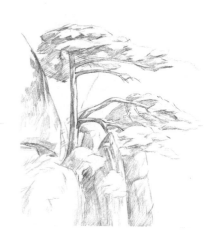

1 用长直线简洁地概括松树和巨石的大致位置和形状。

2 勾勒树干和枝叶的形状，再概括巨石的块面与明暗交界线。

3 用较软的铅笔统一为背光面铺一层浅浅的调子。

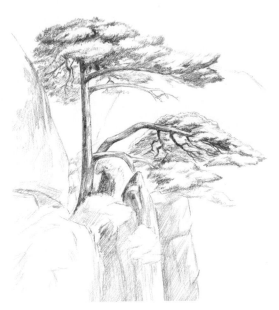

4 初步建立画面的黑白灰关系。暗部的树枝颜色要加重，再强调各个分区中树叶的交界线层次。

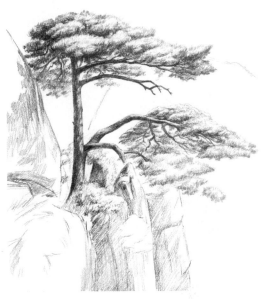

5 刻画树干和树枝暗部的细节。加深树干、树枝和叶子的明暗对比，增强松树的体积感。

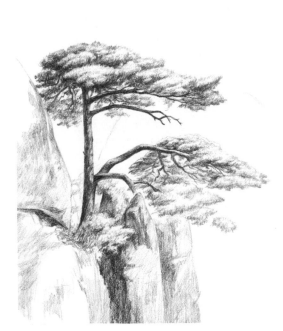

6 刻画巨石的明暗面细节。突出松树的投影和石头缝的重色。

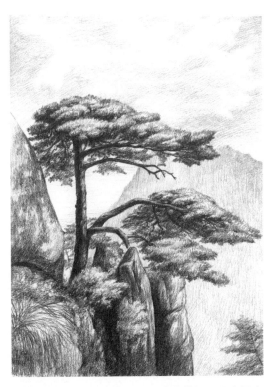

7 添加巨石上的植被，再用浅浅的调子画出远山与天空。完成绘制。

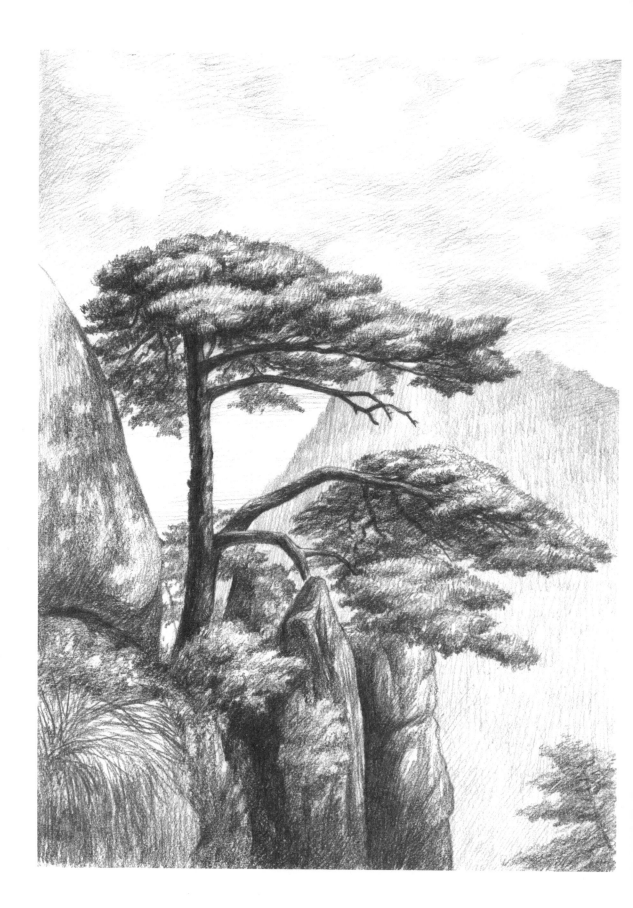

稻田小路

　　临近秋季时，稻田呈现一片金黄色，与树林、小路、小草组成了一道美丽的风景。描绘时，稻田可用几何形亮色块面来表现，小路作为主线贯穿于画面中，消失于远处的树林里，远树和远山虚远空旷，要表现出田野的宽广空灵感。

✛ 画面分析

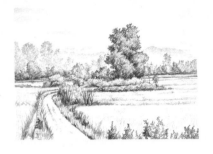 >>>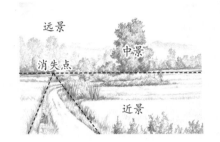

✎ 步骤分解

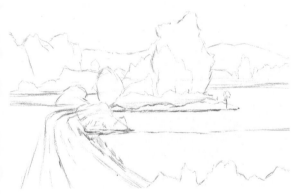

1 先定出地平线，再定出有透视变化的小路，最后确定树林和远山的大概位置与形状。

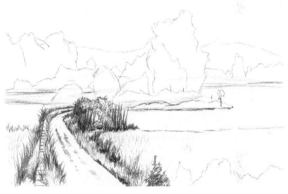

2 刻画小路，并注意小路的透视。再画出路边的小草，可将其分组刻画，注意其疏密变化。

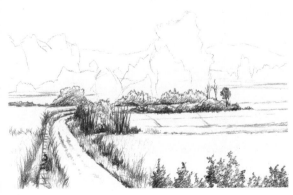

3 用剪影形式画出前面的植物，再画出小路尽头的矮灌木丛。

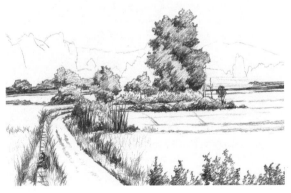

4 添加中景的灌木丛和树木，由于位置较远，简单概括出两者的轮廓即可。

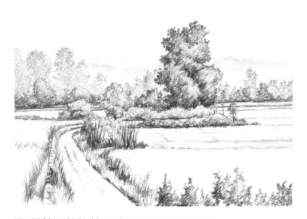

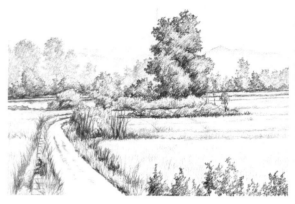

5 用较硬的铅笔平涂出远处的树林和远山，远山只需表现出上半部分即可，下半部分作虚化处理。

6 用较浅的短线勾画出前面稻子的形态，后面部分则直接通过排虚调子来处理。

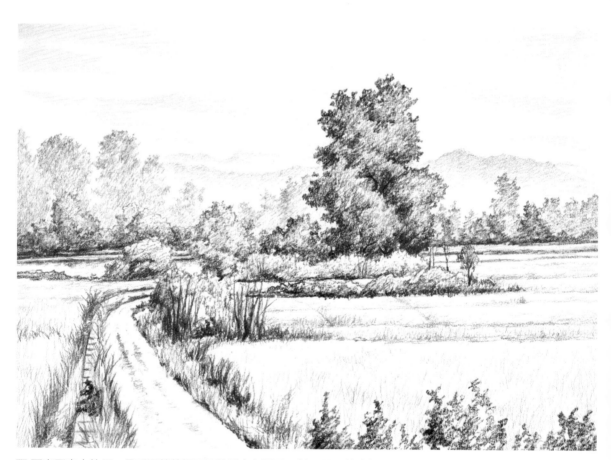

7 画出天空中的云。最后调整整幅画面的黑白灰调子，拉开画面的空间层次。完成绘制。

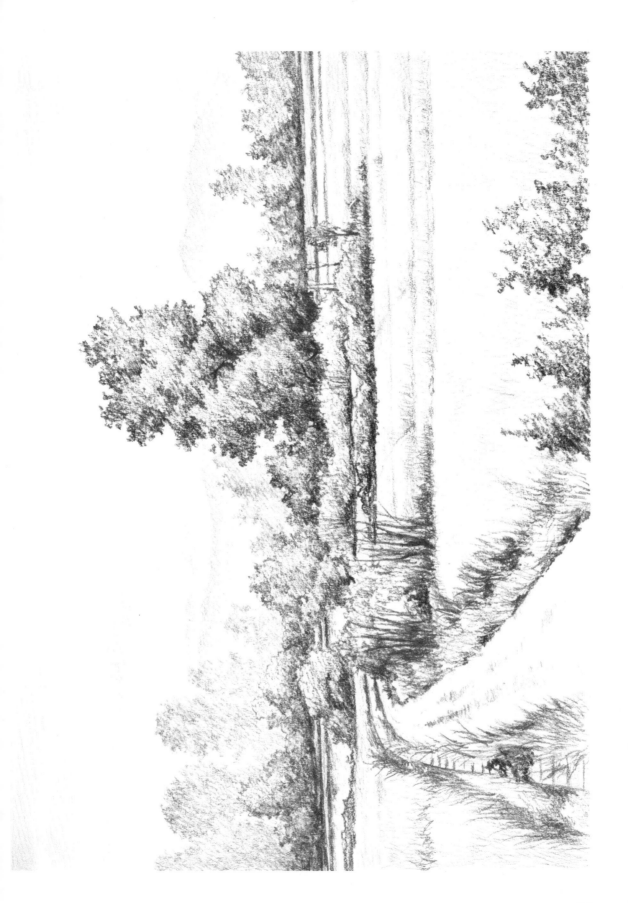

暮光森林

阳光透过树叶洒落在森林里，树木林立，光影鲜明。光的表现是整幅作品的重点，地平线与树木横竖交错，形成分割画面的网格，光线穿透其中，所有物体的刻画都以突出光线为主。

⊕ 画面分析

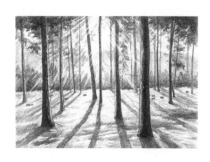 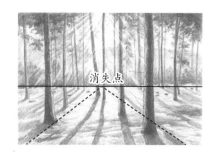

✎ 步骤分解

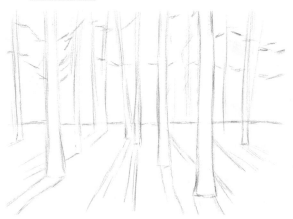

1 用长直线概括出树木及其投影的位置，注意树与树之间的距离和每棵树的倾斜方向。

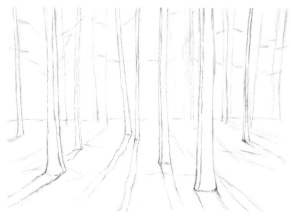

2 细化每棵树与投影的形状，注意树干的生长规律为上细下粗。再将每棵树的亮暗面区分开。

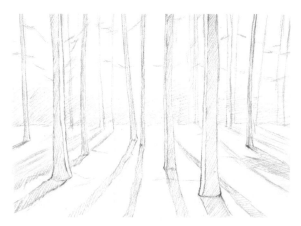

3 初步确定整体的明暗关系。统一排线，铺出树木的暗部调子，再在地平线的远方铺一层较浅的调子。

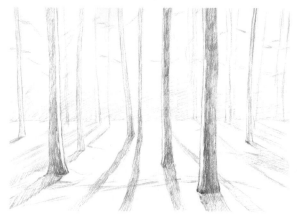

4 加重前面五棵树的暗部。排线略微斜交叉，表现树皮的纹理。再强调五棵树的明暗交界线与暗部。

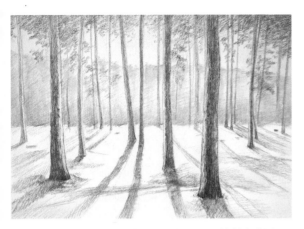

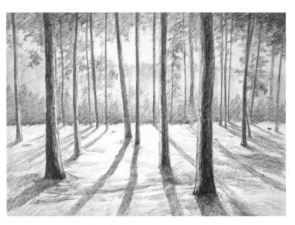

5 用纸擦笔过渡前景树木的明暗面，再简单勾勒出后排的小树与树叶，最后为远山铺上一层较浅的调子。

6 用软铅笔加深叶子的暗部，注意叶子的疏密分布，再画出远处呈剪影状的树林，接着画出草地。

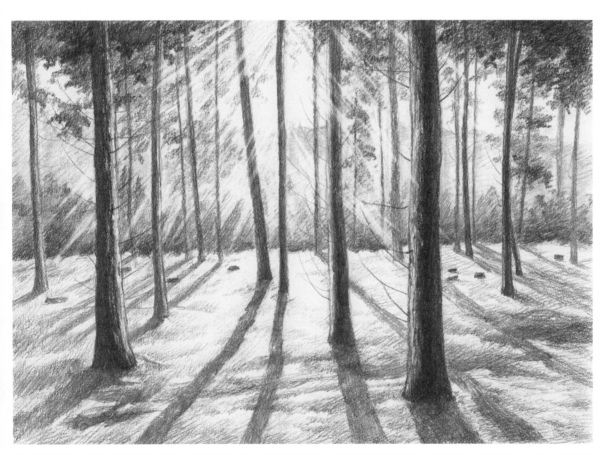

7 刻画草地、树叶的细节与层次，注意越往后，越靠近光源，因此也就越明亮。为近景树木添加小树枝。加深远处树林的色调，以突出地平线的高亮感。最后用橡皮擦出光线，从而强化画面的光感。完成绘制。

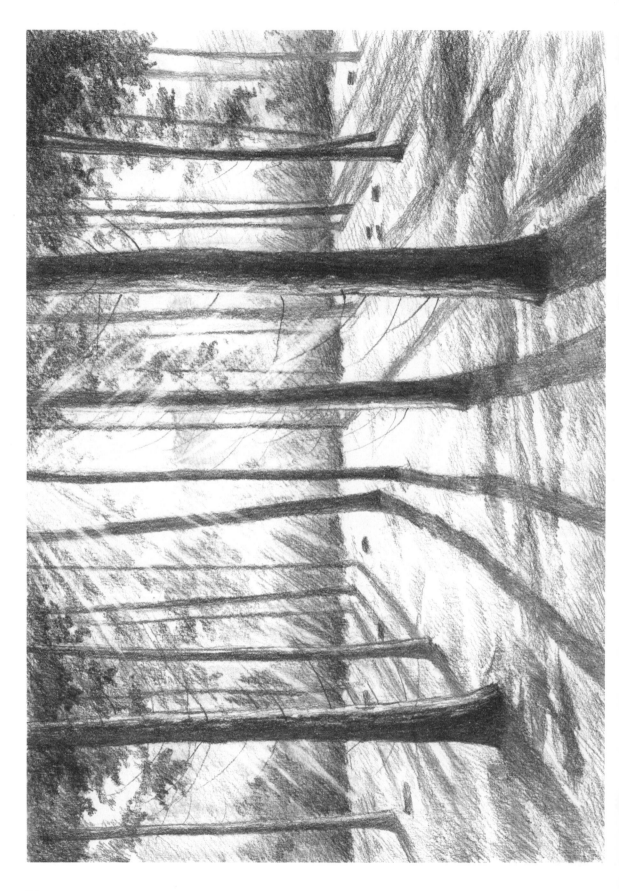

 # 夕阳树影

夕阳西下，光感柔和细腻，山坡和树像剪影一般，树的枝条成为画面中要刻画的重点。整体前景为深黑色调，天空中的云则层次丰富、光感强烈。整幅画面黑白灰色调分明，光感优美。

⊕ 画面分析

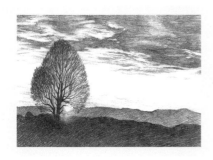 >>>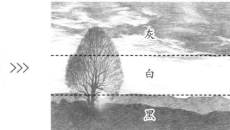

✎ 步骤分解

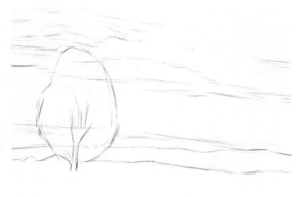

1 用长直线概括出山、树和云的大致轮廓。山的轮廓要表现出起伏变化，云的受光面可以简洁概括。

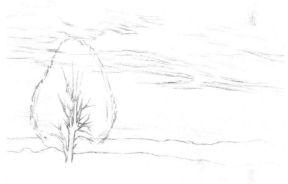

2 仔细勾勒树枝和云的具体形状，需注意树枝的生长规律与方向。

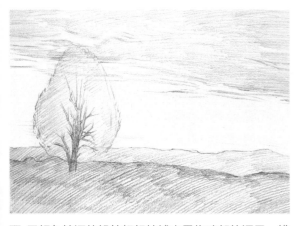

3 用颜色较深的铅笔轻轻地铺出景物暗部的调子。排天空的调子时，要顺着云的边缘横向排线。

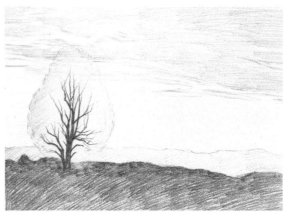

4 从近景中的山坡开始铺重色调子，重点强调山坡的剪影形状。再统一加深枝干，注意树枝的穿插关系。

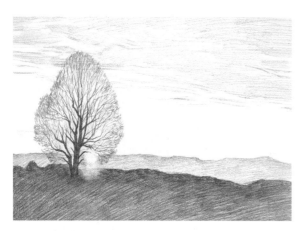

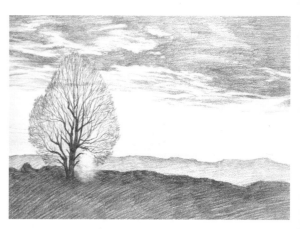

5 用小短线画出密集的分叉小枝条。整体细化树的外形，注意枝条和树干的衔接。

6 刻画天空。先整体铺出天空的大面积调子，再画出云层的具体形状。

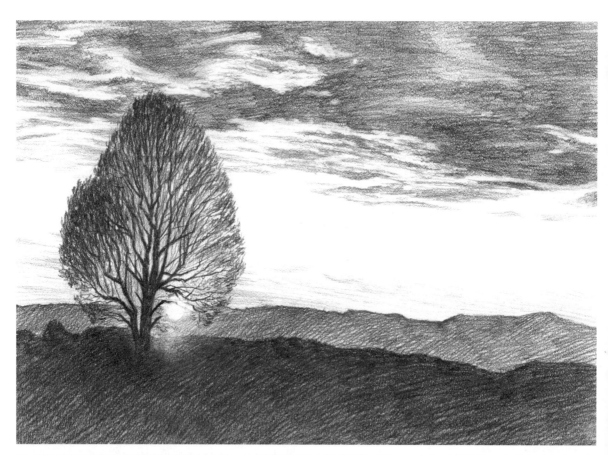

7 细致地刻画树枝，注意树枝的生长走势。拉开远近两个山坡的颜色对比，可加深山坡边缘，但底部需保留透气感。最后用软橡皮擦出夕阳与光晕，完成绘制。

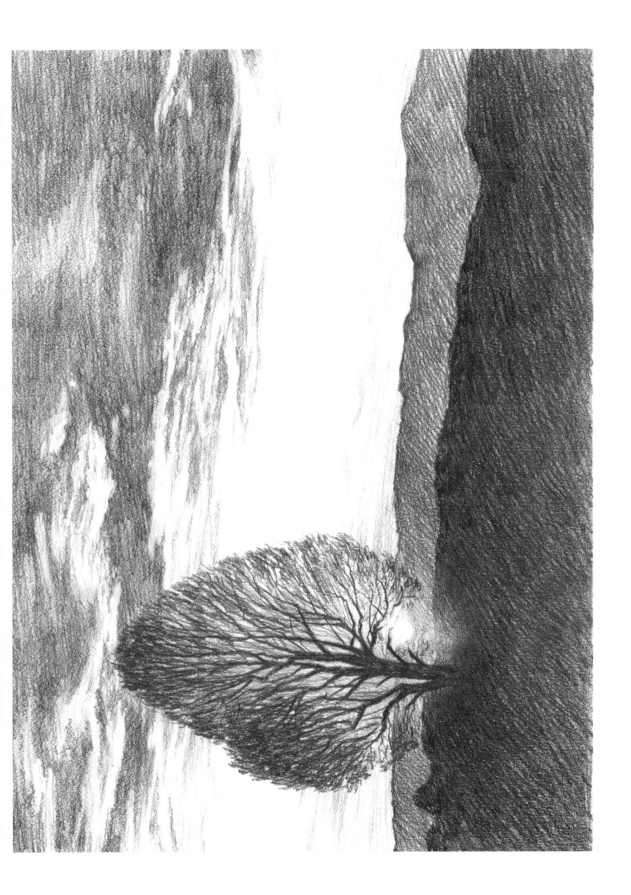

芦苇飞絮

一丛高低错落的芦苇映衬着蔚蓝的天空，和天空中的云朵构成一道唯美的风景。描绘时，芦苇丛可分成主次两组进行不同程度的刻画，要注意芦苇穗的疏密、层次变化。

扫码看视频

✛ 画面分析

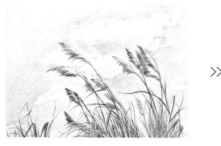

>>>

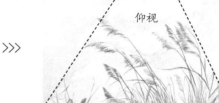

仰视

✎ 步骤分解

1 用简单的长直线画出芦苇丛和云朵主要的位置分布，注意相互之间的距离。

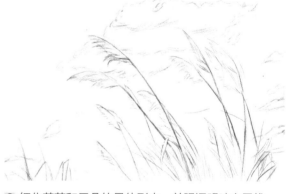

2 细化芦苇和云朵的具体形态，并强调明暗交界线。

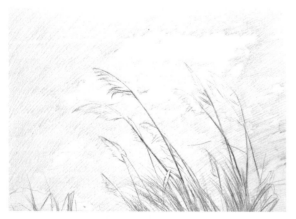

3 统一给天空铺一层灰色调子，排线需均匀细腻。再用橡皮擦出云的形状。

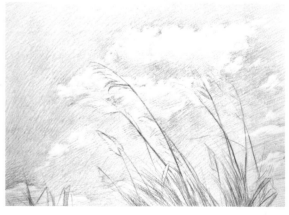

4 用纸巾揉擦天空的调子，并对比出云朵的亮面。再进一步刻画云朵的暗面，增强体积感。

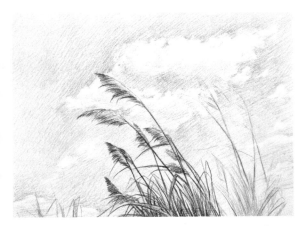

5 深入刻画中心位置的一组芦苇，需表现出芦苇穗的质感与层次。另外，下方的叶子也需分出前后层次。

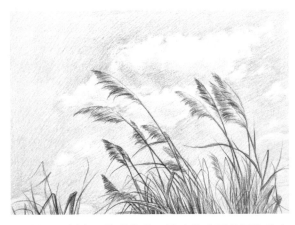

6 刻画两侧次要的芦苇丛，注意姿态形状要生动自然，符合其生长规律。

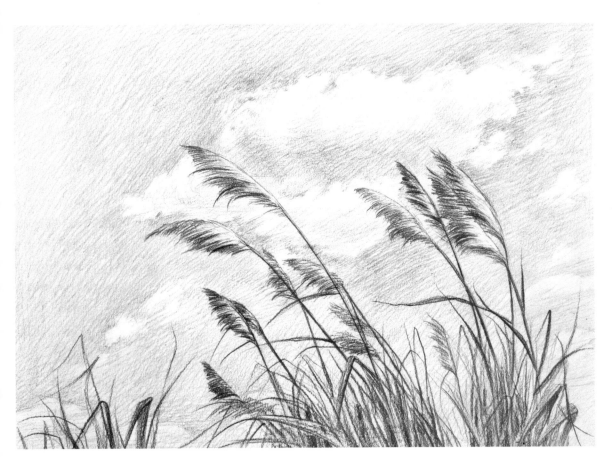

7 调整画面的黑白灰调子层次，拉大前后对比，提升画面完整度和空间感。完成绘制。

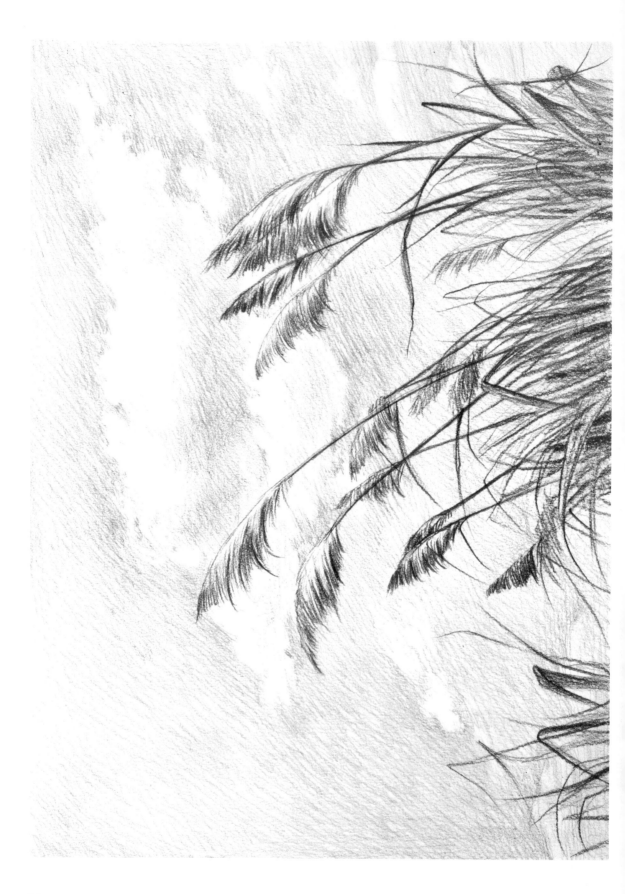

PART 4

描绘山水云石

在描绘有山有水的秀丽风景时，常会遇到远山、流水、云朵和岩石。本章将对这些景物的外形概括与质感表现进行讲解，并将上一部分的花草树木融入其中，展现出一幅幅山明水秀的素描佳作。

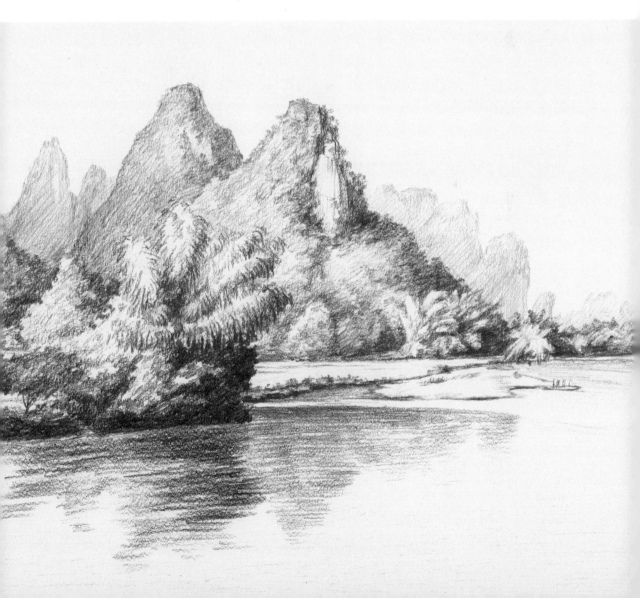

4.1 描绘山

偏画面后方的山多为远景，描绘时，常以剪影形式来表现。远山色调变化较为微弱，需区分画面前后的空间感。

4.1.1 山的起形

山峰绵延起伏，外形线条变化丰富，勾勒时需注意大小山峰的排列组合，避免排列平均。

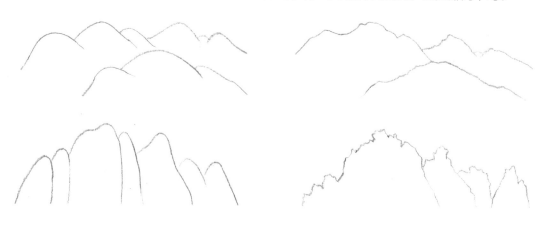

4.1.2 山的塑造

❖ 平缓的山

平缓的山，其整体外形可用圆弧线来体现，具体塑造时，注意其整体明暗对比较弱，山顶的调子最重，往下渐渐变浅。

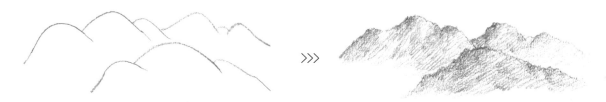

❖ 陡峭的山

陡峭的山，可用锯齿状线条画出整个山峰的起伏变化，具体塑造时，注意山峰色调上重下浅，山峰之间有前后遮挡关系，色调颜色层次丰富。

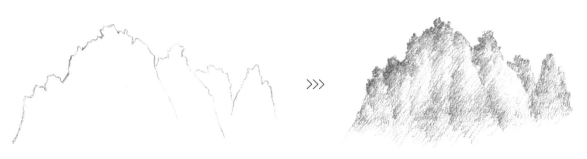

4.2 描绘水

风景画中经常出现河流、湖泊、海洋这些元素。不同形式的水可以打造不同的韵律感与动势。

4.2.1 不同状态的水

❖ **平静**

简单的圆弧线相互起伏交叉，表现出水面的平静。此种画法较为常见。

❖ **漩涡**

水面局部呈现不规则的漩涡。多用于表现河流或小面积的湖泊。

❖ **翻滚**

水面激起较大的浪花，是波浪翻滚的常见状态。海面有大风刮过时较为多见。

❖ **流动**

水波纹横向弯曲波动，整体动势较大，流线感强，弯曲程度各异，形态变化丰富。多出现在海边或湖岸边。

❖ **激流**

动态线起伏变化较大，可随着起伏顺势添加辅助的短弧线。常用于表现起风时的宽广海面。

❖ **涌动**

这是小浪花冲上海滩时的状态，水量较小且带有一些浪花水沫。常用于有沙滩元素的画面中。

4.2.2 不同状态的水波倒影

水塘、溪流、湖泊和海洋在不同情况下，其水纹会各不相同，水波倒影也会形态各异。比如受到风、船或人为等因素影响，水波倒影的整体表现都会有差别，比如岸边景物的投影就最为明显。

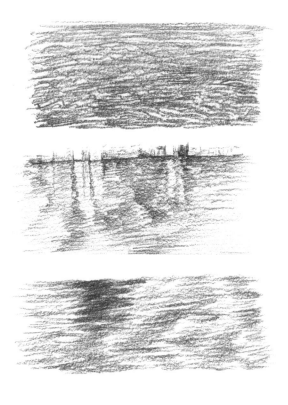

❖ **水面平静时**

描绘平静水面的水波倒影时，可横向排线并有交叉，而靠前的少部分水面可以有明确的小波纹线条。注意水面由近到远，用线需越来越平整。

❖ **水面受到轻微干扰时**

此时水面波纹变化较少，可主要刻画建筑物的水波倒影。注意建筑物的倒影和建筑物的形象需保持一致，且离建筑物越近，其倒影越清晰。

❖ **水面湍急时**

有较大的波纹变化，投影也随着水波纹出现参差不齐的锯齿状边缘。使用横向弧线，并注意明确区分亮暗区域的差别，还需适当留白，以体现出波纹的反光。

❖ **水面翻滚时**

海浪是水面起伏变化较大的状态，也极具表现力。画海浪时一定要画出它的动势。

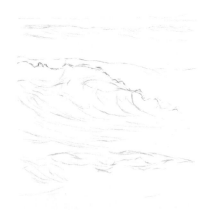

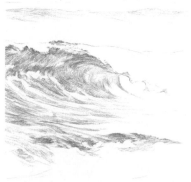

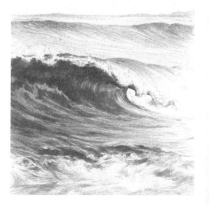

1 起稿时注意概括主要波纹线，浪花的形状不要太松散。

2 区分海浪的顶面和底面，增强整体的体积感。

3 深入刻画。注意加强黑白对比，尤其是海浪翻滚起来的顶面边缘。

4.3 描绘云

云是风景素描中不可缺少的部分，其形态瞬息万变。概括云的体积，区分其亮灰暗关系及表现其纹理质感，是描绘云时需注意的重点。

4.3.1 云的画法

步骤一：起形。云的形体可以简单理解为一个半球体，在此基础上又可分出若干个小半球体，从而组合成一个复杂的形体。描绘边缘时要注意细小的起伏变化。

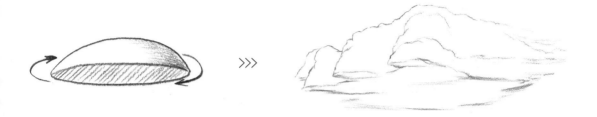

步骤二：分明暗。云受天光影响，一般顶部为亮面，底部为暗面，侧部为灰面。绘画时应灵活调整画面的黑白灰分布。区分明暗时，不宜调子过多，体积表现明确即可。

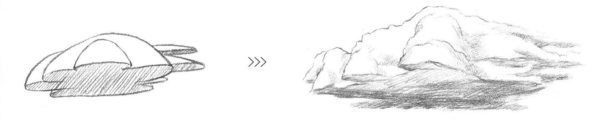

步骤三：塑造细节。基本表现体积后，再表现云的纹理质感。利用天空的深灰色衬托云的白色，并加强云的交界线，注意局部颜色的变化与层次。再用适量浅而透的笔触刻画局部的亮灰色面。

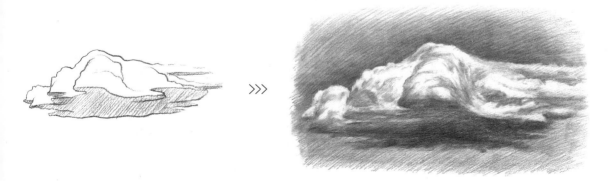

4.3.2 云的种类

随着高度的变化，会产生三种云，即低云（低于 2500 米）、中云（2500~5000 米）、高云（5000米以上）。各种云的形态与特征各不相同，描绘时要注意准确表现。

卷积云

位属高云，呈鱼鳞状。绘画时可先用较硬的铅笔统一排出一层亮灰调子代表天空，再用硬橡皮的棱角揉擦出数个小块的亮色面，注意云的块面大小要如鱼鳞一样有变化。最后用硬铅笔整理形状，以避免各个云块面过于雷同。

卷云

位属高云，由小冰晶组成，呈马尾状。常在傍晚时看到。绘画时先用中等硬度的铅笔铺设底色，再用硬橡皮横向擦出云的形状，注意云的大小疏密变化，尤其要注意对其边缘虚实的处理。

高积云

位属中云，呈棉絮状，云层厚重且层次丰富。绘画时先用硬橡皮擦出云的大致轮廓，再强调天空与云的交界线。过于复杂的形体都需概括分组刻画，以避免过于平均类似。

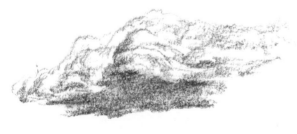

层积云

位属低云，由众多成团或成块的云组成，多出现在蔚蓝晴朗的天空，整体呈亮白色，亮暗分明，体积明确。绘画时可先概括其形体特征，分出大小团状的局部体积，再通过对亮灰暗面调子层次的塑造完成绘制。

4.4 描绘岩石

岩石是风景素描里常会遇到的，也是山的组成元素。无论颜色、造型，还是组合方式等，都需要仔细去研究。合理的简化与概括，能使我们轻松快速地画出自然生动的岩石。

4.4.1 岩石的简化

岩石的外形千姿百态，但根据其造型特征，可大致分为方形体和椭圆体两大类。

❖ **方形体岩石的简化**

将方形体岩石看成正方体，再根据光源分出亮灰暗三大面。塑造时要注意棱角、裂缝和缺口的表现。

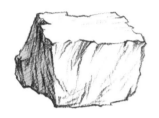 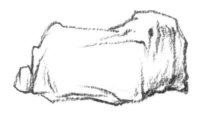

❖ **椭圆体岩石的简化**

将椭圆体岩石看成球体，刻画时要注意球体的各面调子关系与明暗交界线。

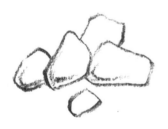 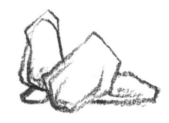

4.4.2 岩石组合的概括

画一组岩石时，先要观察其整体的疏密、大小、高低关系等，再适当概括每一块石头的基本特征与主次关系，然后挑选体积略大且位置突出的石头去仔细刻画。

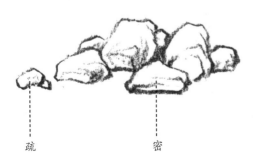 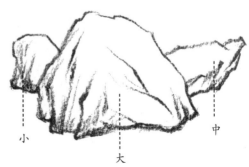

疏　　　密　　　　　　　　　　　小　　大　　中

岩石组合多种多样，学会概括单块岩石的外形后，不论岩石的组合有多复杂，都能轻松表现。下面展示了多种岩石组合，可供大家作为临摹和学习的素材。

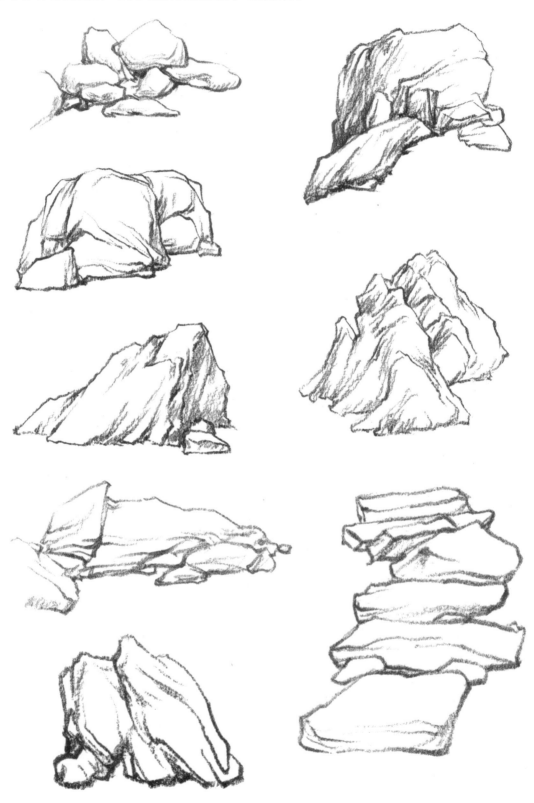

4.4.3 岩石的光影表现

岩石受光源影响,会形成高光、灰面、明暗交界线、反光和投影等。区分五大调后,再考虑岩石的转折、纹理和虚实变化等。

❖ 刻画岩石光影的一般过程

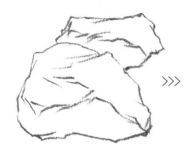 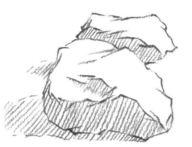 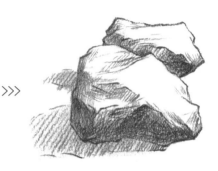

1 画出岩石的轮廓。将岩石的外形视为两个正方体,顺着棱角勾勒轮廓。注意线条要有转折变化。

2 统一暗部的调子。整体铺设一层调子,并表现出石块间的遮挡关系和投影。

3 深入刻画暗部的调子,加深石缝、投影和局部交界线。最后刻画石块的纹理。

❖ 刻画大型岩石的光影

岩石比较多或岩石纹理变化较为丰富时,要将岩石分成多个部分去刻画。可用黑白灰块面区分明暗受光情况,再表现出微弱的转折和块面的颜色变化,其中转折和石缝的色调是最深的。

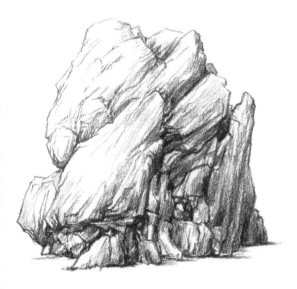 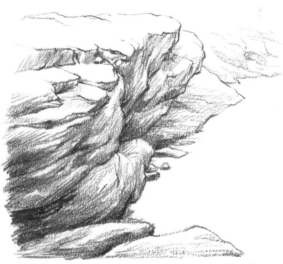

瀑布

瀑布水流细腻且有动感，水花和水面的纹理不同，需突出水花四溅的感觉。岩石面积很大，可围绕瀑布和水池边缘画出具体岩石的形状。

⊕ 画面分析

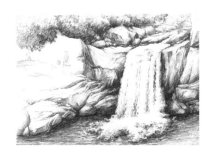

>>>

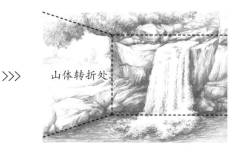

山体转折处

✎ 步骤分解

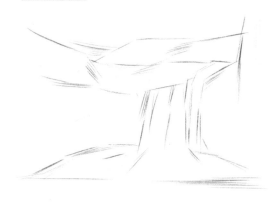

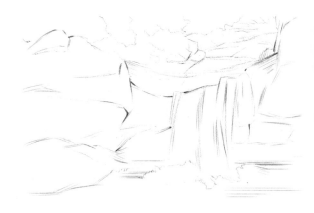

1 用长直线简单地画出岩石与瀑布的透视变化。注意近大远小与前后遮挡的关系。

2 用略方的几何形概括岩石的形状，再用直线定出水流和植被的位置与形状。

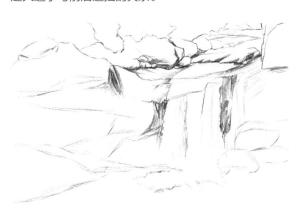

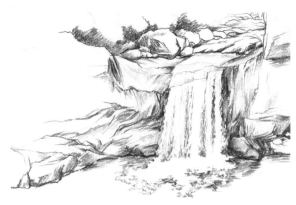

3 从瀑布两侧开始画出岩石的具体明暗关系，注意将瀑布水流留白。

4 用短线顺着水流方向画出瀑布的形状，接着画出水塘周围的岩石。注意区分各个岩石的明暗面。

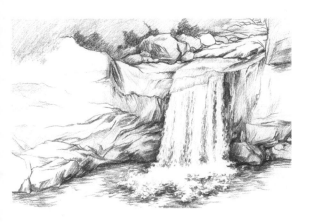

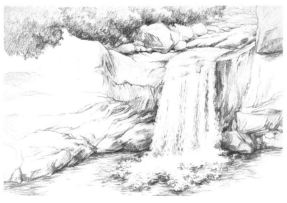

5 画出植被的暗部与灰部的调子，再接着刻画下方的岩石，画出水面的波纹。

6 刻画瀑布水流与植被的细节。用点状的虚线画出圆点状的水花，并强调水流湍急的感觉。

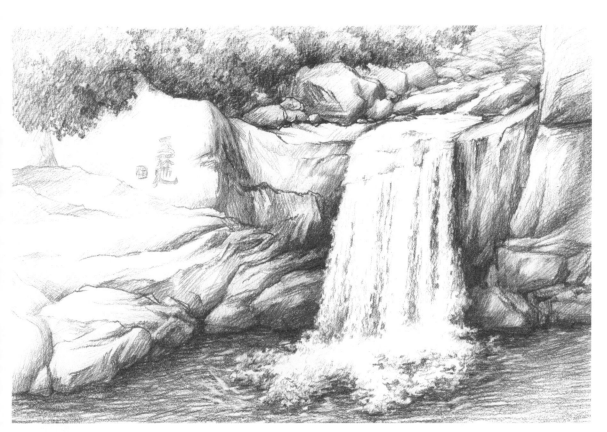

7 调整画面的黑白灰调子层次，并拉大前后对比，提升画面完整度和空间感。再画出刻在岩石上的文字。完成绘制。

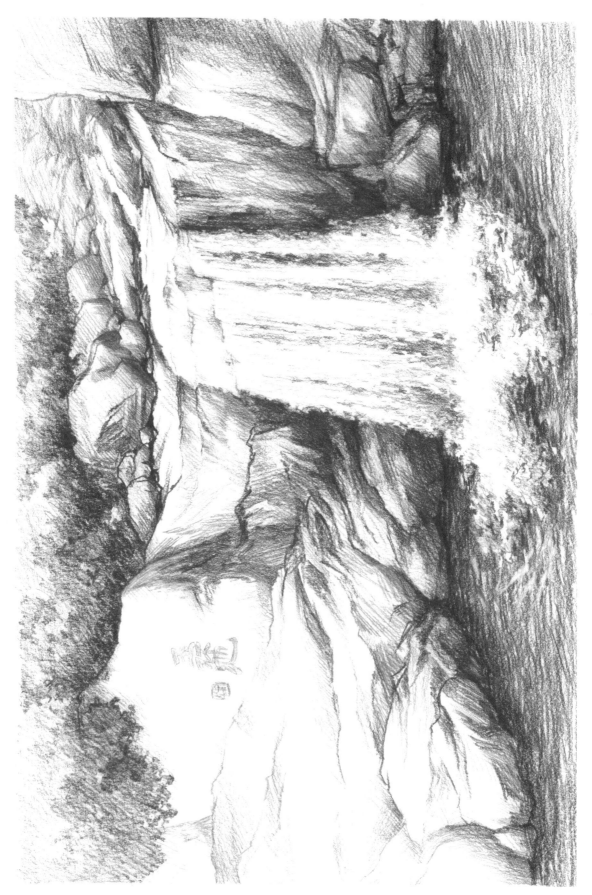

水池

　　若干石块围成一汪碧绿的水池，池水清澈见底。描绘时，需注意石块的造型变化，此外，由于小石块数量较多，需概括处理，从而使石块疏密得当，遮挡关系清晰。

画面分析

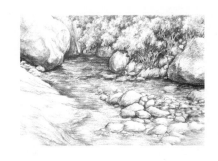 >>>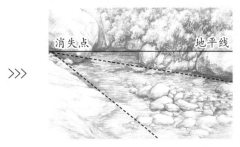

步骤分解

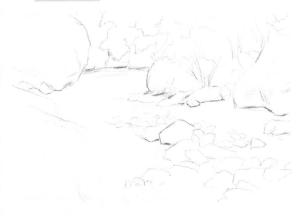

1 起稿时概括石块和水面的位置和形状。

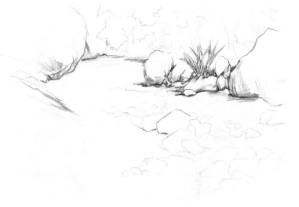

2 仔细地画出水池上方的石块与植被的形状。

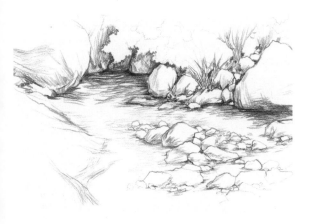

3 画出水池的水面波纹，可用横向曲线交叉地铺调子；再画出前方小石块的明暗交界线。

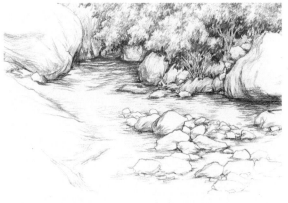

4 细化上方植被的色调，注意表现植被的大小、前后、疏密等变化。再强调石块和水面的衔接。

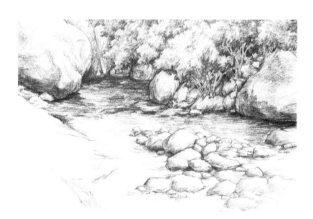

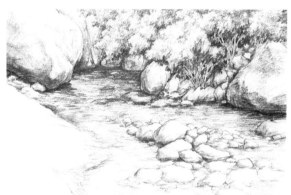

5 刻画石块与植被，丰富二者的颜色层次。再细化周边石块的细节和水面的调子。

6 继续深入刻画水面波纹的细节，注意越靠近画面前方越高亮，水纹色调也随之变浅。

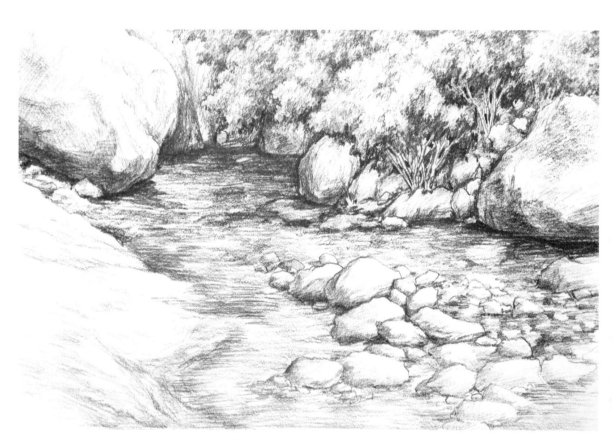

7 调整画面整体的黑白灰调子，再补充左前方岩石的纹理细节，完成绘制。

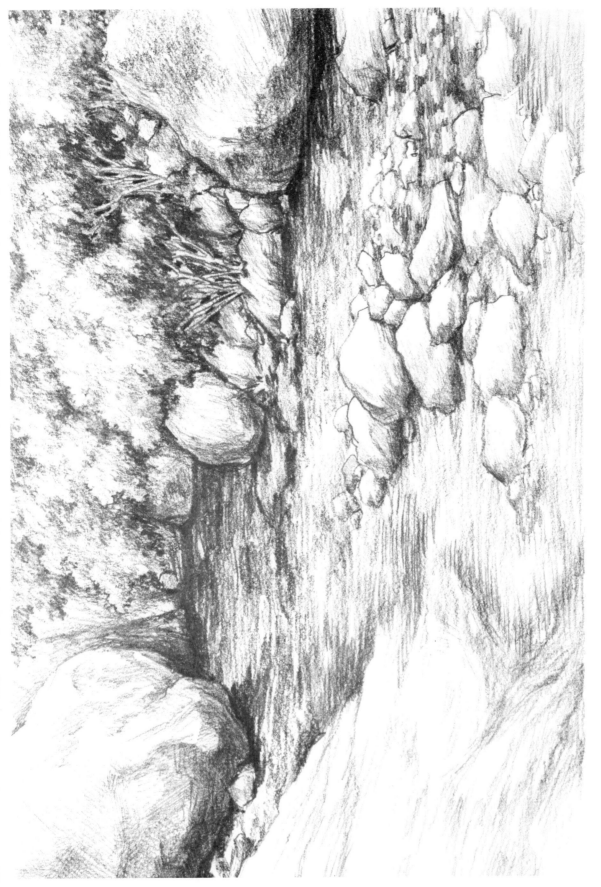

 石滩树林

画面主要由石块和树丛构成。石块有大有小，可以选择与树距离近的石块或大石块进行重点刻画。树干枝条较为细长，三五根为一组。描绘时，要注意树干的前后遮挡关系和树叶的空间层次。

画面分析

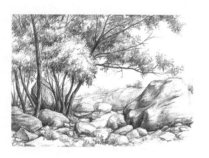 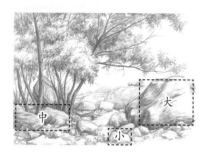

步骤分解

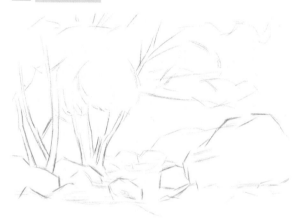

1 用长直线画出枝干和石块的位置。注意近景的树干是相互穿插生长的，有一定的遮挡关系。

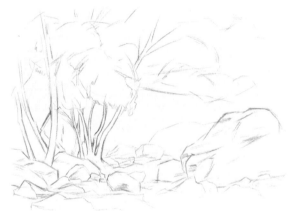

2 仔细画出树干、枝叶和石块的大致形状，交代清楚相互之间的穿插遮挡关系。树叶需分团处理。

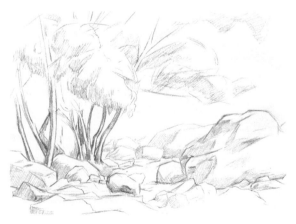

3 用柔和的调子区分画面中的明暗关系。

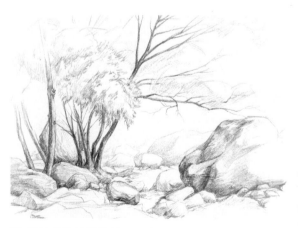

4 用较软的铅笔给枝干和右侧的大石块铺一层暗部调子，并画出靠前的树叶团的暗部色调。

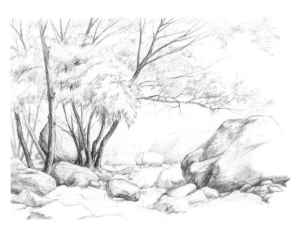

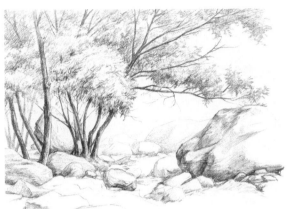

5 画出靠后的树叶团的暗部色调。注意树林整体光源的统一。

6 顺着树叶延伸的方向加深暗部调子，并丰富灰面的色调，以强化树叶的体积感。

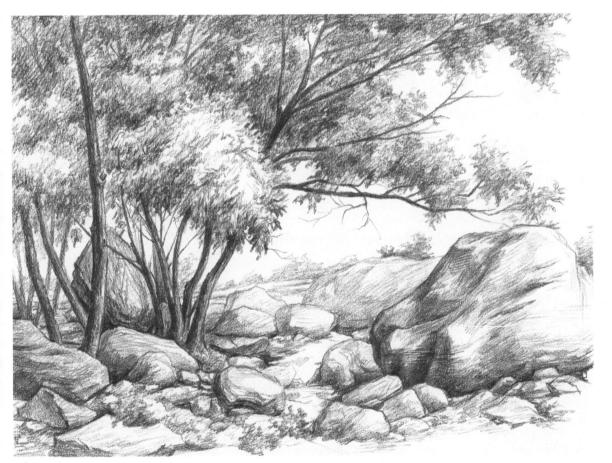

7 刻画近景中石块和小草的质感，再深入刻画树叶，丰富其颜色层次，从而增强树林的空间感。最后用浅调子虚化远景。完成绘制。

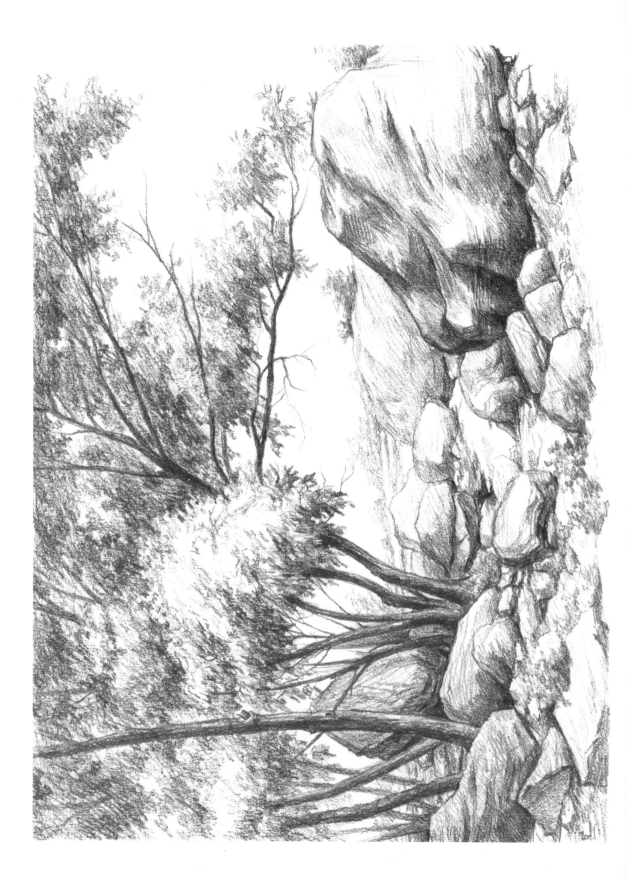

 # 海岛小景

数块巨石构成一座小岛，几棵树生长在石缝里，整个画面结构被划分成天空、小岛与水面这三块区域。石块要层次分明，其质感要细致深入地加以表现。几棵树的形象特点鲜明，要注意表现出其不同的生长形态。

扫码看视频

⊕ 画面分析

 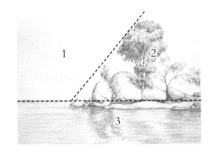

✎ 步骤分解

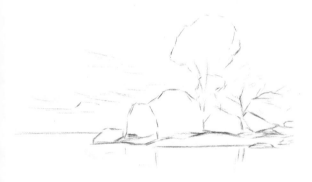

1 概括石块和树木的位置和形状。注意海平线要略低一些，以突出主体。

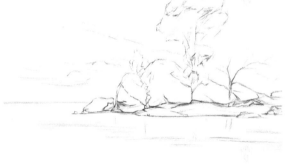

2 仔细画出所有物体的大致形状，接着画出其明暗交界线。

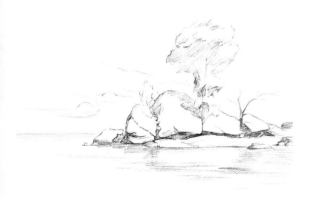

3 为石块和树木的暗部铺一层调子，再画出倒影的大致位置。

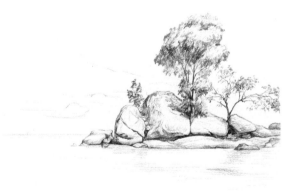

4 强调石块缝隙和树干的重色，再用浅调子画出石块的亮灰面，然后画出树木暗部的色调。

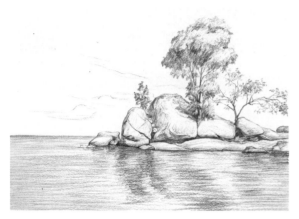

5 用横向排线画出平整水面的波纹与倒影。

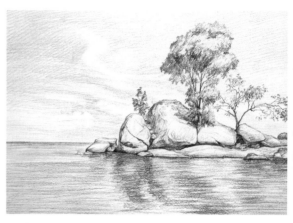

6 为天空铺一层浅灰调子，再用橡皮擦出云的整体动势。

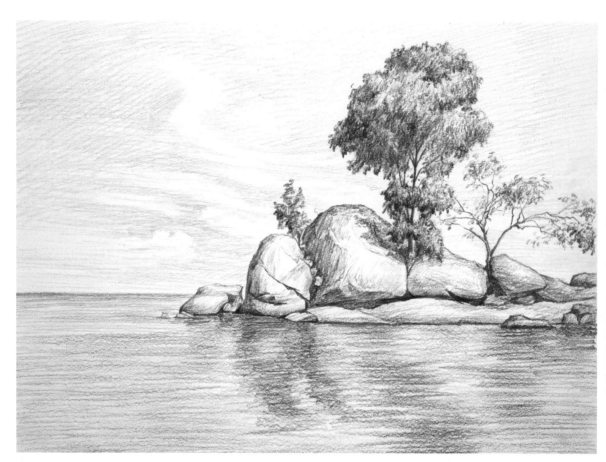

7 调整小岛和树木的黑白灰调子，再细化石块与树木灰面的质感塑造，以拉大空间层次。完成绘制。

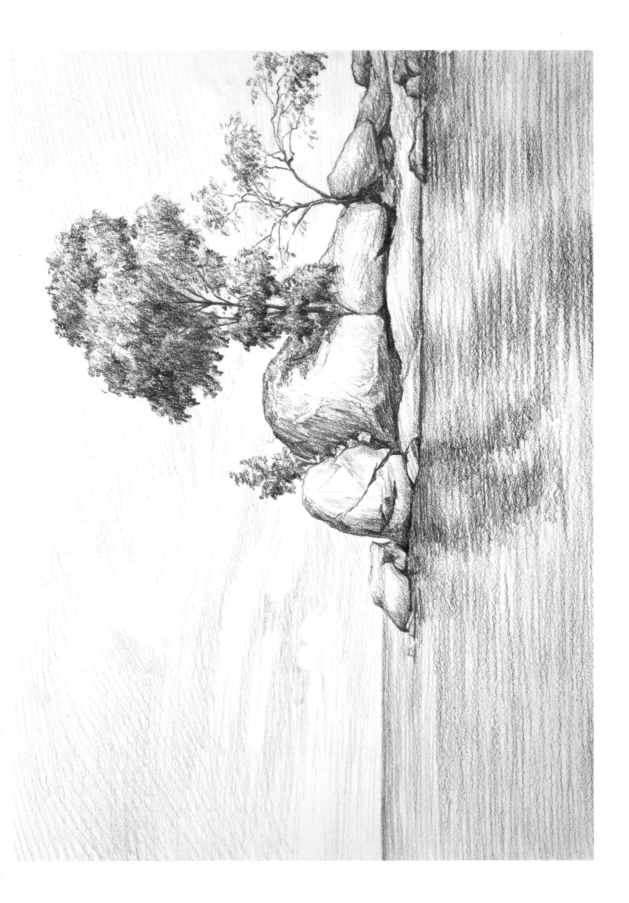

 桂林山水

提起桂林，人们自然会提到"桂林山水甲天下"。桂林漓江两岸山峰林立，且多与植被相互装点。描绘时，江岸与江水相接，多以亮色调在画面中出现。处理山峰时，需注意区分不同的造型。

⊕ 画面分析

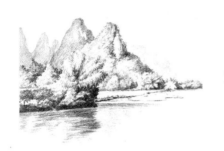 >>>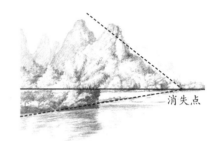

消失点

✎ 步骤分解

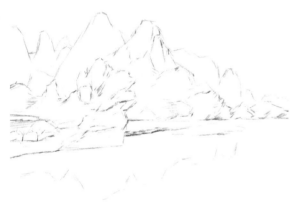

1 概括山峰、植被和倒影的大致形状。

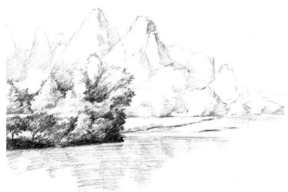

3 刻画近景的植被。注意光源方向，黑白关系一定要分明，江岸和树的暗面色调在画面中最重。

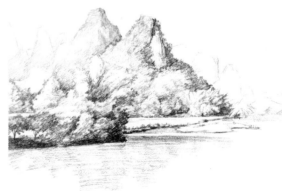

2 给山峰与植被的暗部铺上一层浅浅的调子，再简略画出水面的倒影。

4 两座主山峰为画面的中景，用小短线排出山峰及其上植被的灰面细节。

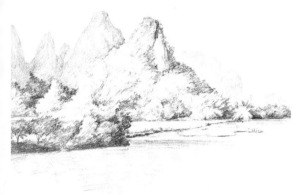

5 用平涂排线的浅调子铺出远景山峰的色调。

6 遵循近实远虚的规律，深入刻画近景中树林亮面的细节，再根据植被和山峰的形状加深水面的倒影。

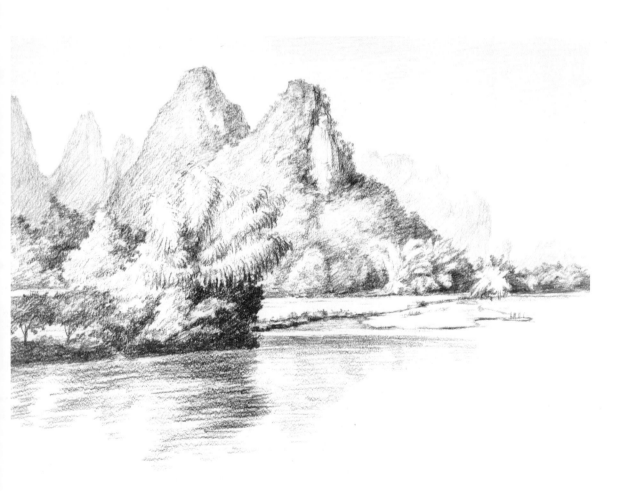

7 调整整幅画的黑白灰关系。最后添加天空中的浅调子，以增加画面的空灵感。完成绘制。

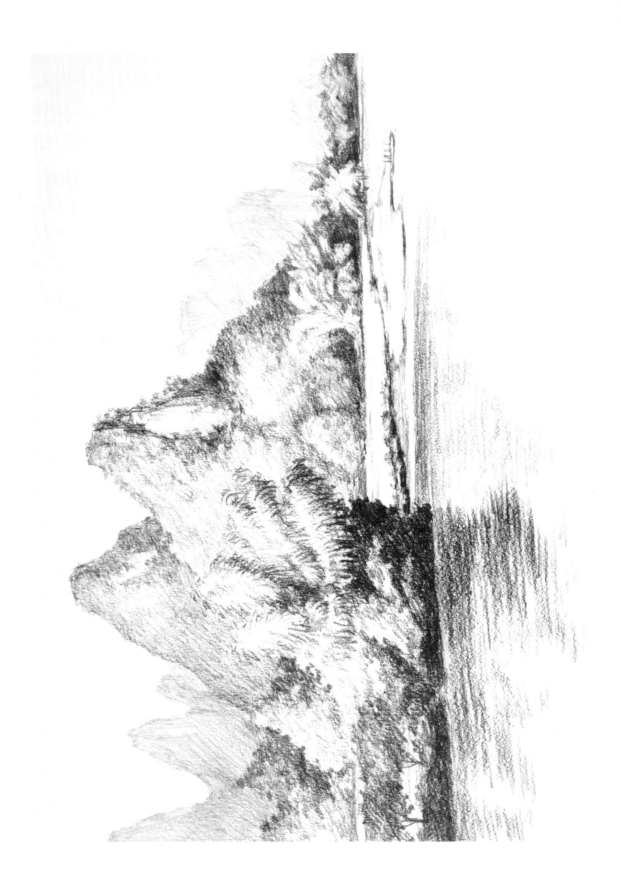

水边渔船

渔船由木板制成,其船身弧线优美,船舱、桅杆和捕鱼器械都比较精细,要注意表现和刻画。描绘时,作为背景的远山可简单处理。水面的波纹占据了画面的三分之一,需要我们用心去表现其形态与美感。

⊕ 画面分析

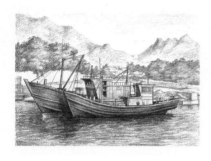 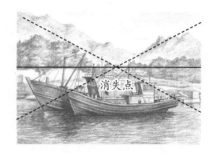

消失点

✎ 步骤分解

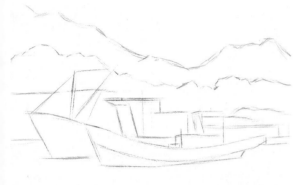

1 用几何形简单概括出渔船、海岸和远山的大概位置与形状。

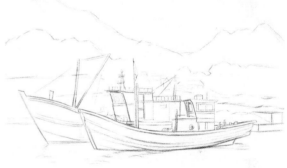

2 仔细地画出渔船的细节和明暗交界线,注意船舱与桅杆高低错落的变化。

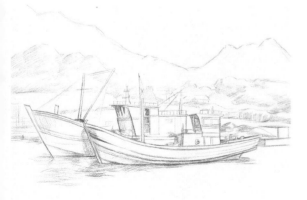

3 给画面中的暗部背光面统一铺一层调子。

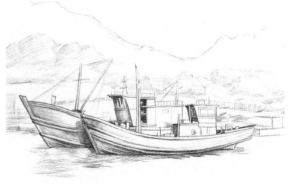

4 深入刻画作为画面主体的渔船,强调光源,加重暗部,此外还要注意强调门窗的透视变化。

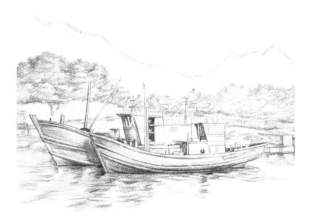

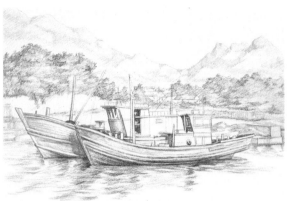

5 铺出中景海岸和植被的暗部调子，再画出水面上船只的倒影。

6 用较浅的调子区分远山的明暗面，要注意山形的起伏变化。

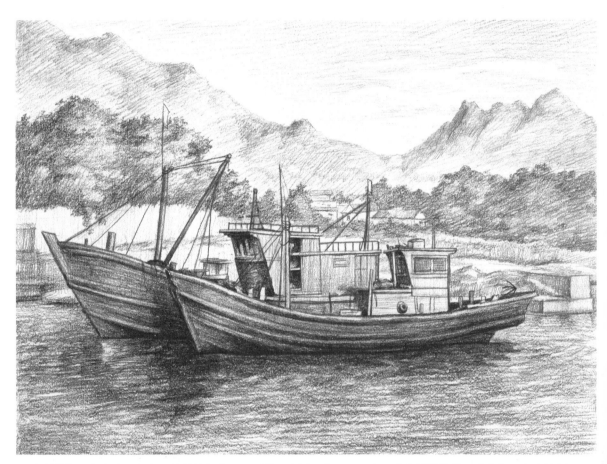

7 完善桅杆、船身亮面和水面波纹的细节。最后进一步刻画水面和天空，注意其排线的深浅变化。完成绘制。

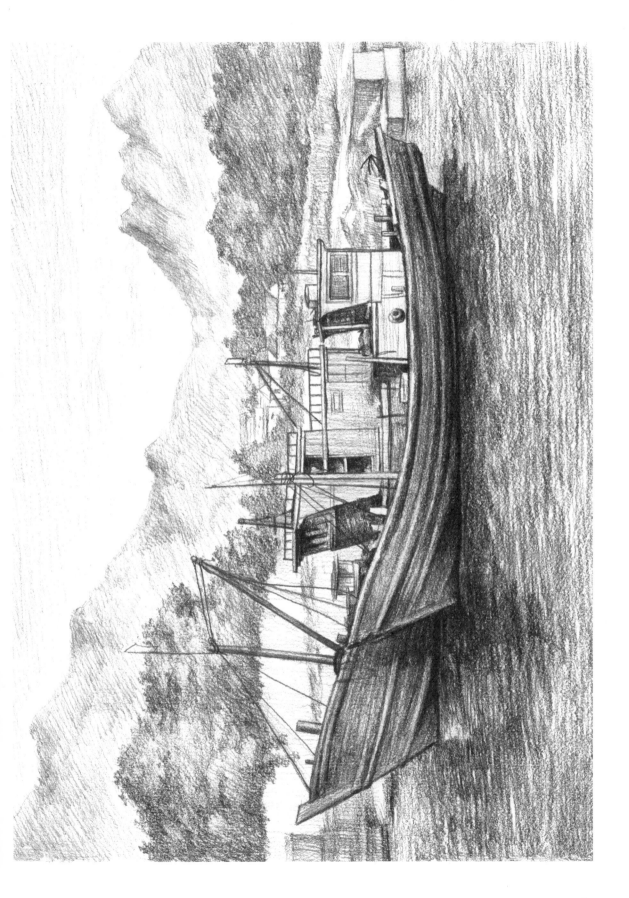

夏日海边

　　平静的海边，沙滩、沙滩椅和遮阳伞这几个简洁的元素构成了一道夏日沙滩美景。描绘时，注意将蓝天、海水和沙滩横向分割为三个颜色块面，海水部分为最重色块。遮阳伞和沙滩椅是要刻画的主体，需注意其光感的表现。

⊕ 画面分析

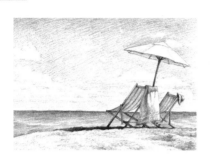 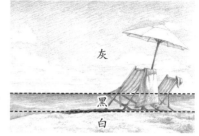

✎ 步骤分解

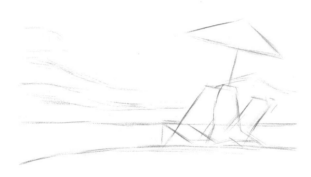

1 先找出海平面的位置，再用长直线概括出遮阳伞和沙滩椅的大致轮廓。

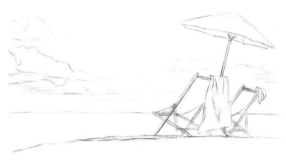

2 细致刻画遮阳伞和沙滩椅，注意遵循近大远小的透视规律。再画出云朵的大概形状。

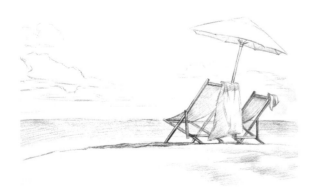

3 给画面物体的暗部铺上调子，画出大体的明暗关系。

4 深入刻画遮阳伞和沙滩椅的调子层次，加重投影，强调光源。

5 刻画沙滩椅布纹和帽子的细节。再用松软的短线横向排线，画出沙滩的细节，要注意对沙粒凹凸感的表现。

6 横向排线画出海面的调子，注意色调从前往后、从近往远越来越重。

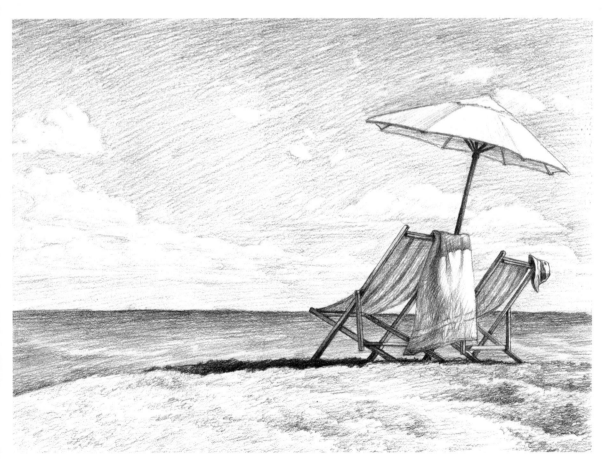

7 给天空铺上一层浅浅的色调，注意画面上方的天空色调略重一些，同时注意留出小云朵。完成绘制。

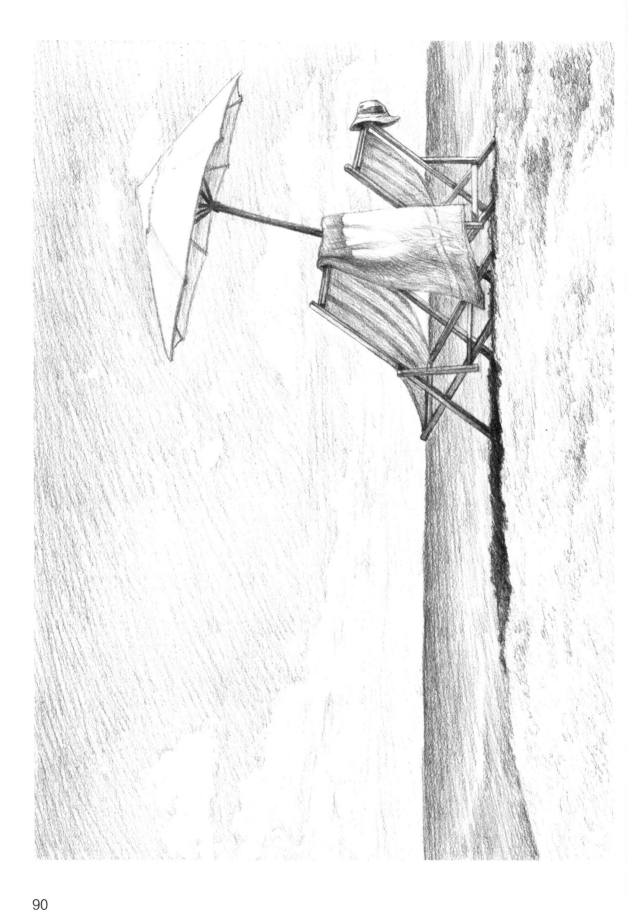

 # 湖岸霞光

小码头很简陋，木纹质感在霞光的映衬下更凸显沧桑感。描绘时，要注意区分木板、缆绳和水波纹不同的纹理质感，最后以飞鸟点缀画面。

✛ 画面分析

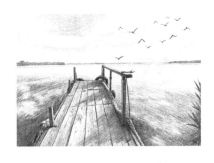 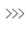 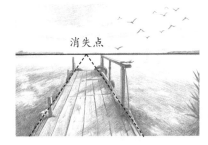

消失点

✎ 步骤分解

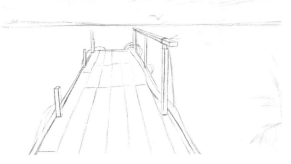

1 根据消失点确定小码头木板和栏杆的位置和形状，再画出木板的大概分布，然后大致描出云和飞鸟。

2 给小码头的暗部铺一层浅浅的调子；再刻画水面，注意要顺着水波纹的走势排线。

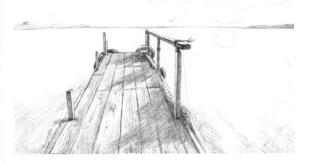

3 刻画小码头的细节，比如栏杆和缆绳，此外木板间的缝隙要有虚有实。然后根据光源方向画出投影。

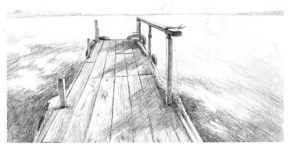

4 加深水面的调子，使其与木板的颜色对比强烈。注意留出湖面上云朵的倒影。

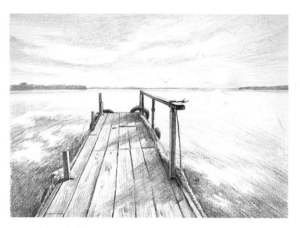

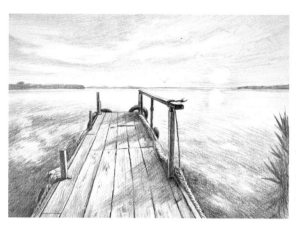

5 顺着天空的透视，用长弧线排出天空的调子，并留出云和夕阳的形状。

6 细化水面的灰面色调，注意越靠近夕阳，调子越浅。再添加右侧的水草。

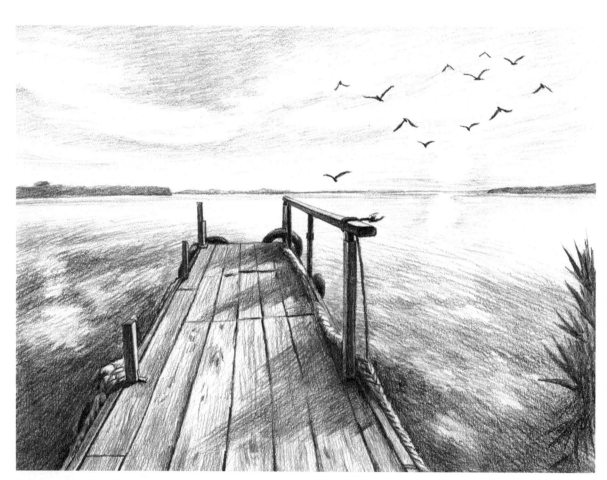

7 添加飞鸟，注意鸟的姿态、大小和疏密分布都要有变化。最后调整整体画面的黑白灰。完成绘制。

 群山巨石

　　山峰是风景中常见的元素。画面中山石的光感很足，颜色块面清晰，石块的细节如斧劈刀砍般丰富多变。前面的石块是我们要深入刻画的主体，需加强明暗对比。远山则要作虚化处理，以拉大空间层次。

⊕ **画面分析**

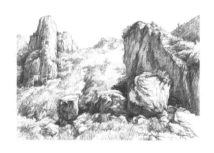 >>>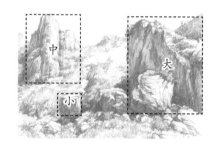

✎ **步骤分解**

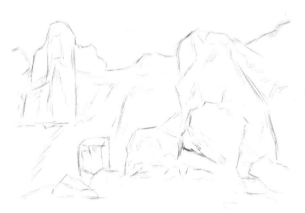

1 山石比较方正，用几何形简单概括山峰的造型特征。

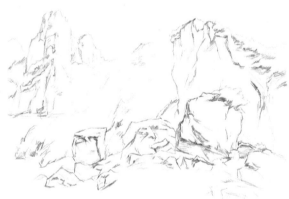

2 用2B铅笔明确画出山峰和石块的具体形状，并强调和突出交界线，分出明暗面。

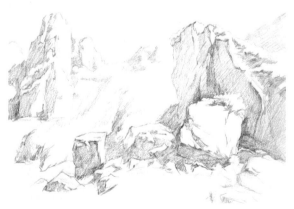

3 用较软的铅笔，顺着光源给画面中所有的暗面和投影铺一层调子，区分简单的受背光关系。

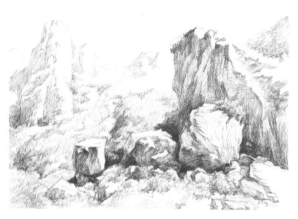

4 刻画近景中的几块石头，注意其细节变化，并进一步加深其明暗层次。

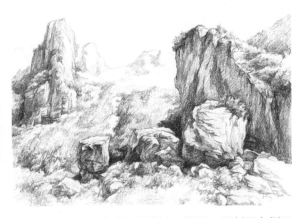

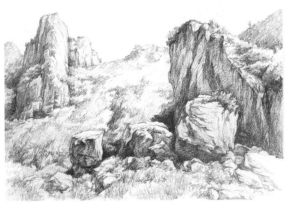

5 加重近景中石块之间的缝隙和投影。再刻画左侧石头的暗部细节。然后添加周边的小石块和草丛。

6 添加远处山坡的细节，注意用线要轻松，调子要透亮，要明显弱于前面的调子。再补充近景的小草。

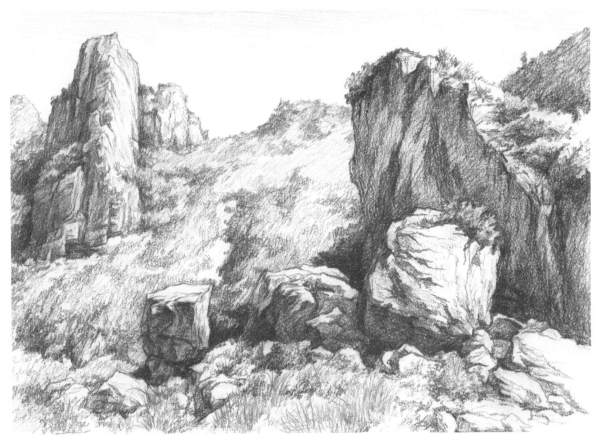

7 刻画天空，拉大空间层次。最后调整画面的黑白灰调子。完成绘制。

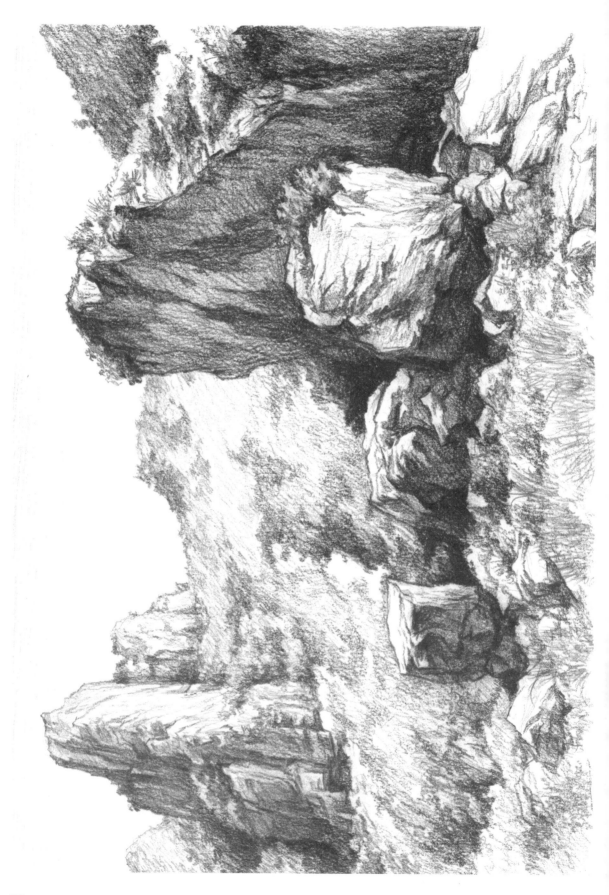

PART 5

描绘中外建筑

建筑是风景素描中非常重要的一类题材。在描绘建筑时，先要从整体出发，借助几何形体来把握不同地区建筑的外形结构与特点，同时灵活运用透视规律，以正确表现建筑的立体感，这样便能画出比较理想的建筑风景素描了。

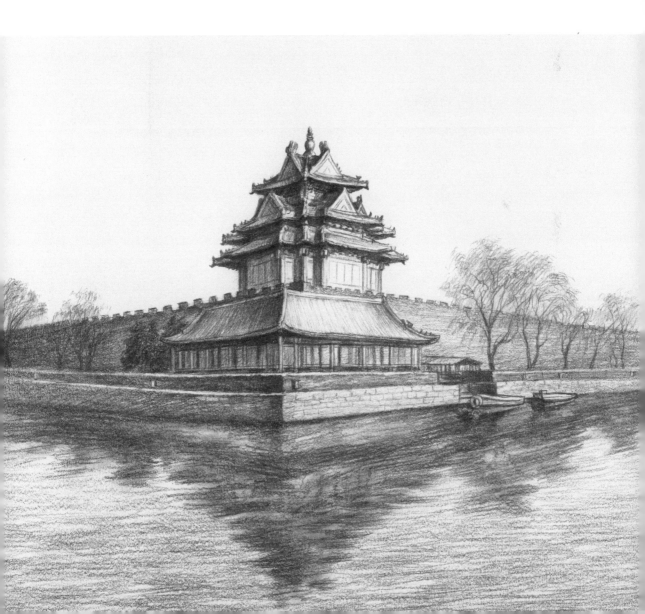

5.1 描绘房屋

描绘复杂的建筑结构时，可以借助几何形体概括其大致外形。应从整体开始观察，避免只顾刻画细节而忽略了整体。

5.1.1 房屋的简化

房屋造型多样，无论结构简单的建筑，还是结构复杂的建筑，都可以用几何形体来概括。

 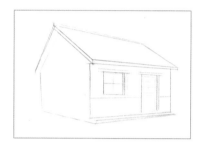 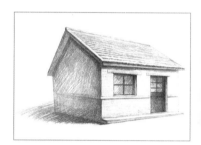

1 用几何形体概括房屋的外形，注意透视。

2 勾勒屋顶、墙面和门窗的具体形状，注意三者的透视关系。

3 深入刻画瓦片、屋檐、门窗、墙面和投影的质感与色调层次。

5.1.2 房屋的细节表现

描绘房屋时，应用不同的笔触与纹理效果表现墙面、门窗、屋顶等各具特点的组件。

❖ 房瓦

很多传统建筑的屋顶都会用到瓦片，屋檐还有引流雨水的瓦当。在实际绘画中，只需刻画近处的部分瓦片，并画出整体瓦片的大致明暗关系即可。

 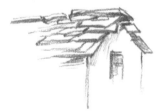 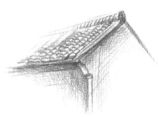

❖ 砖石

描绘砖石结构的墙面时，需要观察砖石的堆砌排列方式及大小组合，如有些墙面砖石的大小、堆砌都很规则、有规律，而有些则是大小、堆砌较为随意。注意每块砖石都是错开缝隙而排列的。

5.2 不同建筑的特点

常见的建筑按其造型特点，大致可以分为中式建筑、西式建筑和现代派建筑。不同的建筑体现着不同时代、地域的文化与传统差异。一般来说，中式建筑古典气派，西式建筑优雅华丽，现代派建筑造型新颖别致。

5.2.1 中式建筑

常见的中式建筑有亭台楼阁、宫廷府第与古寺庙等，多以木材、砖石为主要建筑材料，结构上大致可分为房顶、屋檐、门窗和墙面 4 个部分。建筑群往往规划严谨，造型优美，装饰精致。

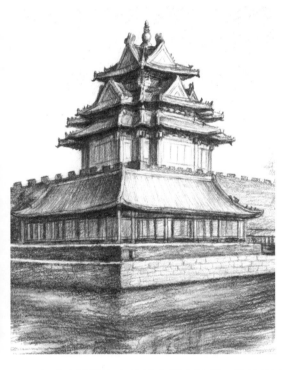 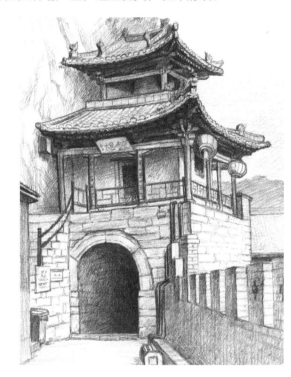

中式建筑最突出的特点是有飞檐。飞檐具有轻快有动势的视觉效果，绘制时要用上扬的线条表现这一特点。

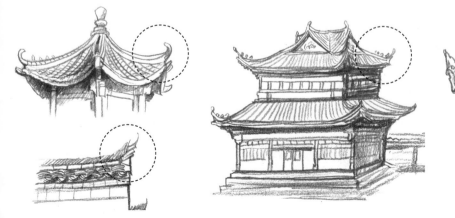 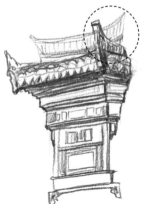

5.2.2 西式建筑

喷泉、罗马柱、雕塑、尖塔、八角房等都是西式建筑的典型标志。西式古建筑的主要类型有哥特式、巴洛克式和拜占庭式。建筑装饰雍容华贵，外观高大宏伟。西式现代建筑造型相较古建筑简化了许多，整体简约时尚、清新大方。

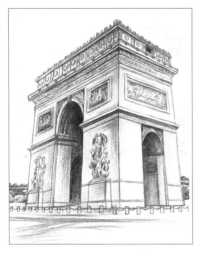 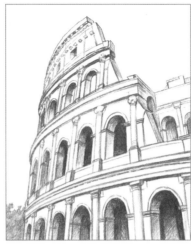 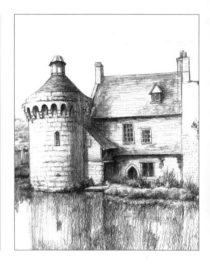

5.2.3 现代派建筑

现代派建筑是人们追求精神享受的重要场所，其多将形态、色彩、质感有机结合，并融合各种代表性元素，给人以视觉上的冲击。优秀的现代派建筑往往会成为一地的标志性建筑。

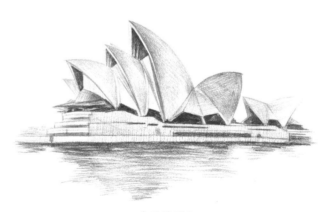

悉尼歌剧院

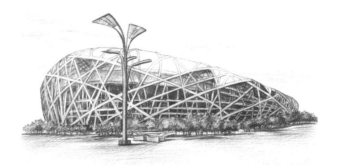

国家体育场（鸟巢）

 # 城墙角楼

角楼气派又细致，屋檐高耸，肃穆又威严。画面为对称性构图，且两点透视突出，视觉冲击力强。描绘时，主体角楼需概括处理，尤其房顶造型变化较多，需注意其透视和颜色层次的变化。

✛ 画面分析

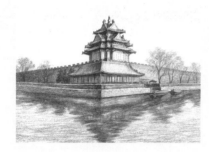 >>>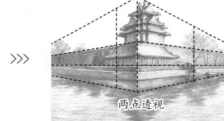

两点透视

✎ 步骤分解

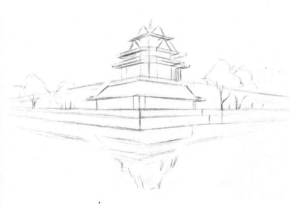

1 用长直线画出各物体的大致轮廓，注意角楼与城墙两点透视的变化。

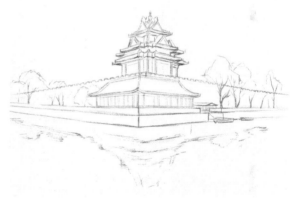

2 仔细描绘角楼与城墙的轮廓，明确表现各个物体的造型特点。

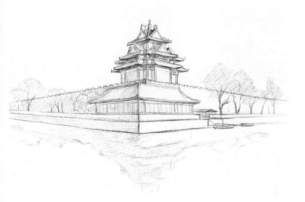

3 区分画面中建筑的明暗关系，并轻轻地铺上一层调子。楼顶块面的色调可以适当加强。

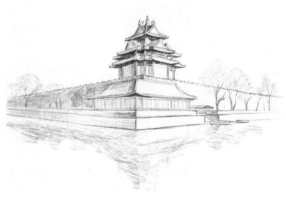

4 铺出楼顶房檐和城墙的暗部调子，注意区分每一层房顶的受背光面。再简单画出湖面中建筑的倒影。

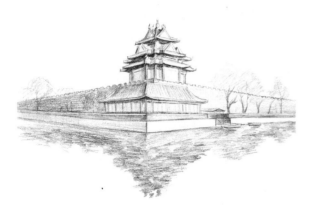

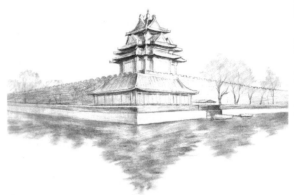

5 铺出角楼下半部分和城墙的调子，再细化水面中建筑的倒影，注意倒影的形状要和建筑等的形体造型大体一致。

6 用纸巾揉擦画面中的暗面与水面倒影部分，注意要控制好揉擦的力度。

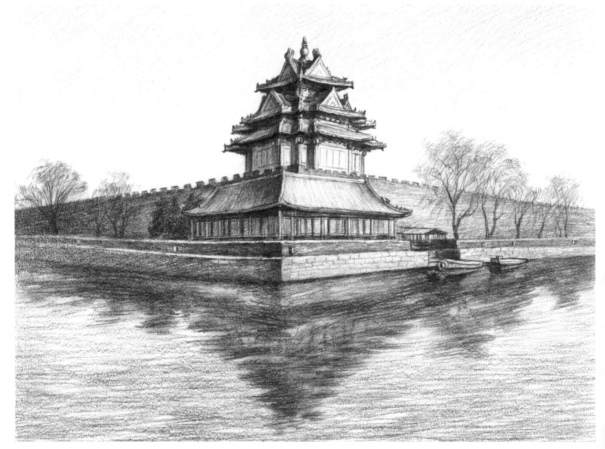

7 添加建筑与水面的亮灰面调子，再仔细勾勒角楼门窗的细节，最后用短线画出柳树，以及城墙砖石的纹理。完成绘制。

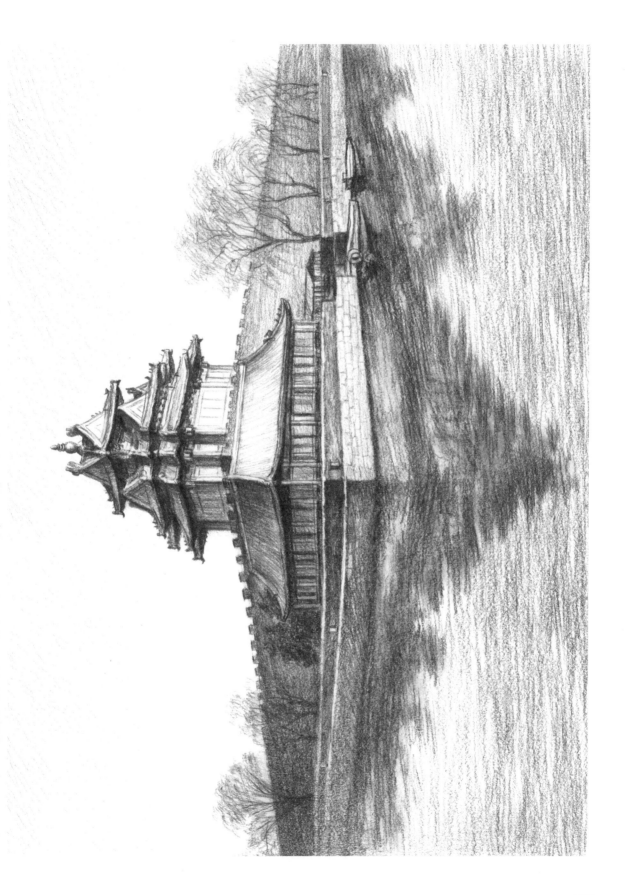

徽派小巷

徽派建筑的特点是黑瓦白墙。小巷两旁的房屋高低错落，要注意整体的透视关系，且各房屋门窗等的透视也要保持一致。描绘时，门窗和墙头瓦是刻画的重点。

✛ 画面分析

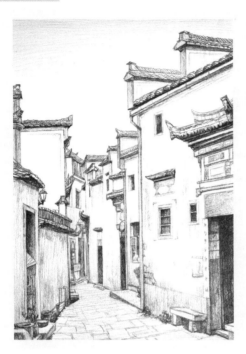

>>>

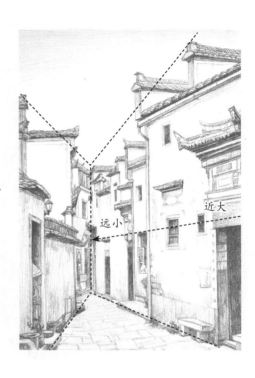

远小　　近大

✎ 步骤分解

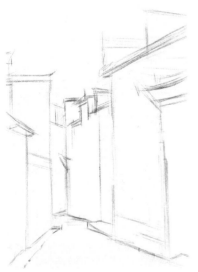

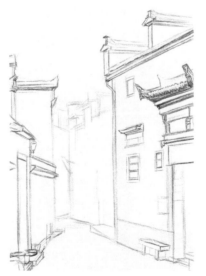

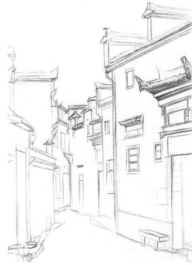

1 用长直线简单定出房屋的位置与形状，注意透视变化与遮挡关系。

2 仔细画出近景房屋的门窗、房檐、街边杂物等细节。

3 仔细画出远景房屋的细节，注意各个细节的大小与透视。

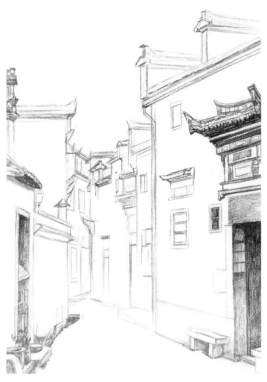

4 深入塑造两侧近景的房屋大门。右侧门檐的小细节较丰富，右侧门洞则是画面中深色色调面积最大的。

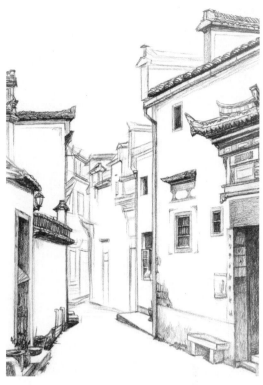

5 添加近景房屋的外墙细节，刻画墙面上的小窗户和房檐瓦片，注意要表现出瓦片的层次感。

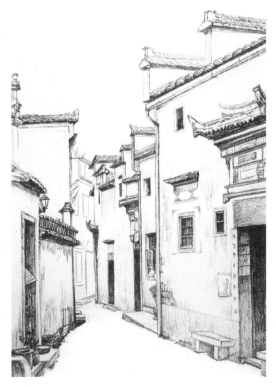

6 刻画中景的房屋。房屋排列紧凑，需注意房屋的前后遮挡关系。

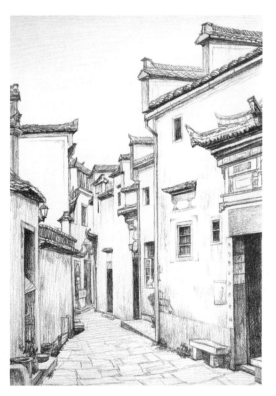

7 刻画远景的房屋。再简单画出石板地面，注意石板近大远小的变化。完成绘制。

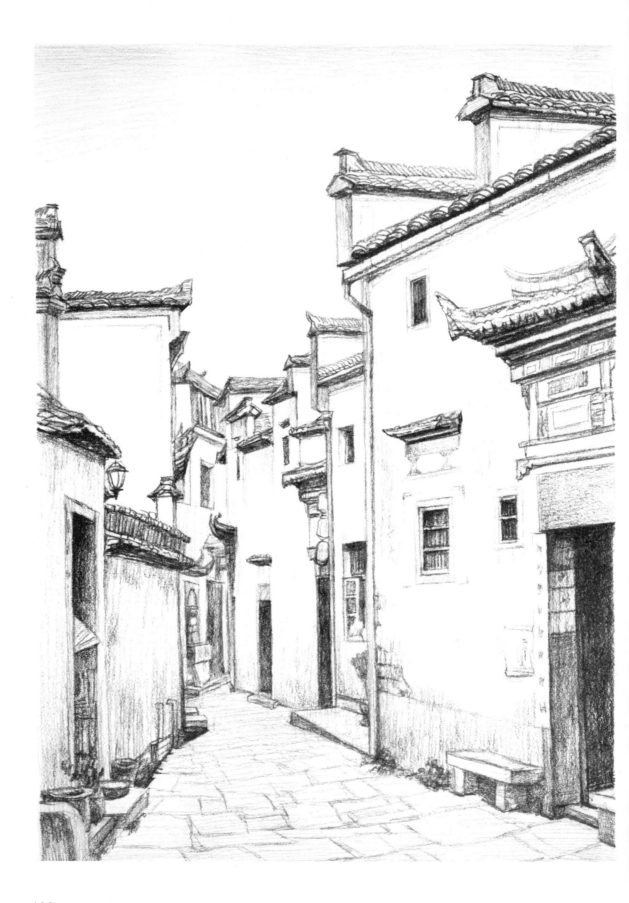

 古寺

寺庙建筑一般的特点是翘檐、琉璃瓦等细节较多。描绘时，建筑透视是观察的重点，需多做比较，并借助辅助线定出建筑的方向与位置。

⊕ 画面分析

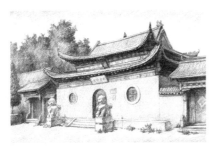 >>>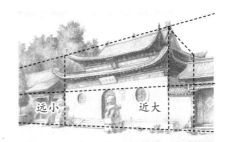

✎ 步骤分解

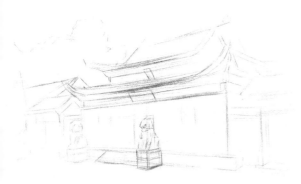

1 用长直线概括古寺和树木的轮廓。需多观察、多比较各个建筑体的透视。

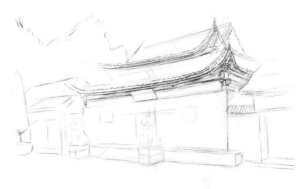

2 刻画房檐的细节。用较浅的调子区分整体的明暗面，再强调房檐的明暗交界线。

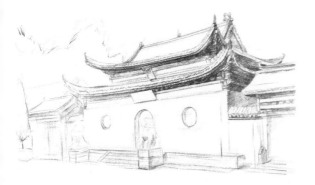

3 深入刻画整体建筑的房檐暗部，再勾勒拱门、窗户、台阶与石狮的形状。

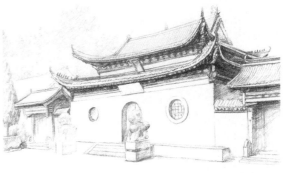

4 细致刻画左右两个侧门的结构与暗面，再简单区分石狮与树木的明暗面，完善建筑整体的结构与体积。

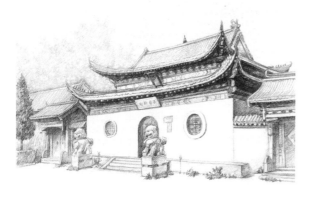
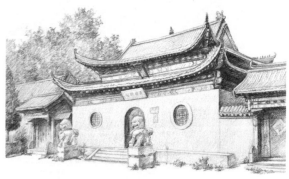

5 刻画古寺的主门窗、两个侧门、石狮与树木的暗面与细节。

6 刻画远景的树叶。注意色调不宜过重，需与建筑拉开前后对比，表现出一定的距离感。

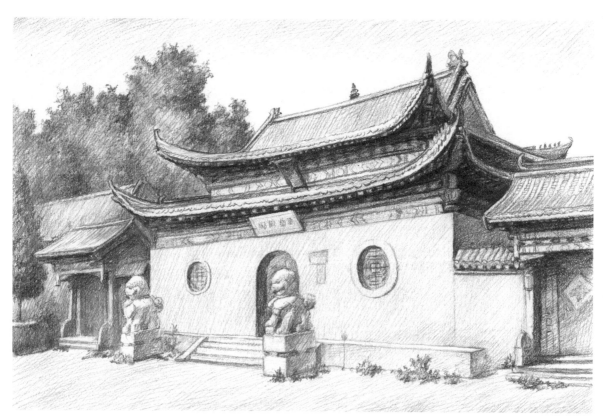

7 添加地面与天空的调子。最后调整画面整体黑白灰的层次，完成绘制。

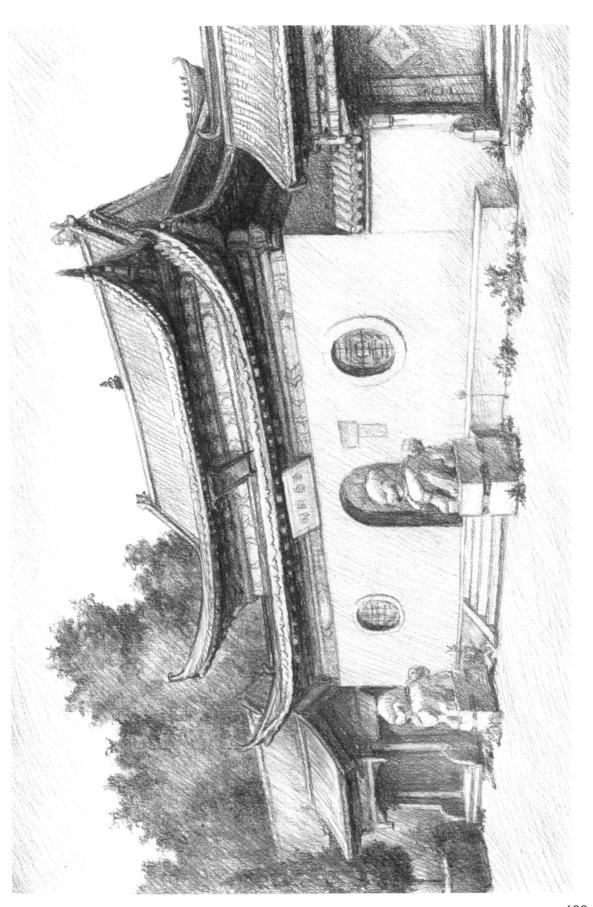

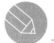

钟楼

钟楼的古建筑构件比较多，需把握其不同特点，准确地加以描绘。描绘时重点刻画建筑结构，但需简化砖瓦的细节，另外注意画面的视平线较高，要突出仰视效果。

画面分析

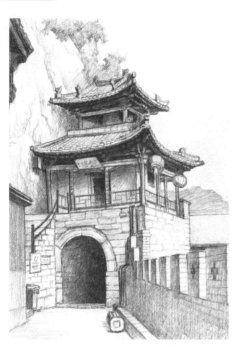 >>>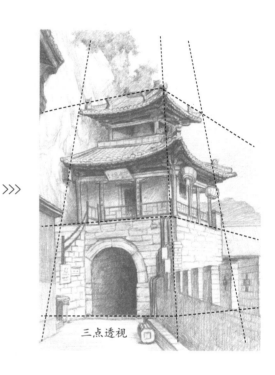

三点透视

步骤分解

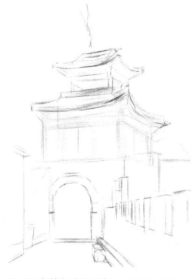 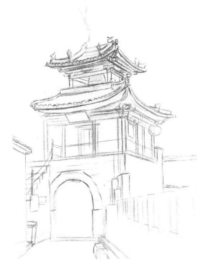 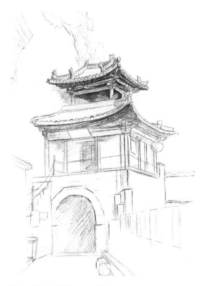

1 用直线概括钟楼和围墙的形状和位置，注意近大远小的透视关系。

2 仔细勾勒钟楼的具体造型和屋檐细节，并标出钟楼的明暗交界线。

3 铺出钟楼顶层的暗面调子，再深入刻画楼顶的结构与色调。

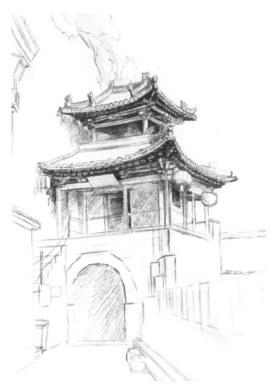

4 刻画中间一层房檐，注意房檐与牌匾、灯笼及柱子的衔接关系。再加深门窗的色调。

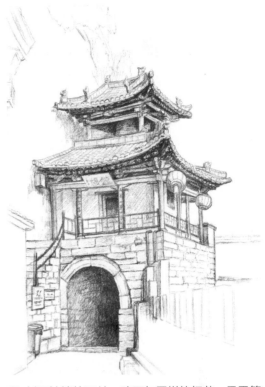

5 刻画钟楼的瓦片、砖石与围栏的细节，只需简化概括物件特征即可。

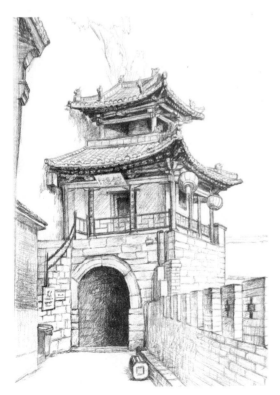

6 画出近景的城墙和左侧的房子，注意刻画时不要太琐碎。

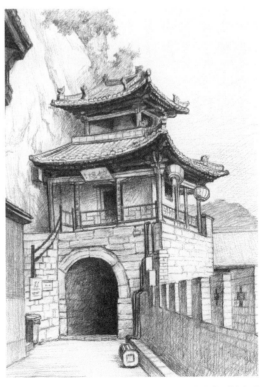

7 添加远景的山石和树木，再塑造钟楼各种材质的质感，最后加强画面的明暗对比。完成绘制。

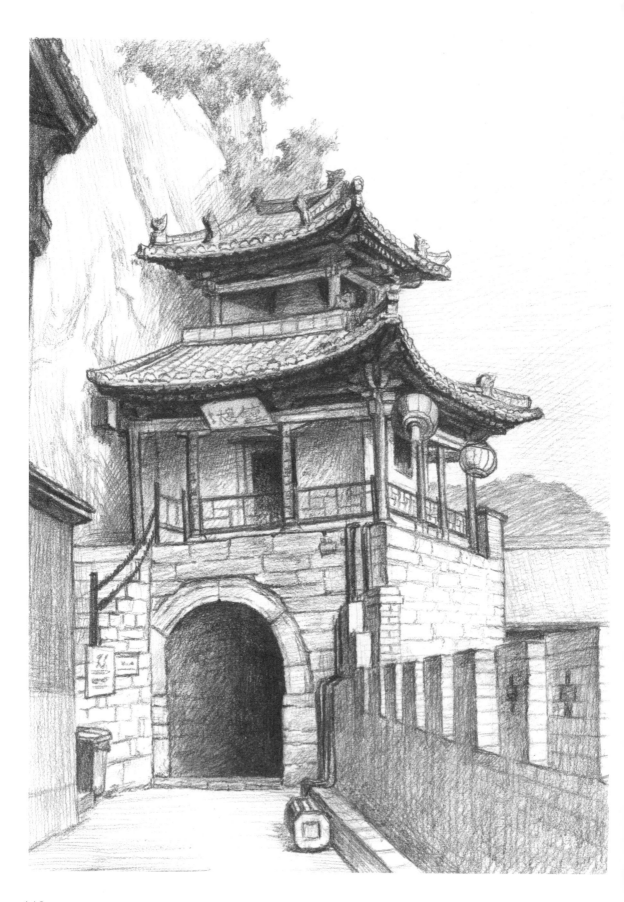

黄鹤楼

黄鹤楼共五层，有尖顶，且层层有飞檐，四望如一，各种形状的构件组合在一起，构成非常漂亮的建筑。描绘时，要注重整体造型的特点，过于繁杂的建筑构件需适当简化，最后注意每层屋檐的透视和穿插关系。

⊕ **画面分析**

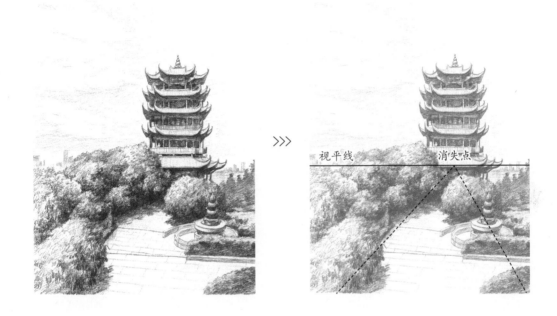

✎ **步骤分解**

 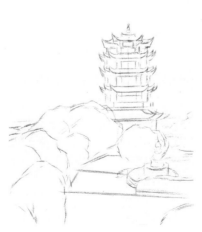 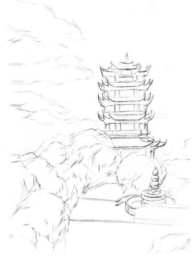

1 用长直线概括黄鹤楼的形状，再用短线定出植物的位置。

2 进一步细化出黄鹤楼的轮廓，并仔细区分树丛的高低位置。

3 细化黄鹤楼具体的造型与云层的轮廓，并标出树丛的明暗交界线。

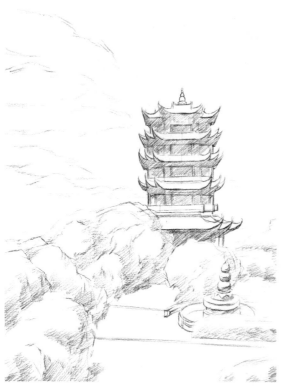

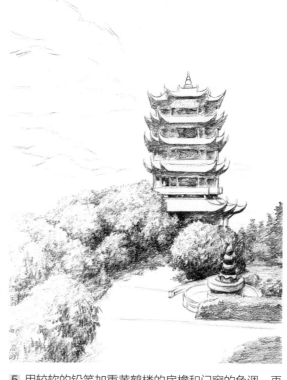

4 为画面暗部统一铺上一层调子，需区分主体物与陪衬物的层次关系。

5 用较软的铅笔加重黄鹤楼的房檐和门窗的色调，再刻画树丛的暗部。

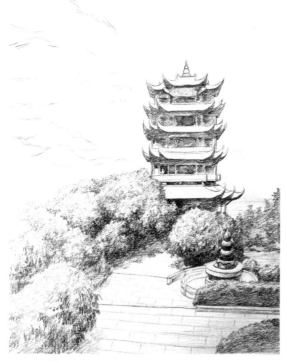

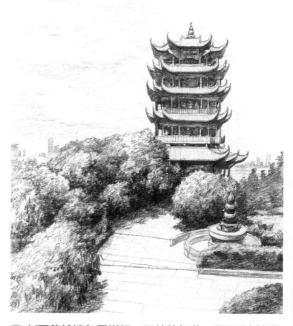

6 画出地面的砖块。注意地面为三层阶梯式，需分别表现出各层砖块的排列情况。

7 刻画黄鹤楼各层栏杆、瓦片的细节，再画出树丛的投影，最后轻轻铺出天空的调子。完成绘制。

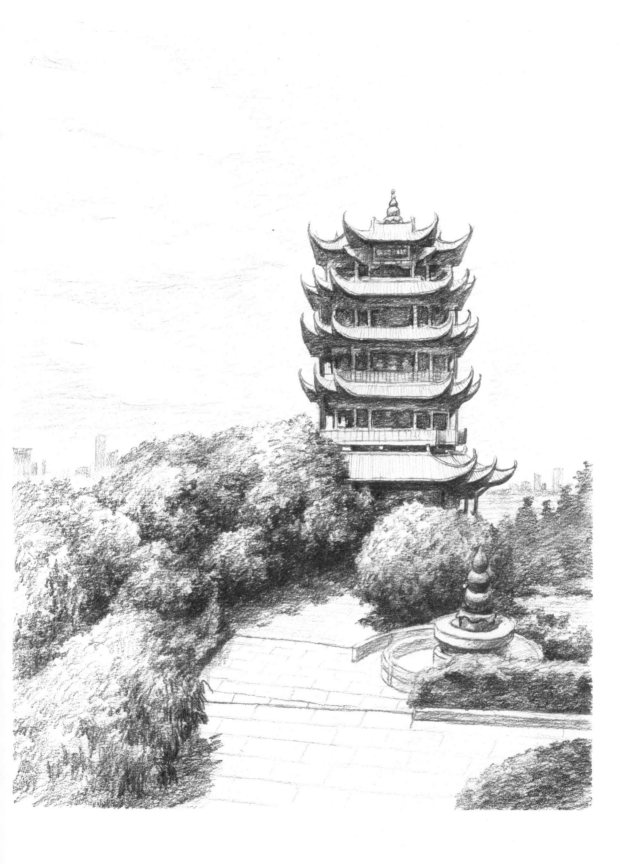

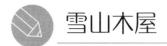

雪山木屋

　　画面中山峦气势磅礴，木屋细腻温馨。描绘时，山脊的明暗只需简单概括，可用大块面来表现；而木屋的门窗与楼梯都富有生活气息，需要细心刻画。

⊕ 画面分析

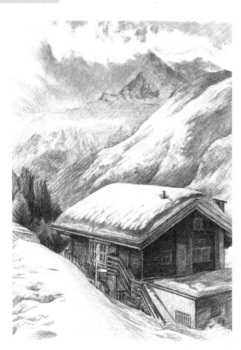 >>>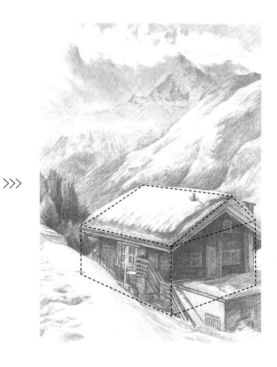

✎ 步骤分解

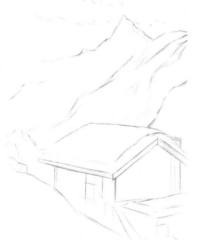

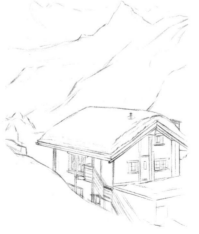

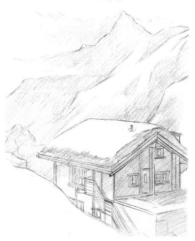

1 简单勾勒出木屋、树林和山脉的位置及轮廓，注意山脉的高低变化。

2 画出木屋的房檐、门窗和楼梯的细节，注意木屋整体的透视。

3 铺出木屋与雪山的暗部调子，需简化山峰的明暗面范围。

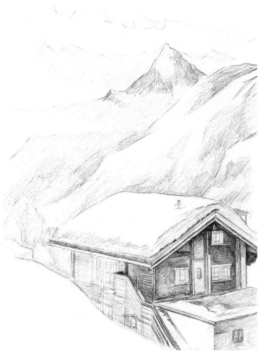

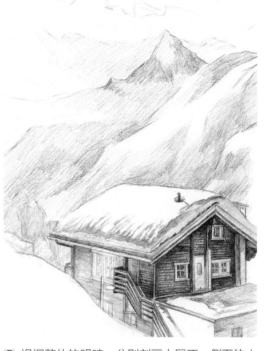

4 将木屋的暗部调子加深些许，强化整体的明暗效果。

5 根据整体的明暗，分别刻画木屋正、侧面的木质纹理与雪山的暗部。然后刻画门窗与楼梯。

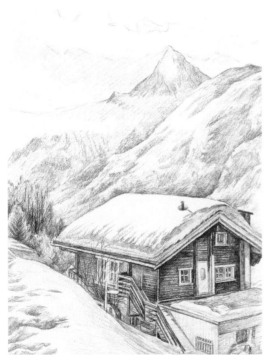

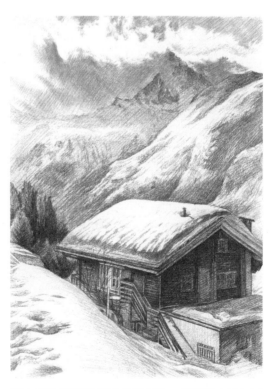

6 绘制地面的积雪并适当留白，以表现出积雪的反光。再画出远景树林与雪山的色调。

7 加强画面整体黑白灰的层次，并增强山脉与云层之间的体积感和空间感。完成绘制。

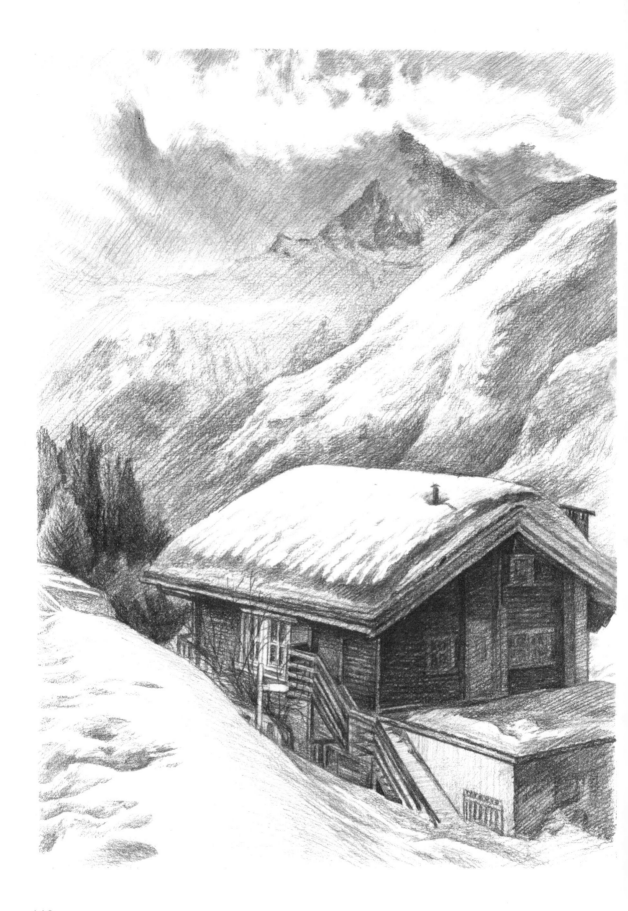

 # 欧式古堡

　　画面由古堡、树林、水面倒影和近景植物组成，十分丰富。描绘时，主体建筑需注意门窗和房屋的透视与细节，而水面倒影、近景植物与远景树林可概括处理，从而突出位于中心位置的古堡。

⊕ 画面分析

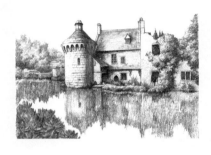 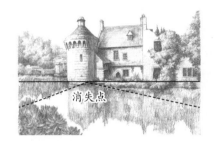

✎ 步骤分解

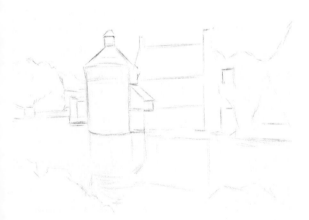

1 用简洁的线条标出古堡、倒影、树林与近景植被的大概位置，注意四者的大小、疏密布局。

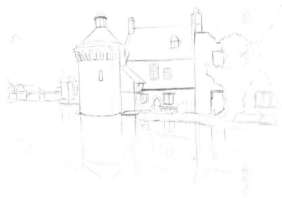

2 仔细画出古堡的具体轮廓，再画出古堡的窗户、房檐等细节。

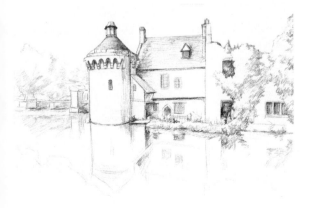

3 轻轻地铺出古堡、墙面上的绿植与远景树林的暗部调子。

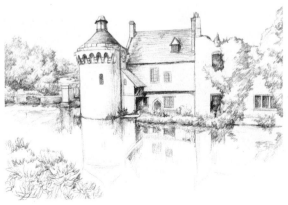

4 概括远景树林的体积，再画出近景植物的暗部调子。

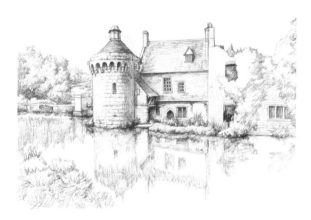

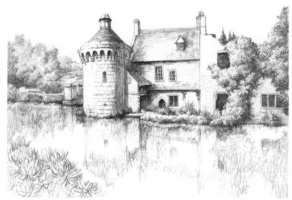

5 刻画出古堡的瓦片与砖石的细节，再强调古堡底部的花草，然后画出水面中古堡和树林的倒影。

6 刻画远景树林与墙面上绿植的亮面，再加强整体的明暗对比，以增强主体建筑的体积感。

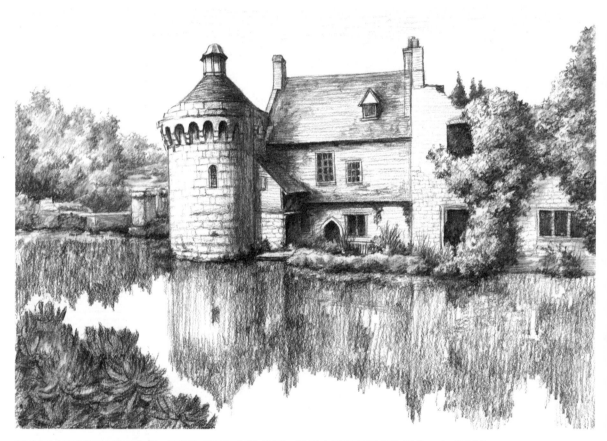

7 刻画水面倒影的微弱变化，再加深倒影区域的色调，最后丰富近景绿植的颜色。完成绘制。

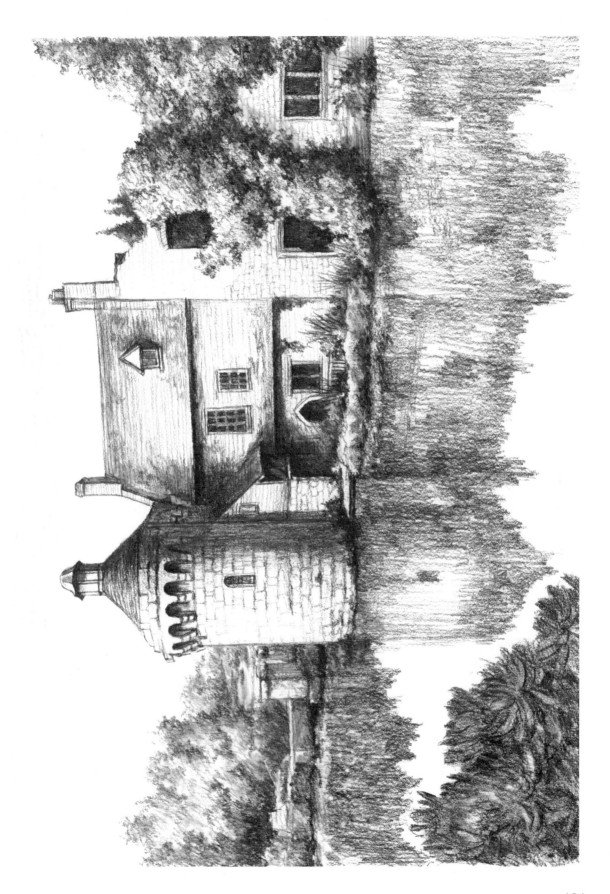

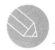 # 荷兰风车

画面中要重点刻画的对象正好位于画面黄金分割区域。地平线较低，且风车略有仰视效果。描绘时，要注意门窗局部透视的统一，草丛需概括分组去刻画，此外还要注意近景建筑与远景树丛、天空的衔接。

⊕ 画面分析

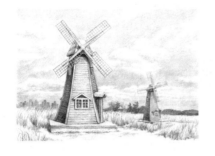 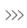 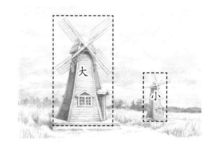

✎ 步骤分解

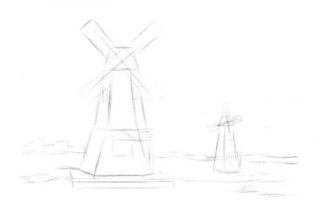

1 定出地平线的位置，再画出两个风车的大致形状。

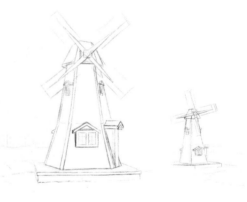

2 仔细画出风车的建筑结构，如扇叶、门窗和底座，并标出明暗交界线。

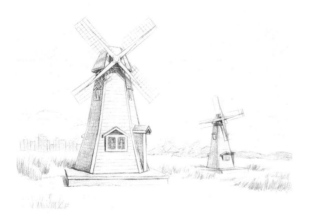

3 为风车的暗部铺一层调子，再画出扇叶上的网格和房子的木板纹理。然后画出云、草丛和远景景物的形状。

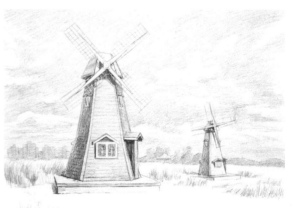

4 继续叠加风车的调子，再统一为天空铺一层浅灰色调子，注意排线要相对均匀一些。

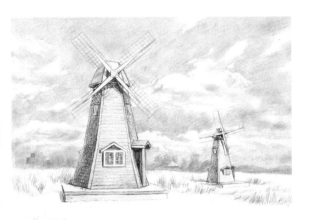

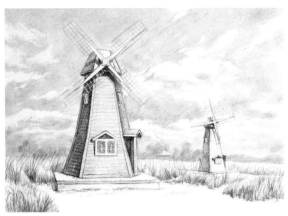

5 用纸巾轻轻均匀揉擦天空和远景树丛、房屋的调子，再用橡皮擦出云的形状，要注意云的疏密变化。

6 加深主体风车的暗部调子，加强其本身的黑白灰对比。再分组刻画前景的草丛。

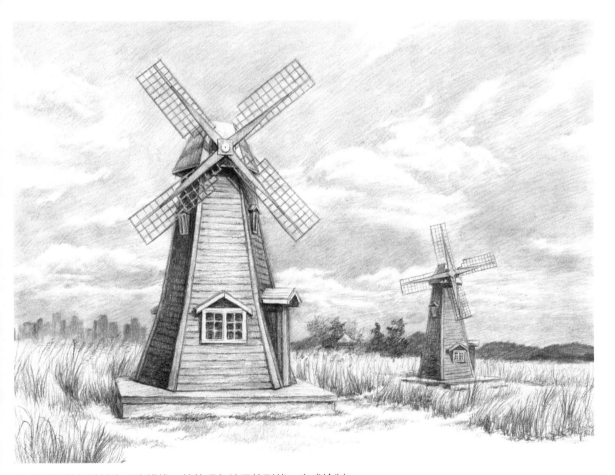

7 用硬铅笔细致地为天空排线，并整理归纳云的形状。完成绘制。

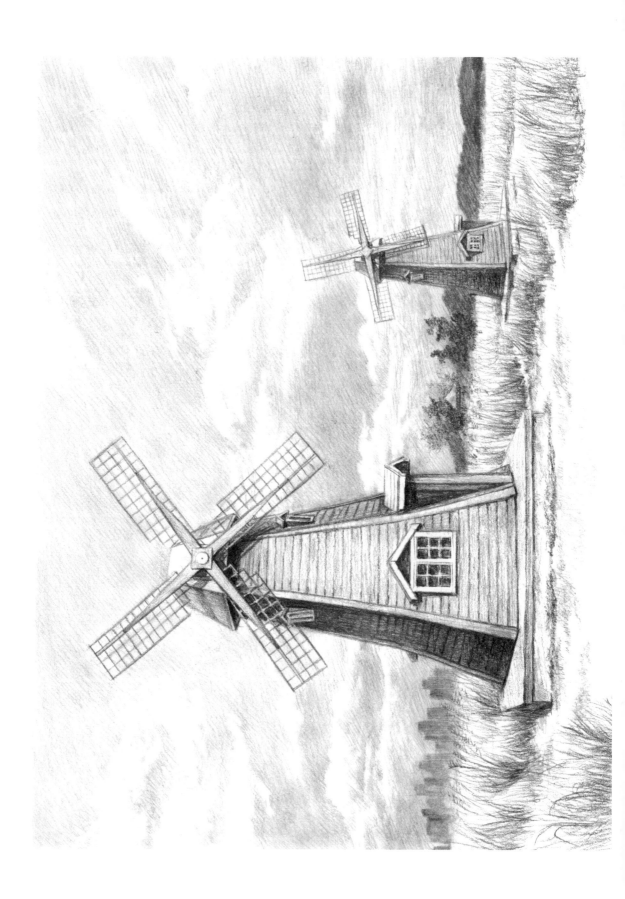

凯旋门

凯旋门是一座大型纪念碑式建筑。画面中的凯旋门呈明显的三点透视。描绘时，需体现出建筑物的高大雄伟与浮雕的精美，同时要简洁概括过于繁杂的浮雕部分。

画面分析

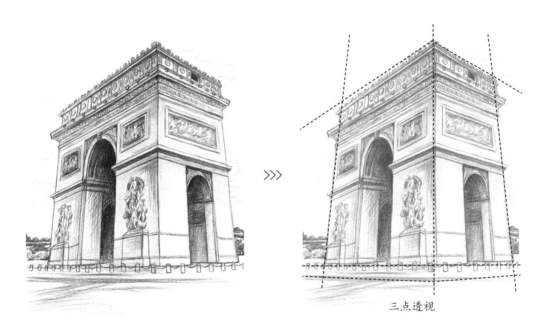

三点透视

步骤分解

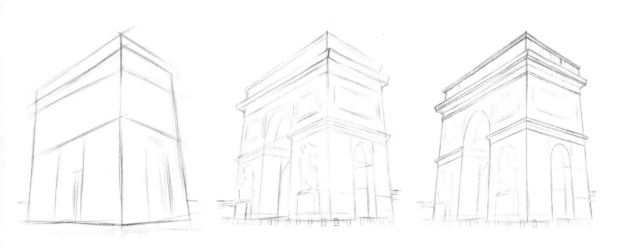

1 用长方体概括出凯旋门的透视，并简单画出建筑物的外形。

2 概括凯旋门的形状，并大概标出浮雕、门洞和底部围栏的位置。

3 完善每一部分的形体细节，注意浮雕花纹和整体透视的统一性。

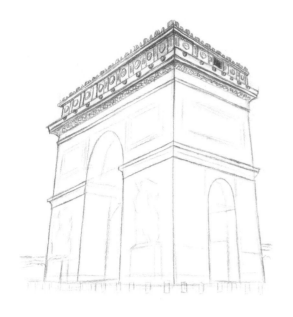

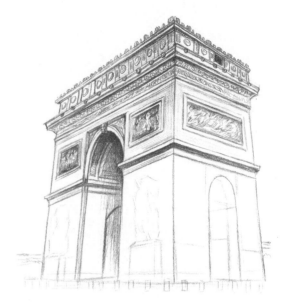

4 刻画凯旋门的顶层装饰，其中小的纹饰可以简要处理。

5 刻画凯旋门的中间层。浮雕的内容只需略有形体感即可。门洞上方为画面调子最重的区域，需加深处理。

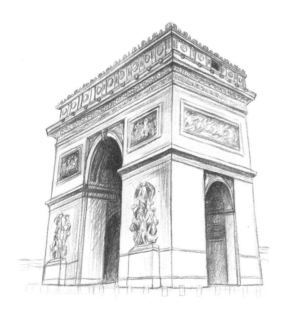

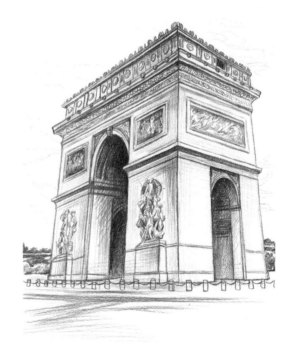

6 叠加凯旋门下层的两个门洞，增强门洞的空间感。再概括下层外面两个大的浮雕组合。

7 调整黑白灰关系，再刻画靠前的围栏与路面，拉开空间层次。完成绘制。

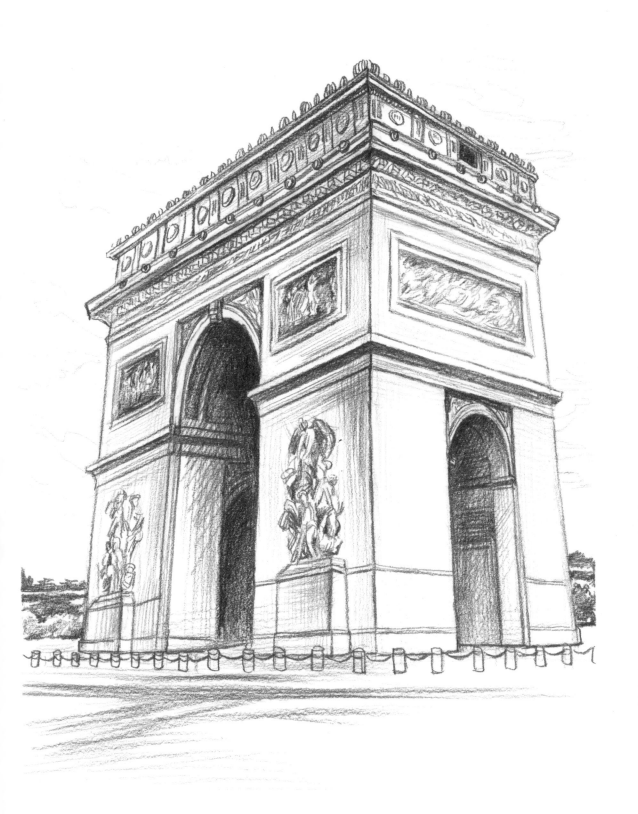

斗兽场

斗兽场是欧洲代表性古建筑，气势宏大，形状和装饰相同的门窗、圆柱并排树立，整体为四层建筑。仰视角度大，透视非常强。描绘时，多注意比对每一处的透视变化，准确把握大小、高低、弧度和深浅等变化。

⊕ 画面分析

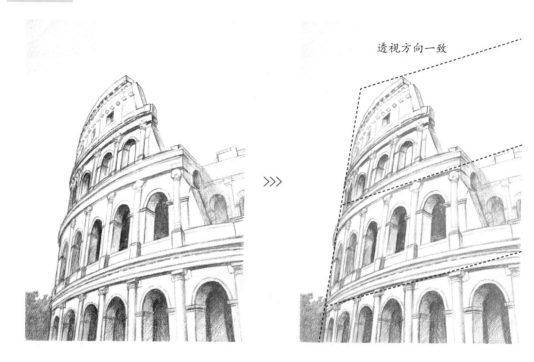

透视方向一致

✎ 步骤分解

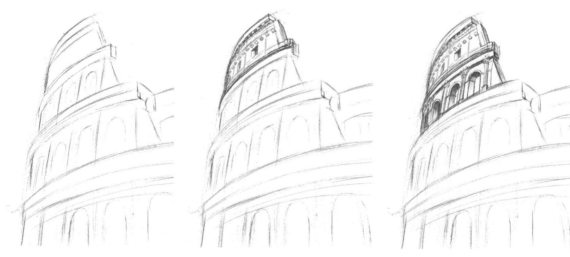

1 反复推敲画面中构图的安排，使构图均衡且有变化。再概括斗兽场的外轮廓。

2 刻画斗兽场的第一层细节，注意凸起物的透视关系与间距。

3 刻画斗兽场的第二层细节，注意斗兽场拱门的透视。

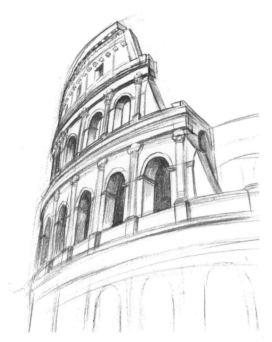

4 仔细刻画斗兽场的第三层，注意每个门洞从近到远的透视变化和颜色深浅的层次变化。

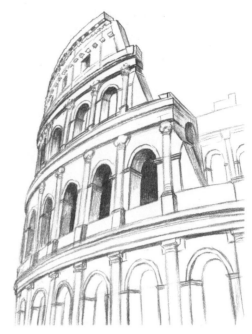

5 刻画斗兽场的第四层，并简单勾勒出上部右侧的轮廓。斗兽场第四层的门洞比较多，变化相对不明显，但需勾勒出门洞弧度由小变大的透视变化。

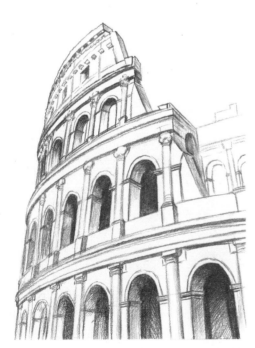

6 画出斗兽场第四层门洞暗部的色调，最右侧的门洞暗部颜色最深，往左依次变浅。

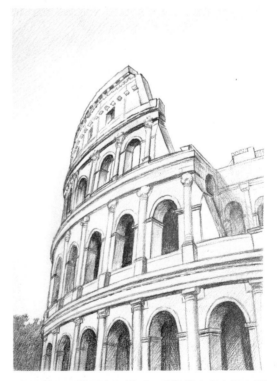

7 调整画面的黑白灰关系，再简单表现上部右侧的建筑墙体和远景的树叶。完成绘制。

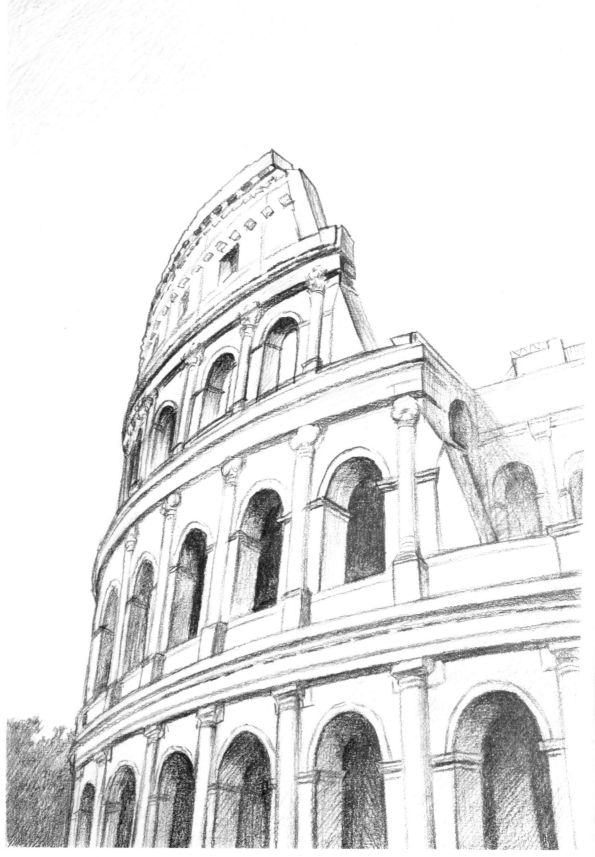

PART **6**

描绘人物风景

对自然风景与建筑进行了专门学习后，现在让我们尝试着将人物融入风景与建筑中。在描绘人物风景时，需要将各个元素的透视统一起来，在人物较多时，还要将同为画面中心的人物进行分级刻画。通过这样的小技巧便能把人物与诸多元素协调地组合在一幅画面中。

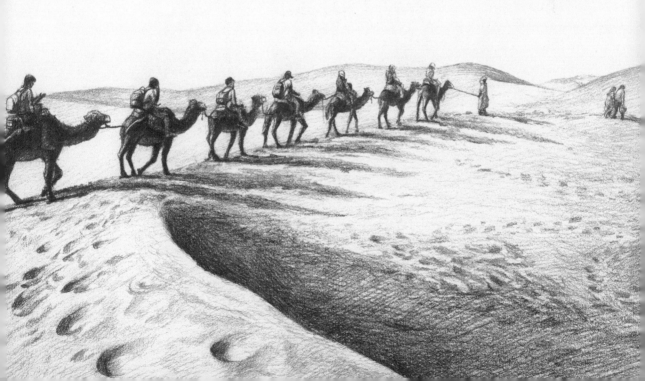

6.1 风景素描中人物的处理

　　人物是风景素描中的点睛之笔，能很好地烘托氛围，有利于表现真实生动的生活场景。描绘人物时，要注意符合基本的透视规律和人物比例关系。风景素描中的人物一般不宜画得太大，只需要简单概括人体的动态和大致的黑白效果即可。注意人物的姿态一定要生动。

❖ 站姿

　　站姿是风景素描中人物常见的姿态，其重点是表现人物站立时重心的稳定。

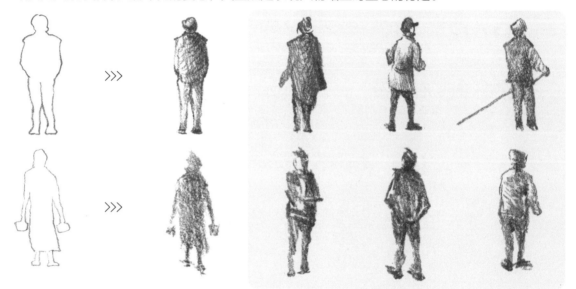

❖ 坐姿

　　坐姿也是风景素描中人物常见的姿态，其重点是表现人物坐下时下半身体块转折的关系。

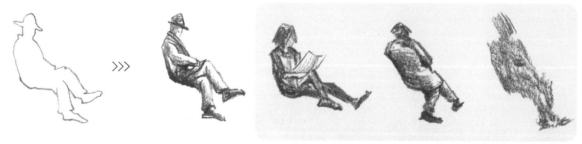

❖ 动态

　　动态是人物姿态中较难表现的状态，其重点是人物活动时的重心要准确，肢体动作要协调。

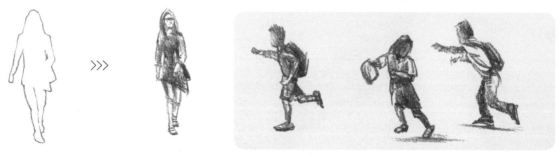

6.2 风景素描中人物的透视

　　一幅完美的风景素描中，不仅景物具有透视关系，人物也是一样。绘制人物时，也要观察其与画面的整体透视关系，这样才能正确、科学地将人物完美融入画面中。

　　下图为X形构图，呈一点透视，透视很强，景物具有从中心向四周逐渐放大的特点。船身的透视明显，与之对应的人物也是如此，人物上半身较大，腿部向消失点方向会越来越细小。

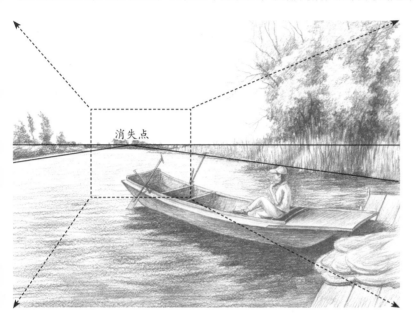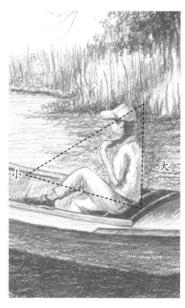

　　下图同为X形构图，沙丘脊线使一点透视更加强烈。画面左侧骆驼队伍的透视明显，遵循近大远小的透视规律，越靠近消失点的人物与骆驼越小。

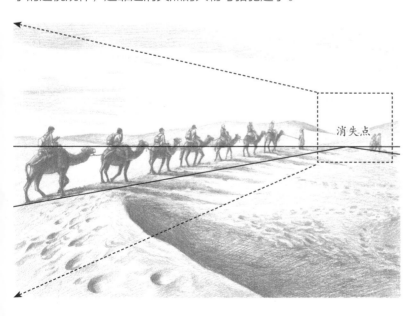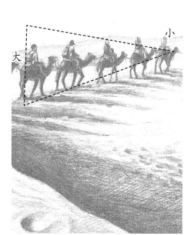

6.3 风景素描中人物的层次

人物比较多的时候，需按景别区分人物的层次。近景中的人物应轮廓清晰、细节丰富，远景中的人物则与之相反。

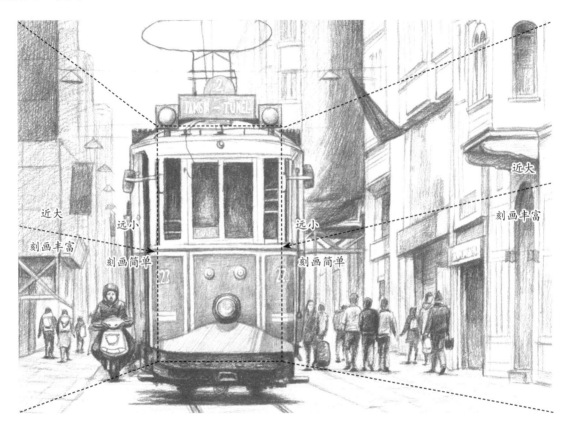

❖ **不同景别人物的处理**

近景人物的处理：近景人物细节比较多，人物形态生动形象，五官神态也可以适当表现。

中景人物的处理：中景人物只有大块面颜色层次变化，四肢动态可简单概括，细节不过多刻画。

远景人物的处理：远景人物可简单概括，一般只需用剪影形式画出基本形态与姿态。

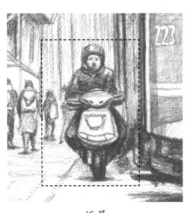

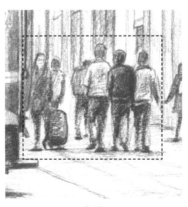

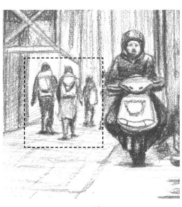

近景　　　　　　　　　　　　　　中景　　　　　　　　　　　　　　远景

湖边游船

画面中主体人物比较突出，描绘时，注意人物动态要生动自然。此外，大面积的水面波纹要表现出疏密变化，且船只的倒影要自然融入水纹之中。

扫码看视频

画面分析

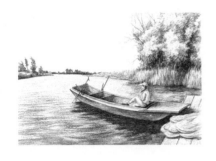
>>>
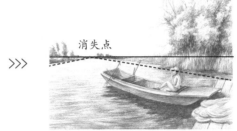
消失点

步骤分解

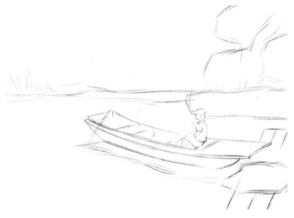

1 用较轻的线条勾勒出人物、游船和周围景物的大概位置和外轮廓。

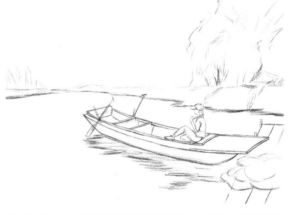

2 细化人物、游船和周围景物的具体造型，注意彼此间的前后遮挡关系。

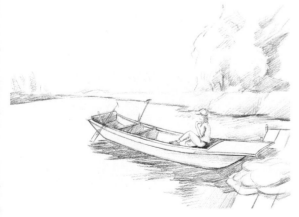

3 铺出画面整体的暗部调子，再画出游船的倒影。

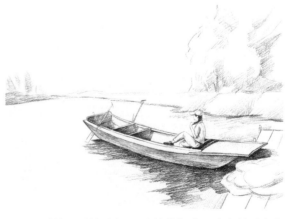

4 刻画游船、游船倒影和人物的细节，注意前后虚实的层次变化，以及船的体积感的表现。

135

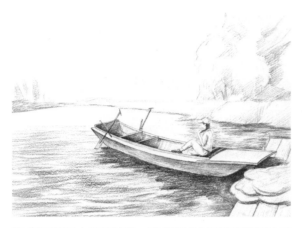 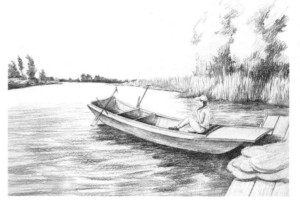

5 刻画近景水面的波纹，需表现出水面波光粼粼的感觉。再画出小码头的细节。

6 芦苇荡需分组画出明暗面，远处的小树以剪影的形式处理即可，右侧上方大面积的树叶则可按球状体处理，以表现其体积感。

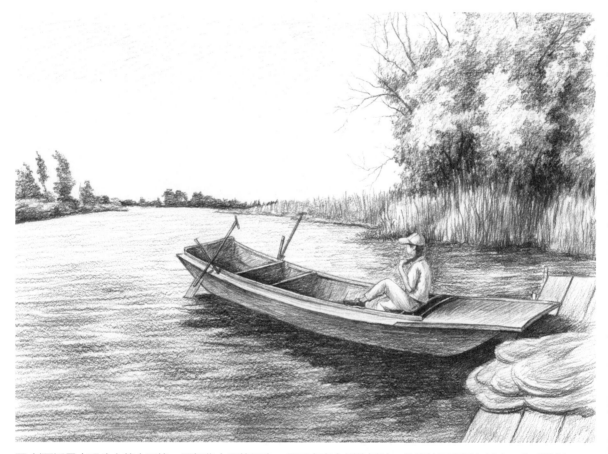

7 刻画近景中码头上的大石块，再细化水面的层次，最后丰富右侧的树叶，并将枝干穿插在其中。完成绘制。

 # 沙漠驼影

　　沙漠的环境比较空旷，景物单一。此画面中，骆驼与游人是主体，且姿态各异，描绘时需注意由近到远的透视变化。起伏的沙脊、形态丰富的云则为次要的刻画内容。

⊕ 画面分析

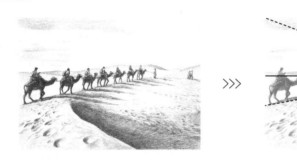

消失点

✎ 步骤分解

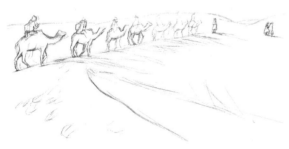

1 用较轻的线条大致画出骆驼、游人与近景中的沙脊，需注意其比例与位置。

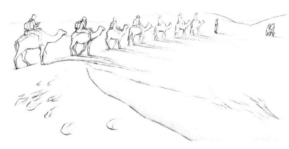

2 仔细勾勒骆驼、游人与沙脊的具体形状，注意骆驼和游人因透视而产生的大小变化。

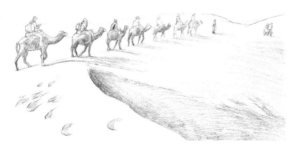

3 统一光源的方向，给各个对象的暗部铺上调子，初步区分出整体画面的明暗关系。

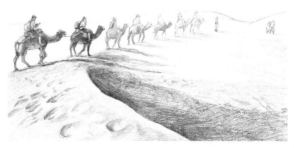

4 加深近处的骆驼、游人与沙丘暗部的调子，增加画面的层次感。注意沙丘上的脚印分布要自然。

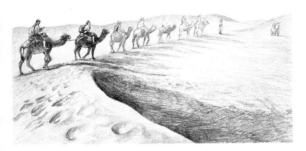

5 轻轻铺出远景沙丘的调子，使空间前后的虚实关系更加明确。

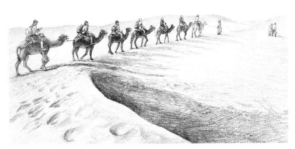

6 刻画远处的骆驼与游人，注意越远则越虚化，颜色也越浅。

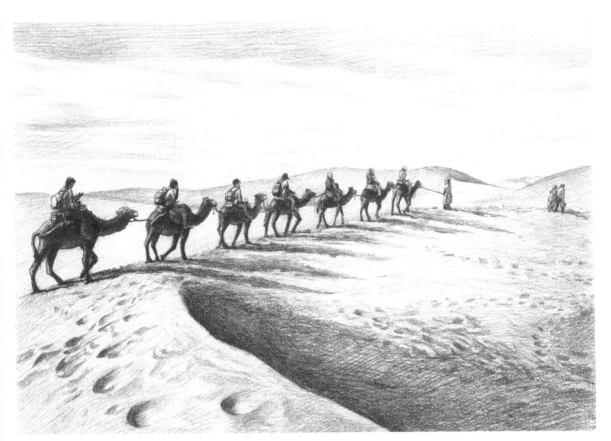

7 继续补充沙丘的细节，如右边的脚印与沙粒。最后画出天空的调子。完成绘制。

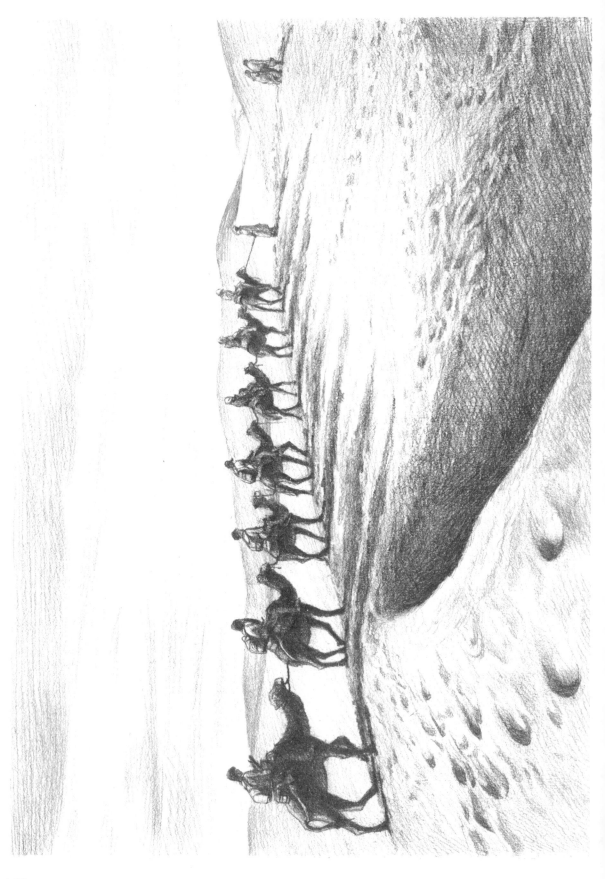

轨道街景

　　繁华的街头，高楼林立，有轨电车慢慢驶过，十分具有电影画面感。描绘时，需注意高楼的层次与透视，细节丰富的电车是要刻画的主体，而人群需分级处理。

⊕ 画面分析

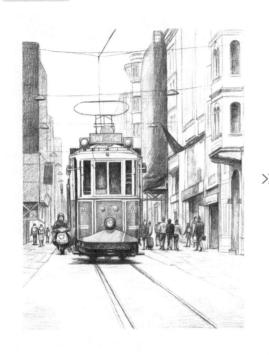 >>>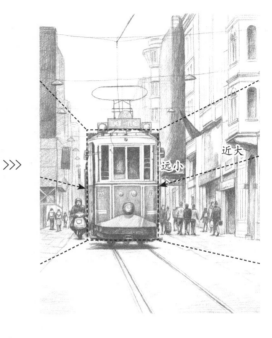

✎ 步骤分解

1 简单画出电车、轨道、高楼和行人的位置与轮廓，注意高楼间的相互遮挡关系。

2 仔细画出各个对象的具体形状，并注意相互间透视的统一。

3 铺出各个对象暗部的调子，并强调电车和右侧房屋的明暗交界线。

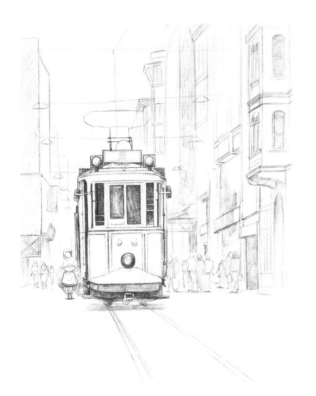

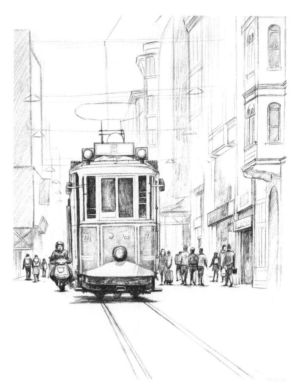

4 从电车主体开始深入刻画其门窗及其他部件的细节，拉开电车黑白灰的层次，增强其体积感。

5 刻画行人。主要刻画左侧骑电动车的人物，中景、远景中的人群只需概括其基本动态即可。

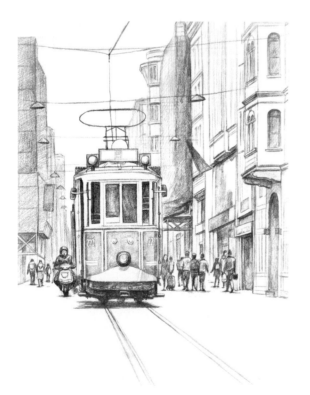

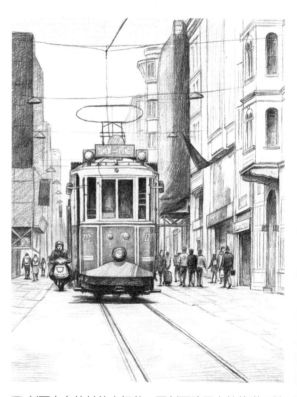

6 刻画高楼的细节，如门窗与招牌等。着重强调前景的高楼细节。

7 刻画电车的其他小细节，再刻画路面上的轨道和地砖。完成绘制。

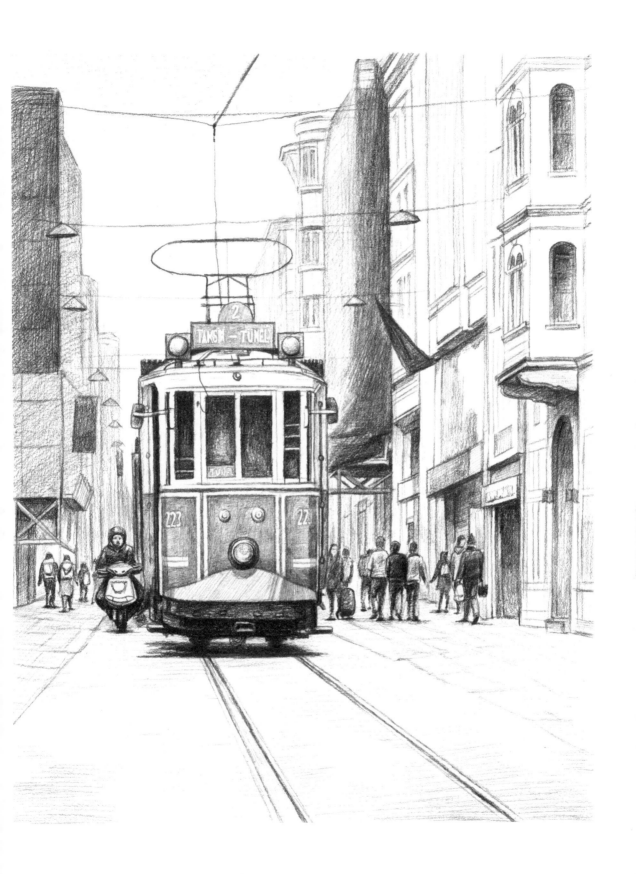

143

城市地铁

　　地铁是城市现代化的一个标志。此画面极富现代气息，其中，地铁前后大小的透视变化尤为明显，站台地面简洁明亮。描绘时，重点表现地铁车头的细节，注意各个车窗大小与颜色的差异。此外，还要注意整幅画的黑白灰分布。

扫码看视频

✧ 画面分析

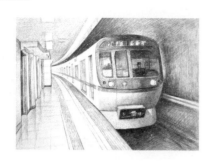 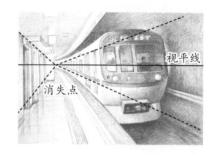

视平线

消失点

✎ 步骤分解

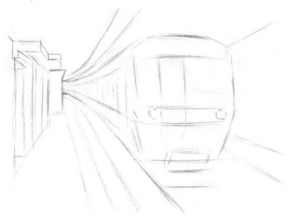

1 用利落的线条定出景物大体的位置与轮廓，注意透视关系。

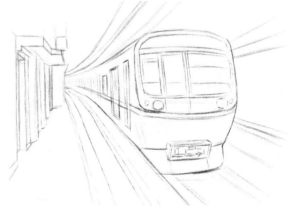

2 仔细画出各个对象的具体形状与细节。注意用线必须有虚有实。

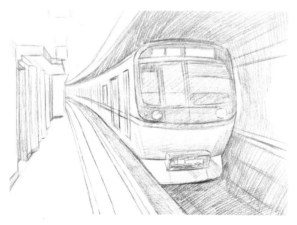

3 统一为画面中的背光部分铺一层调子，并表现出地铁车灯照射的强烈光感。

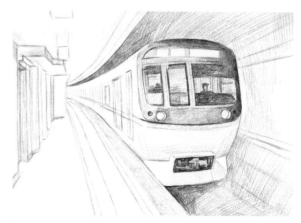

4 刻画地铁车头。明确车头、车窗的重色和灰色块面，并加上简单的人物剪影。

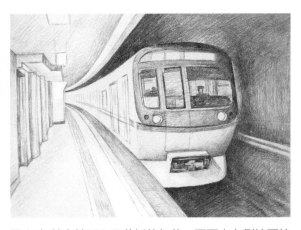

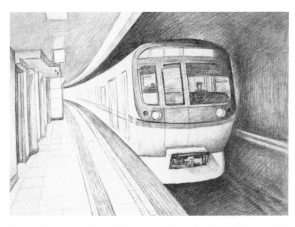

5 添加站台地面和天花板的细节，再画出左侧墙面柱子和车身侧面门窗的色调。

6 勾勒出地面的瓷砖形状，并统一调整隧道和左侧墙面的层次。

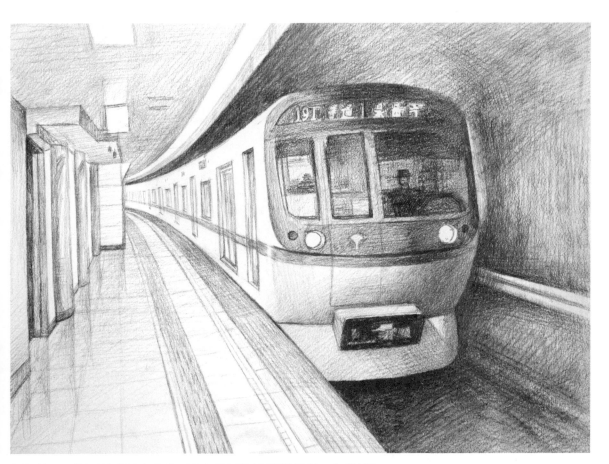

7 调整画面的细节与黑白灰层次，再表现出瓷砖地面的反光。完成绘制。

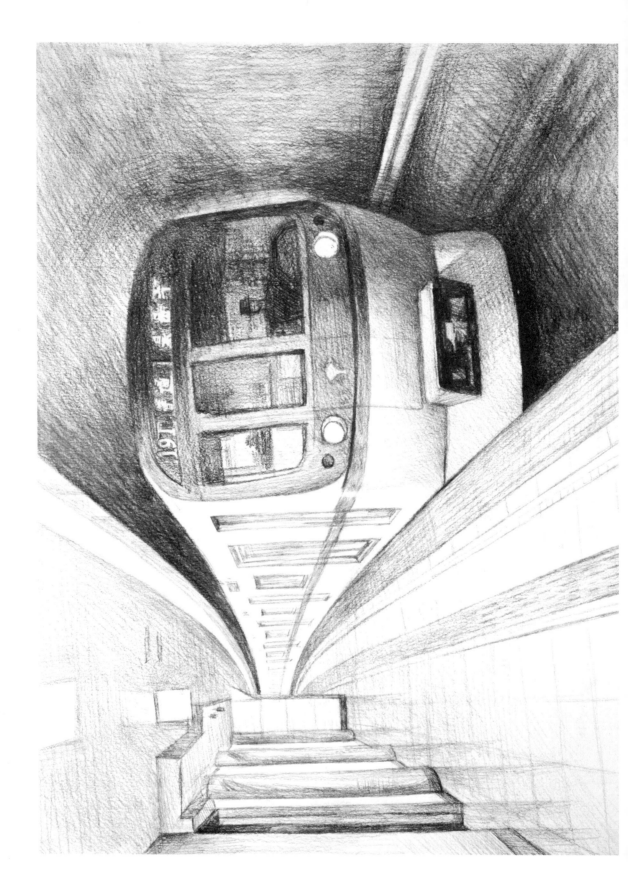

度假沙滩

　　画面空间视野开阔，景物丰富。描绘时，应主要刻画沙滩上的帆船和树木，多表现其细节；海水和远山需拉开黑白灰关系，从而给人以空间开阔的感觉。

⊕ 画面分析

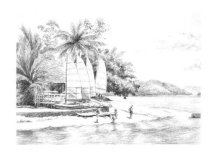 >>>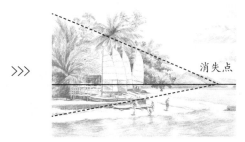

消失点

✎ 步骤分解

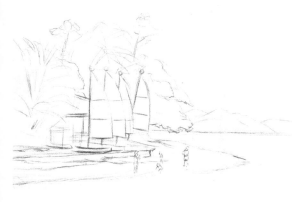

1 标出海平线，再用简洁的线条画出沙滩、人物、帆船、房屋、树木和远山的位置与形状。

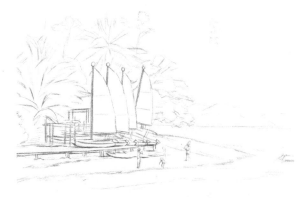

2 仔细画出各个对象的具体造型。刻画帆船和房屋时，用线可密集一些，注意其穿插关系。

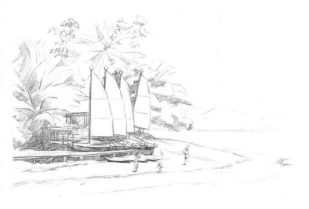

3 铺出帆船、房屋、人物和树木暗部的调子，初步区分画面的整体明暗关系。

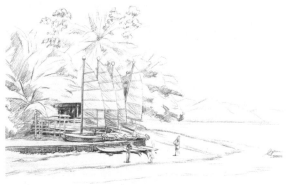

4 加深帆船、人物和房屋的色调，并画出帆船帆布的细节。

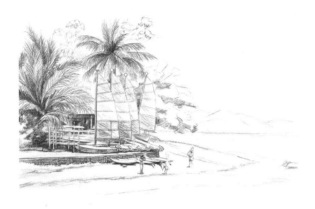

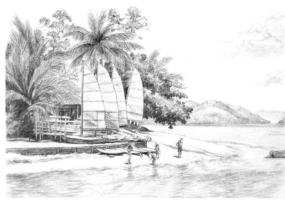

5 刻画左侧的椰子树，用笔可稍随性，但也需顺着叶脉的生长方向排线。注意叶子之间的遮挡关系。

6 画出海面的水波纹，排线可较为平整。接着铺出人物亮面、树木和远山的调子，然后画出云的形状。

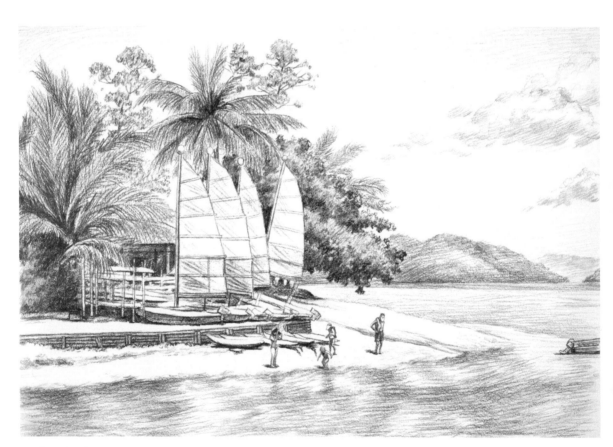

7 进一步完善画面，拉开树、海面、远山和天空的空间层次。完成绘制。

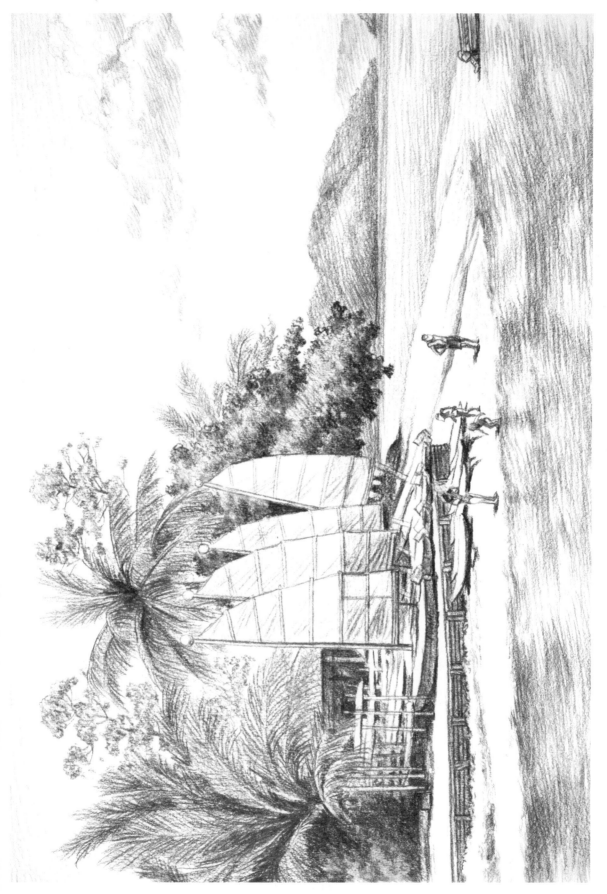

水城威尼斯

画面中，船只与人物处于中心位置。描绘时，需注意处理好人物的塑造程度，同时要注意河道与建筑的衔接，另外，水中的倒影还要和房屋、船只相呼应。

扫码看视频

⊕ 画面分析

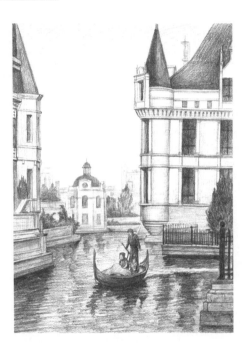

>>>

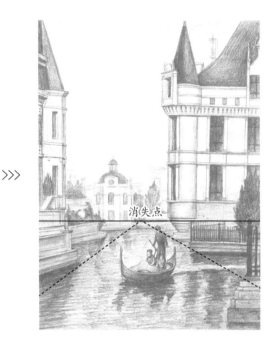

消失点

✎ 步骤分解

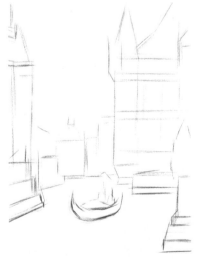

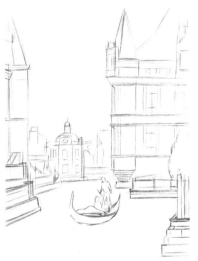

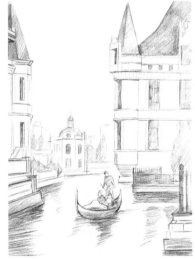

1 画出房屋、河道、人物和船只的大概位置与轮廓，注意房屋与船只的大小比例。

2 仔细画出各个对象的具体轮廓，并标出明暗交界线。

3 铺出各个对象暗部的调子，确定整体画面的明暗关系。

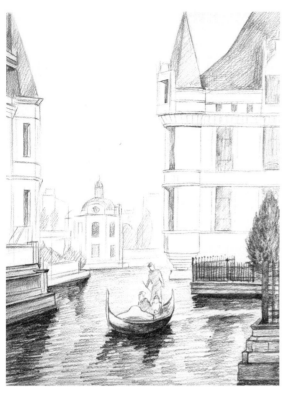

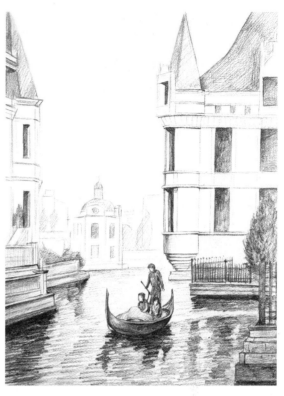

4 强调位于视觉中心的小船与水面的明暗对比，强化画面的黑白灰关系。

5 细致刻画小船与人物，再适当加强房屋的颜色对比。

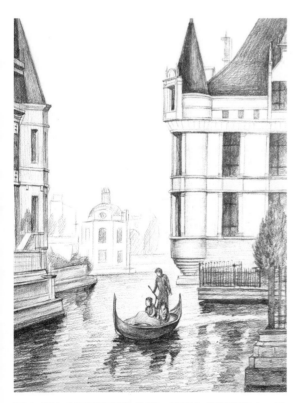

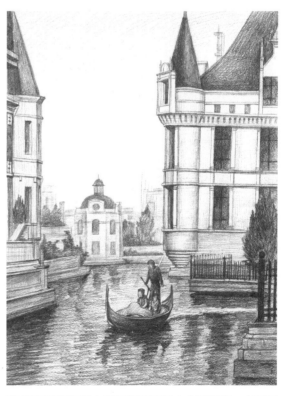

6 加深左右两侧房屋的色调，再细化房屋的窗户、砖石，比如表现砖石切割细节等。

7 轻轻画出远景中的圆顶房屋及水中倒影等，表现画面的前后空间关系。完成绘制。

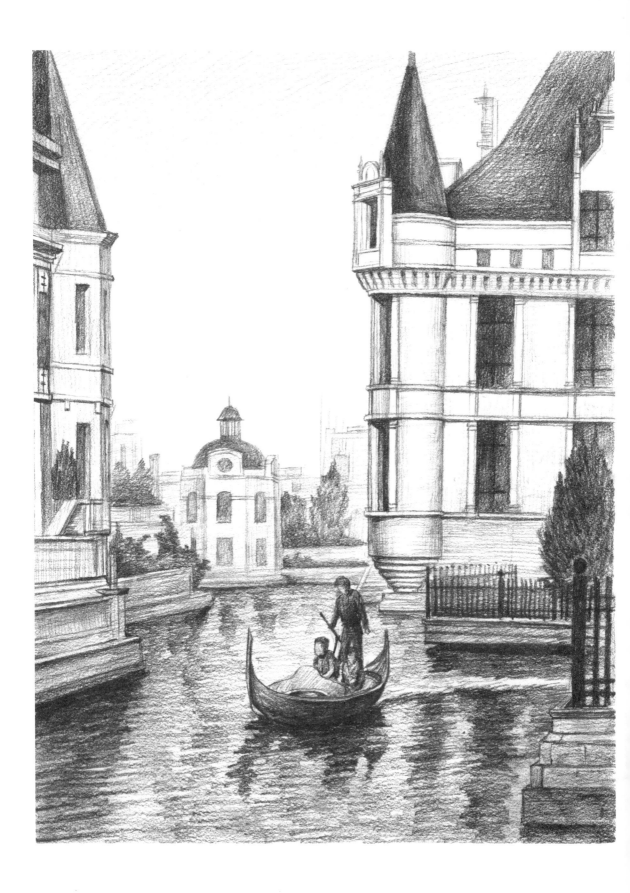

PART 7

风景素描临摹跟练

通过前面的学习，相信大家对风景素描已经有了一定程度的掌握。本章通过描绘各地区的特色建筑、自然景观等进一步巩固花草树木、河海山川、建筑结构的质感表现与笔触运用，帮助大家在学习风景素描之路上大步进阶。

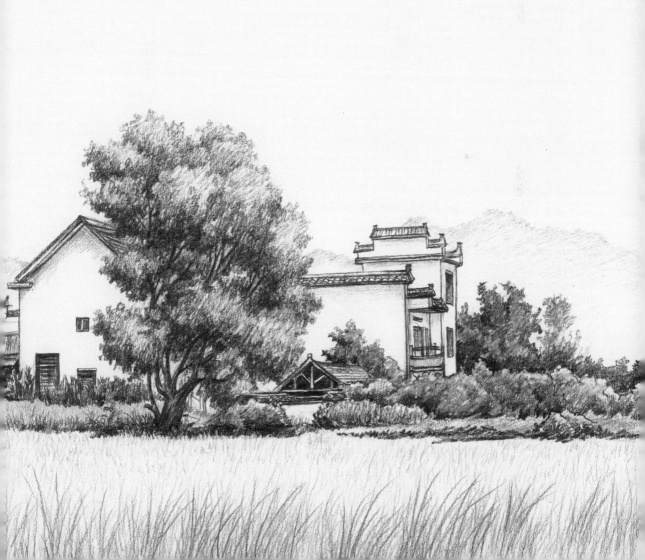

山村农屋

　　画面中的建筑主要以石块堆积而成，且杂物较多。描绘时，我们需要归纳各个对象的形体，用最简洁的线条表现出其特有的造型特点以及真实感。

画面分析

 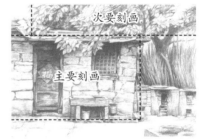

步骤分解

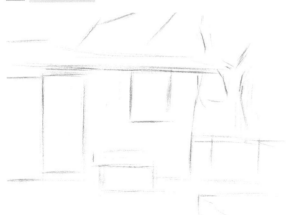

1　用长直线画出房屋、门窗、水池、灶台、树木等的位置与外轮廓。

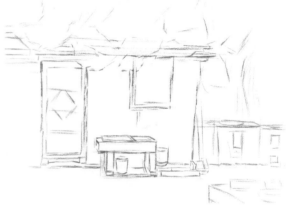

2　细致地画出房檐、门窗、水池、灶台等的具体形状，并强调各个对象的明暗交界线。

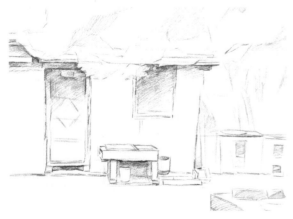

3　给画面中的暗部整体铺上一层较浅的调子，初步区分画面的明暗关系。

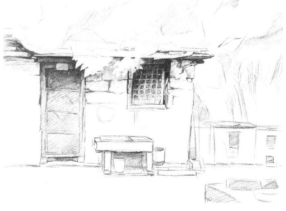

4　深入刻画房檐与门窗，强调其颜色层次，注意门窗颜色较重。

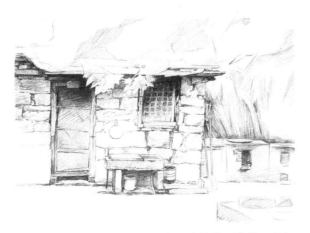

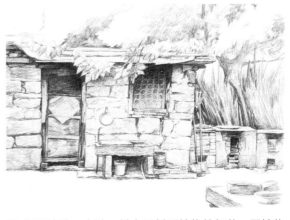

5 刻画墙面石块的形状，注意石头的排列变化，并加重石头间的缝隙。

6 刻画墙壁、水池、灶台及其后植物的细节，用植物的重色对比出墙壁和灶台的高亮感。

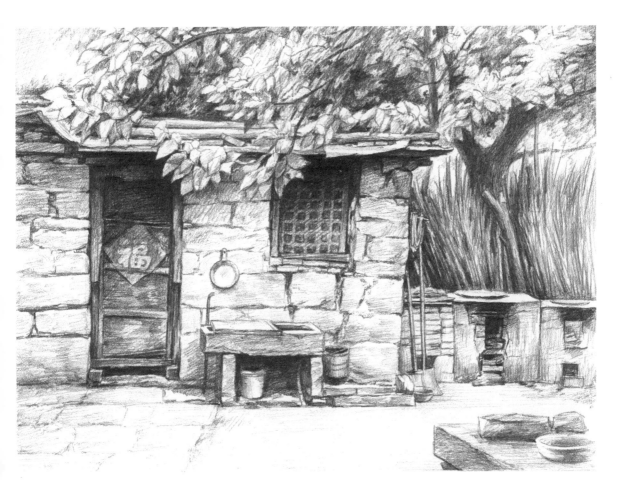

7 刻画各个对象的细节、纹理与质感。着重刻画房檐上的树叶，利用门窗的重色对比出叶子的高亮感。完成绘制。

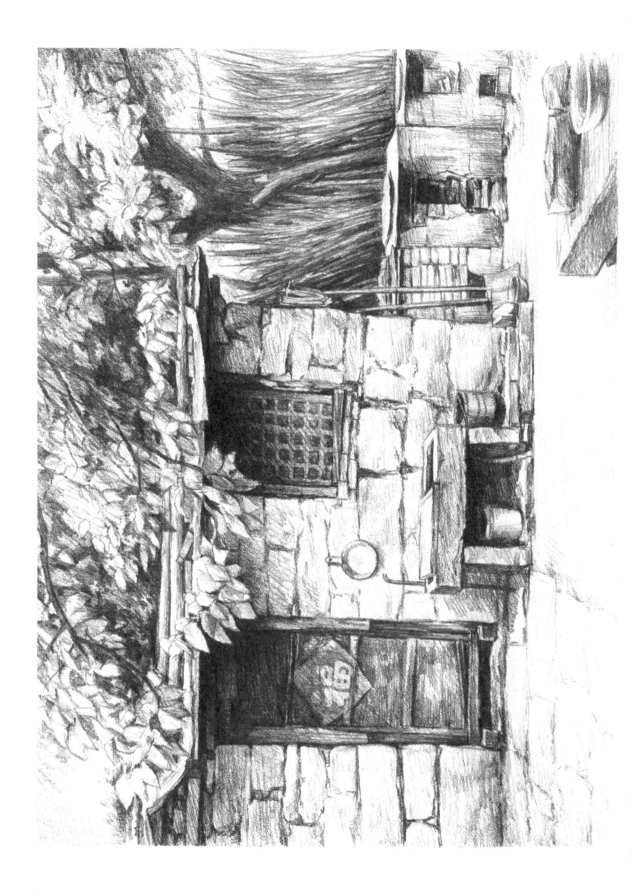

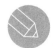 # 梦里水乡

此画面的描绘重点,在于表现房屋的层次关系,房屋门窗各异,透视要相对统一,黑白灰分明。此外,水面和远处的树林整体颜色层次要明确。

⊕ **画面分析**

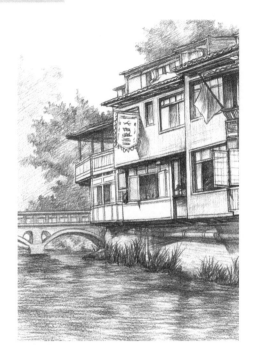 >>>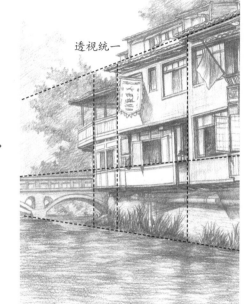

透视统一

✎ **步骤分解**

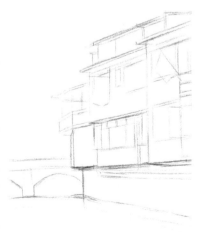 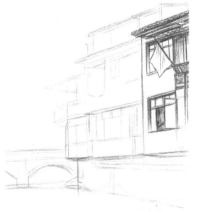 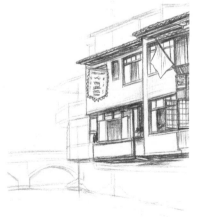

1 用较轻的线条大致画出房屋和小桥的位置及轮廓。

2 刻画近景房屋的部分细节,如门窗、房檐、旗子等,注意整体透视的统一。

3 刻画中景的房屋,注意前后房屋要高低错落。

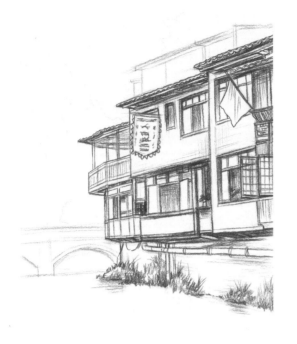

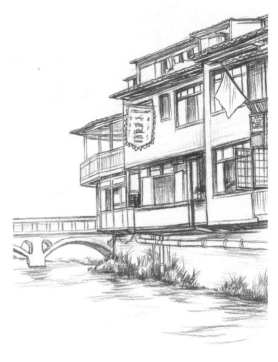

4 刻画远景的房屋。接着画出附在墙边上的小
草，注意用笔要轻快，并注意小草的虚实变化与排
列组合。

5 刻画小桥和房屋的顶部，再用浅浅的线条表现
出水面的波纹。

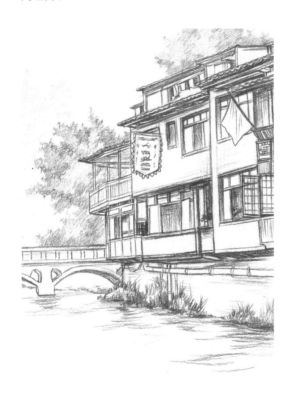

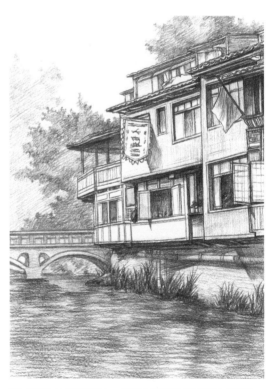

6 画出房屋后方树叶的大致明暗色调，注意弱化
树叶的塑造，拉开树叶与房屋的距离。

7 完善水面的波纹，再刻画旗子的暗部与投影，
最后为远景的树木排上浅调子。完成绘制。

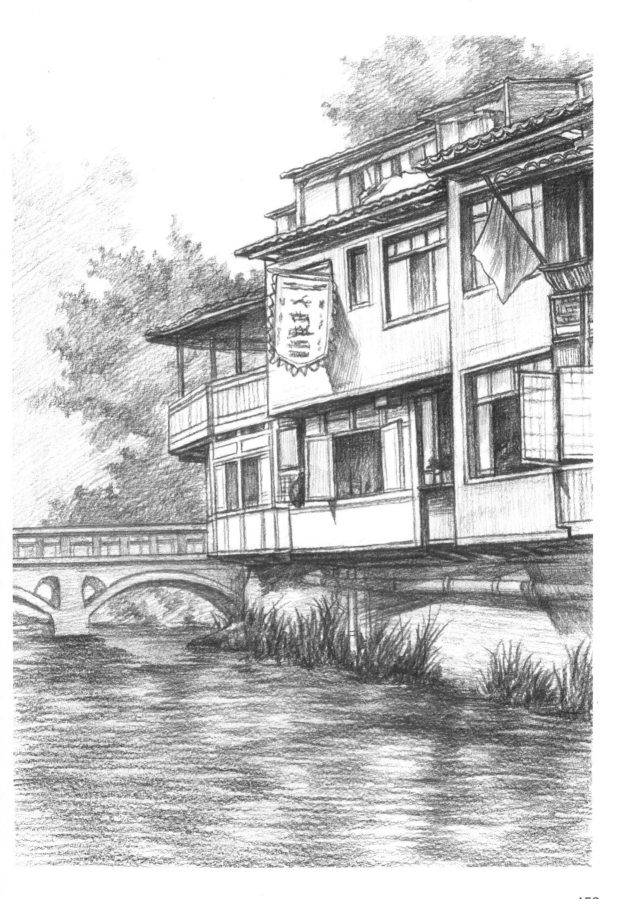

徽派乡村

徽派建筑黑白分明，小细节较多，高低变化也较明显。描绘时，需定好中心房屋，再参照比例关系，慢慢调整周围物体的大小，此外还要注意前中后景别层次的塑造，以表现画面的空间感。

✛ 画面分析

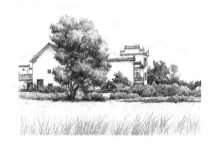 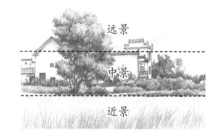

✎ 步骤分解

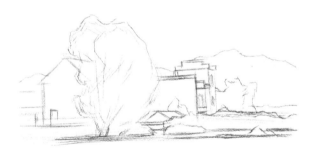

1 用长直线定出古树、房屋、植被和远山的位置与轮廓，简单区分近景、中景、远景的层次。

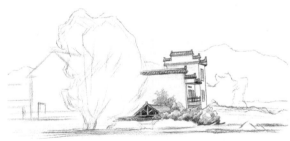

2 从画面中心的房屋开始刻画，注意房屋的透视变化。再画出房屋中间的小部分植被。

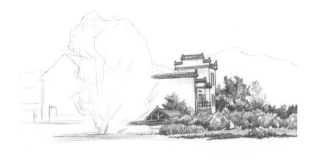

3 补充刻画中心房屋前后方的植被。注意植被前后的层次，灌木丛靠前，树林靠后。

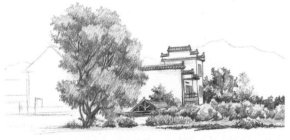

4 刻画古树。概括古树的团状组合，再分组刻画各个团状树叶，树枝穿插其中。

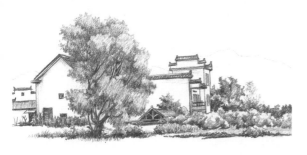 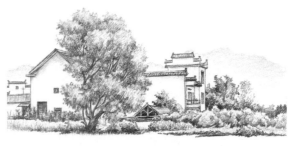

5 刻画左侧的房屋，注意门窗的比例关系。再画出房屋墙壁旁的植被。

6 轻轻地给远山铺一层浅色调，调整山峰的形状，注意山峰的色调要上重下轻，使画面更具通透感。

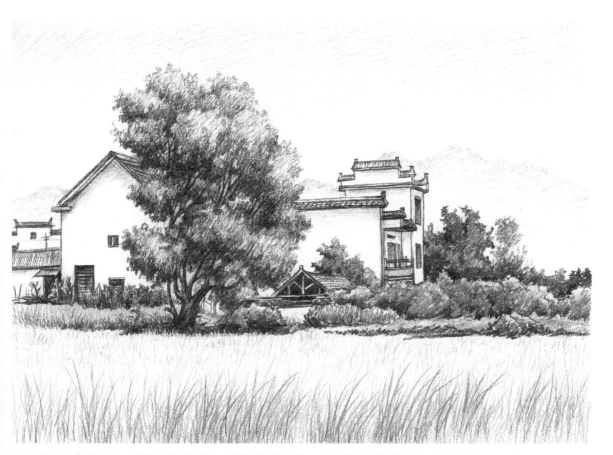

7 画出近景中的稻田，前排用长线勾勒，后排用短线勾勒。最后排出天空的线条，完成绘制。

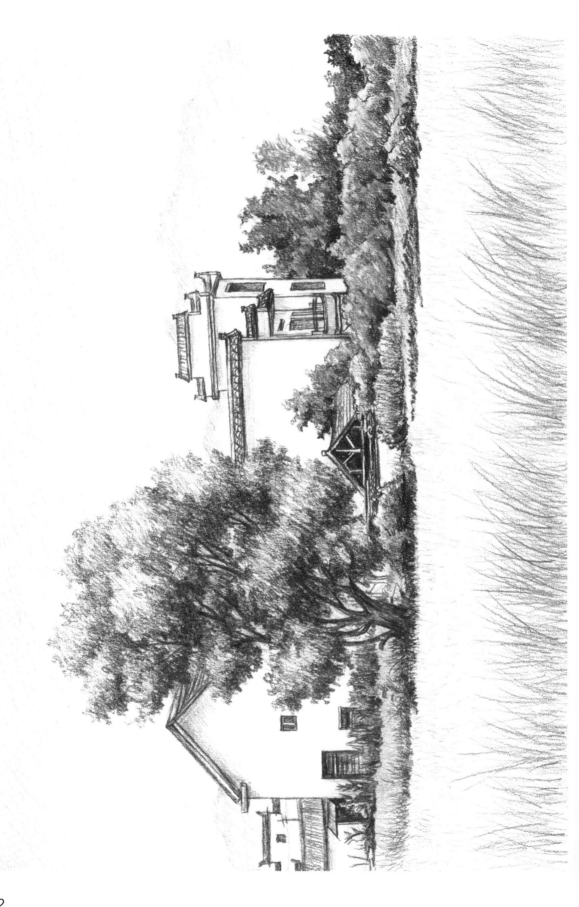

 # 海景余晖

画面中云的层次非常多，形状变化也非常丰富，且大多是逆光，有阳光穿透云层的感觉。描绘时，可运用强烈的黑白反差，留出清晰的白光形状，并体现光线向四方照射的效果。

⊕ 画面分析

 >>>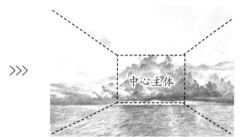

✎ 步骤分解

1 先大致勾勒海平面与云的位置和轮廓。

2 为下半部分云层的暗部统一铺一层浅浅的调子，再轻轻画出海面上的云层倒影。

3 加深下半部分云层的暗部和海面上的倒影，再轻轻画出上半部分云层的暗部，增强云层的层次感。

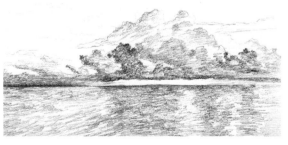

4 进一步刻画云层与海面的倒影。在受光处留白，加深明暗交界线与暗部。

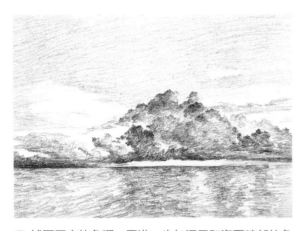

5 铺画天空的色调，再进一步加深云和海面暗部的色调，突出海天相接的视觉效果。

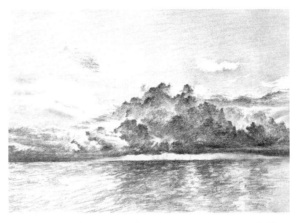

6 用纸巾揉擦云的暗部与天空，再用较硬的铅笔排出云的暗部与灰部的纹理，注意将云当成多个球体来概括塑造其细节。

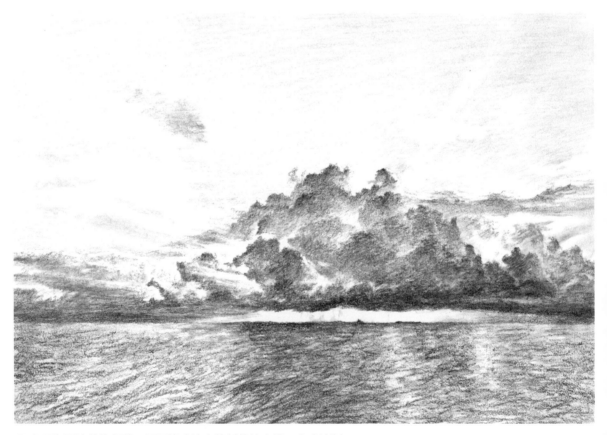

7 表现海面波纹的起伏，再用橡皮擦出放射状的光线。完成绘制。

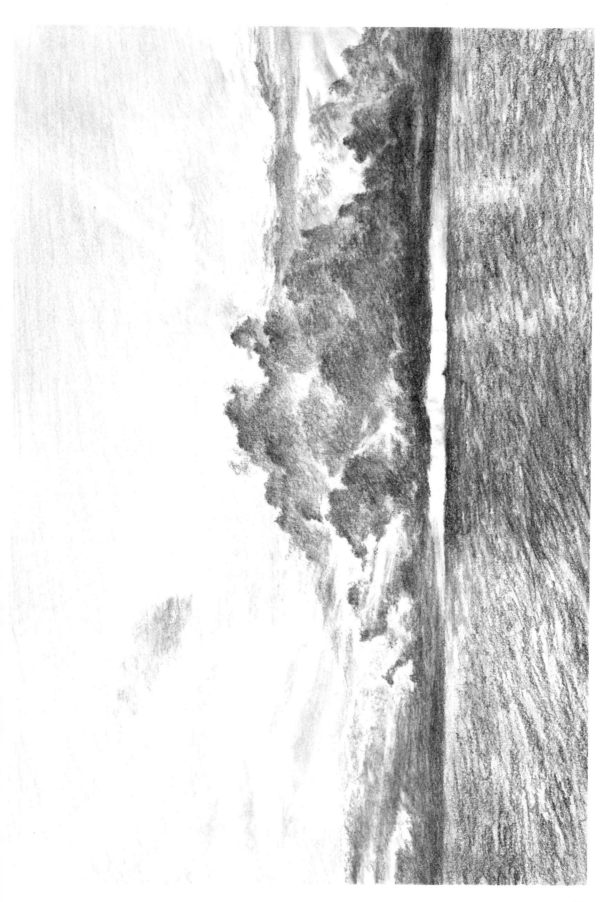

 # 海滨渔场

此画由天空、大海、渔场三大部分组成，画面结构清晰。描绘时，注意通过线条与色块面分割画面，可利用色块对比出三大区域的范围和层次。

⊕ 画面分析

 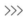 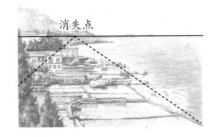

✎ 步骤分解

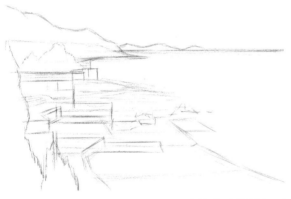

1 用长直线概括出渔场海岸和远山的大致位置与形状。注意渔场建筑的前后大小变化。

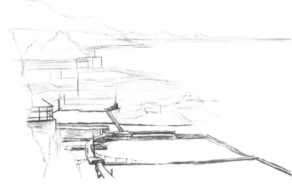

2 刻画近景中渔场的围栏。注意每个渔场分块的形状，体现出围栏的分割作用。

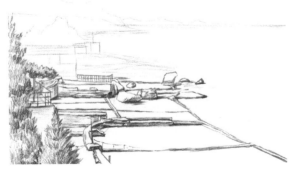

3 用较软的铅笔画出树木，注意树木与房屋的交叉关系。再画出中景中渔场的围栏和石块。

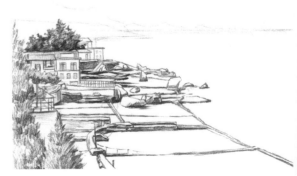

4 画出靠后的渔场房屋和树木，再对渔场和房屋的细节进行完善，如门窗等。

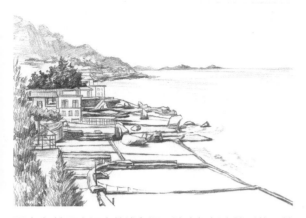

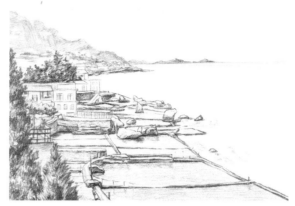

5 轻轻地画出远山的浅色调，注意概括山的形状，并
体现色调左浅右深的变化。

6 轻轻地横向排线，完善渔场区域的水面波纹。再丰
富树木的暗部层次。

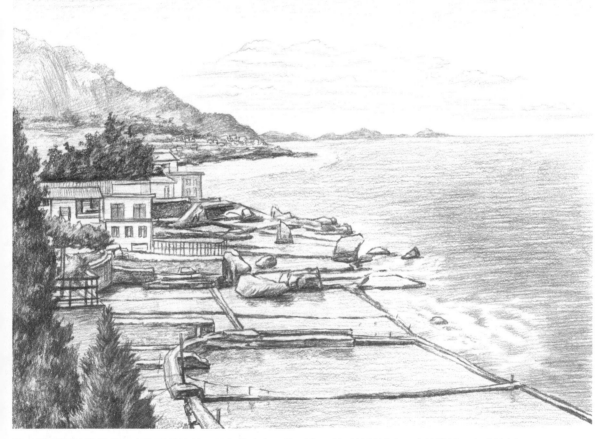

7 用较平缓的横排线画出海面的波纹，再勾勒出白云的形状，然后简单铺出天空的排线。完成绘制。

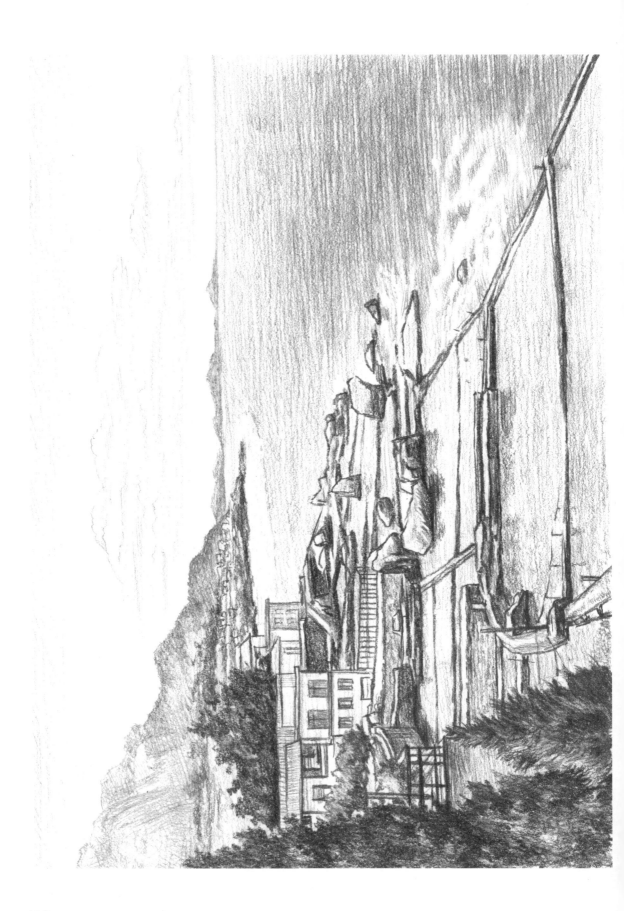

 # 黄果树瀑布

画面中的瀑布由大量的留白构成，每一组水流的流动方向有交叉的部分。描绘时，一定要注意水流的大小变化和叠压层次，刻画需主次分明。两侧的岩石与植被颜色较重，画面整体黑白对比强烈。

◈ 画面分析

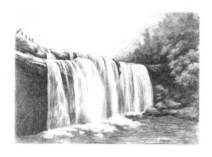 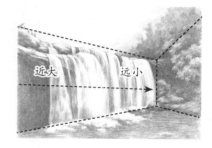

近大　　　　远小

✎ 步骤分解

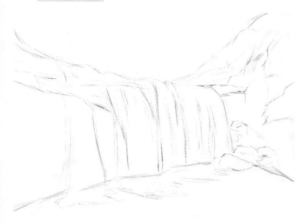

1 先用长直线大致画出瀑布、山体、石块和植被的位置。瀑布的水流层次较多，需予以体现。

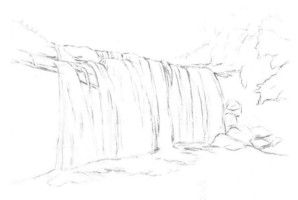

2 画出瀑布水流的具体形状，并强调其明暗交界线。

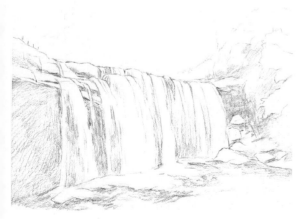

3 用较软的铅笔统一给瀑布、植被、山体及石块的暗部铺上一层调子。

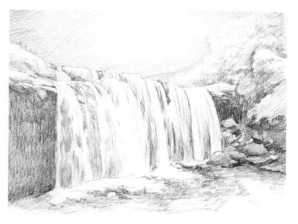

4 加深瀑布周围山体与水面上水花的色调，再区分瀑布每组水流的明暗关系，然后铺出天空的排线。

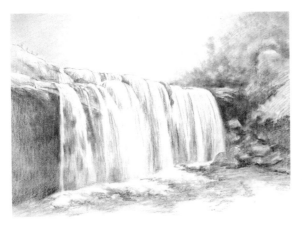

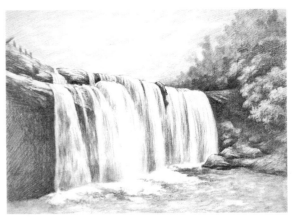

5 用纸巾揉擦各个对象的交界线和暗部，初步建立画面的黑白灰关系。再擦出天空的浅色调。

6 刻画瀑布和山体的明暗面，再加强石块和植被的明暗交界线，然后画出天空，并将云层留白。

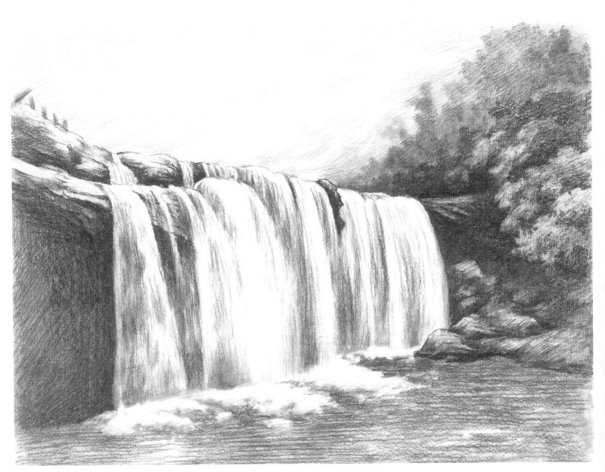

7 简单概括水花的明暗面，再横向排线，细致地画出水面的水纹。完成绘制。

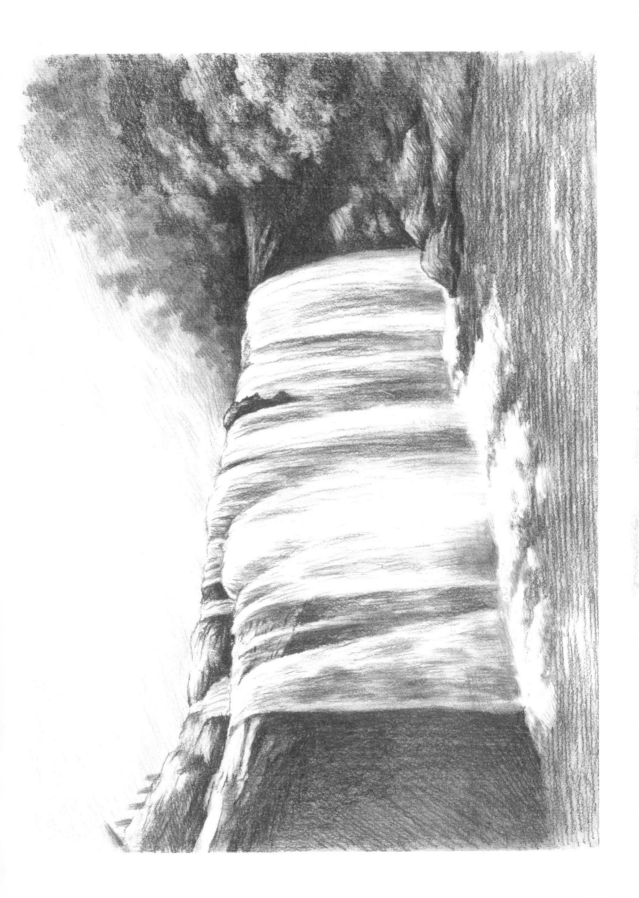

富士山

　　画面近景中的枝叶将视线引导成一个圆圈，使远景中富士山的山体具有了视觉上的收缩效果。描绘时，需突出刻画山体上积雪和沟壑的变化，画枝叶时可用类似于剪影的方法表现。

扫码看视频

⊕ 画面分析

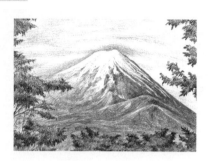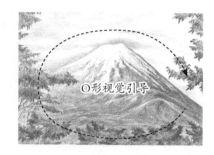

O形视觉引导

✎ 步骤分解

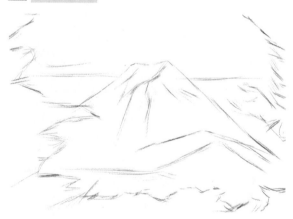

1 简单概括山体与枝叶的形状，并区分白雪的分布。当枝叶过多以致遮挡主体时，可以适当删减。

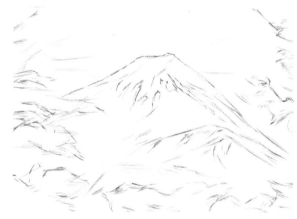

2 画出山体与枝叶的具体形状，并画出明暗交界线。

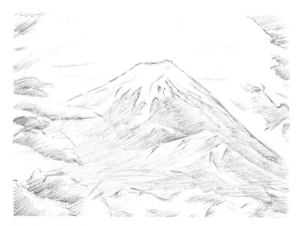

3 统一给各个对象的暗部铺上调子，初步建立画面的明暗关系。

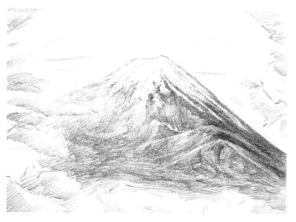

4 刻画山体。用较浓的铅笔深入刻画山的棱角、沟壑，注意整体暗面的统一。

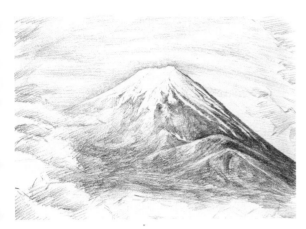

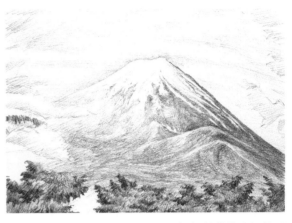

5 用长弧线勾画出云层的大致形状，区分白云和蓝天的块面。

6 画面下方的树叶较为密集，需概括其整体暗部的形状，并强调树叶间的高低变化。

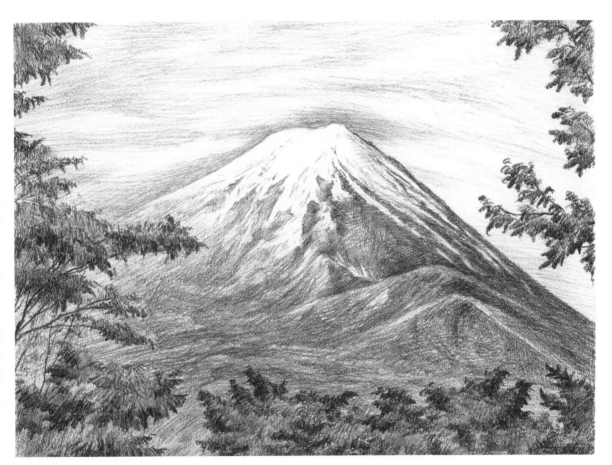

7 画出左右两侧的枝叶，注意树叶与枝干的疏密变化。最后完善天空的排线，完成绘制。

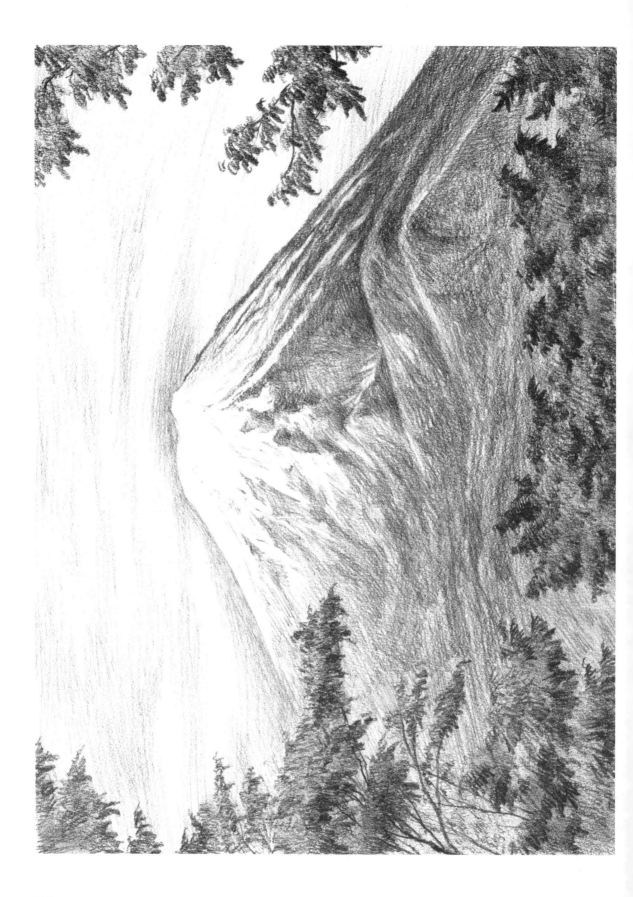

PART 8

风景素描作品欣赏

通过对风景素描系统性的学习，相信大家已经具备独立完成一幅作品的能力了。我们虽无法探寻世界上所有的秀丽风景，但在本书的欣赏范例中也能感受真实风景的美妙。用一点闲暇时间，借助眼睛和画笔去旅行吧！

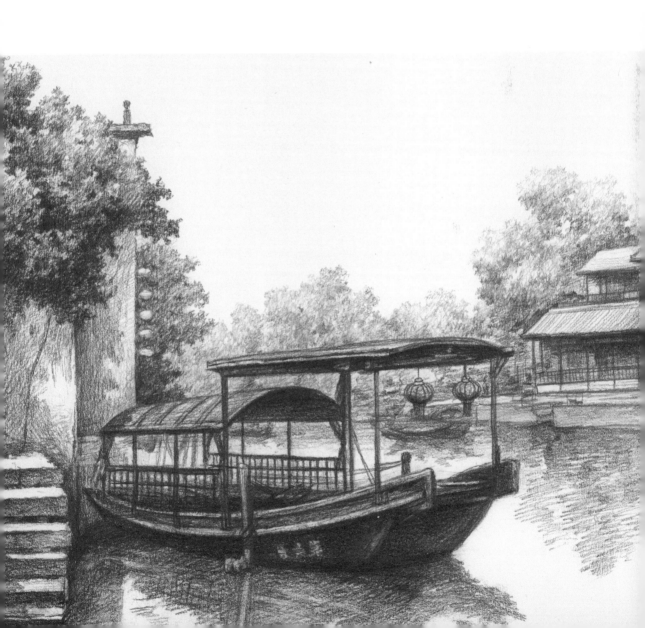

雪后车辙

　　一场大雪过后，车辙印和脚印顺着小路消失在远方。描绘时，可为天空整体铺一层浅灰调子，草地则用重灰调子刻画，通过两者衬托出雪的亮白，树木则可用剪影方式勾勒，最后注意小路由近到远的透视效果。

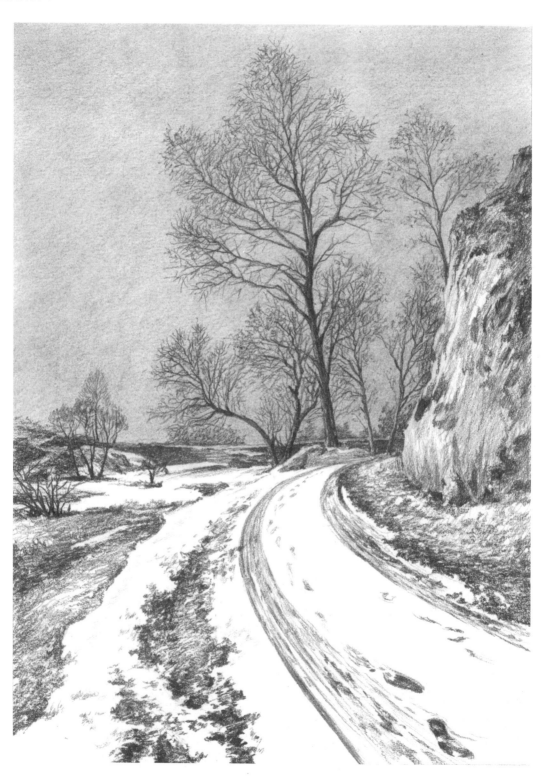

千年古柏

 此画以一棵古树为刻画主体，其树干和树枝是要深入塑造的重点内容。古树的造型蜿蜒曲折，树皮纹理质感层次丰富。描绘时，要注意树枝间的穿插与遮挡关系，周边的树叶可沿着画面左侧和下方绘制，以增加整体画面的层次。

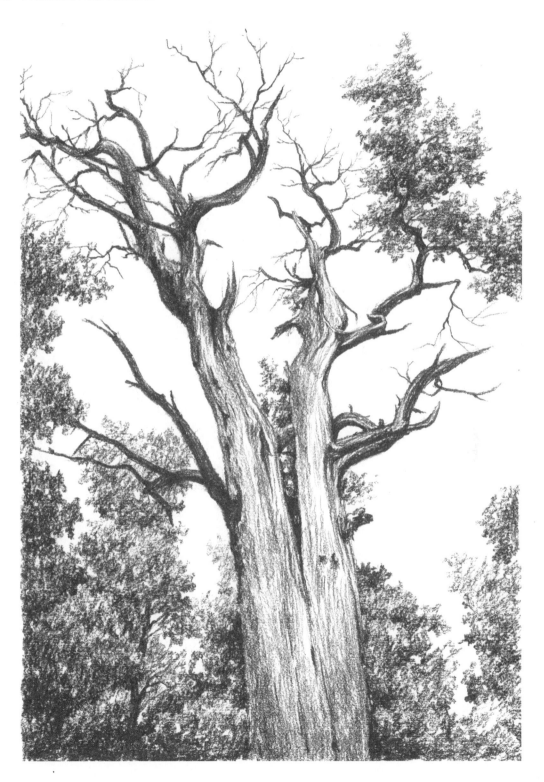

山涧小溪

 山间的石块杂乱地堆在一起，溪水缓缓地流淌。描绘时，因石块较多，可以按景别分层对其进行刻画。近景的石块，要注意周边的水花与之相互影响；中景的石块则强调重色石缝；远景的石块与枯树交织在一起，可简单概括。

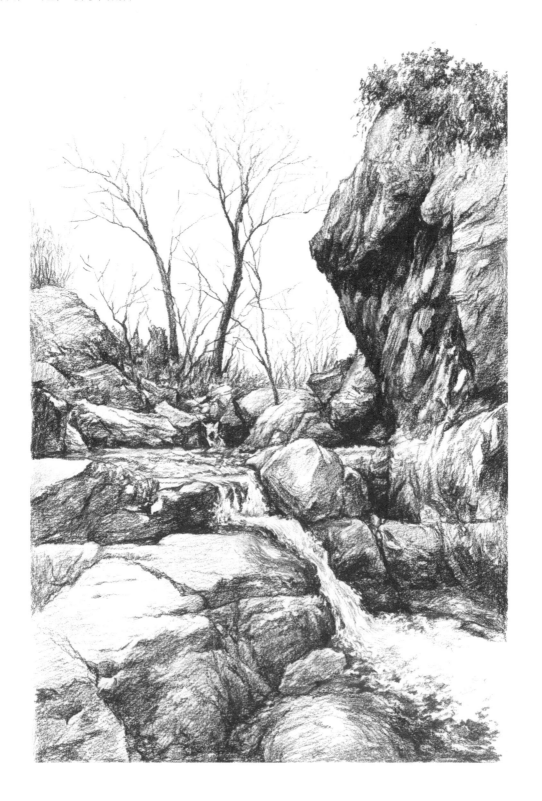

窗外小景

　　宁静的午后，阳光洒在窗前的茶几上，在此远眺窗外美景，想必十分惬意。描绘时，注意画面为逆光效果，屋内环境多用重色调子，与窗外景色的高亮色调形成强烈的对比，光感明显。

扫码看视频

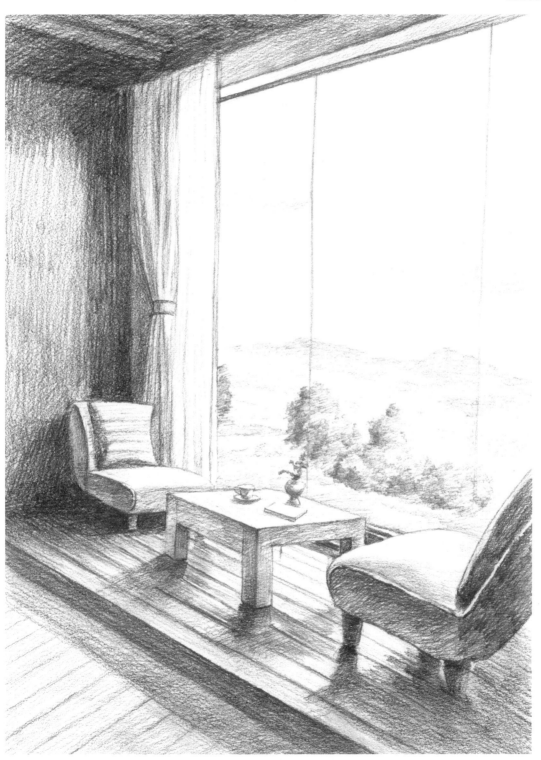

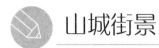

山城街景

　　山城街道随着山坡起伏，层层向上，路边台阶层次丰富。此画面为典型的S形构图，弯曲的街道将视线引导至远方。描绘时，前景的矮墙、石凳和大树用重色调，中景的房屋用灰色调，远景的小路和房屋用亮色调，三大景别层次分明。

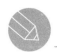

路灯夜景

　　画面背景为黑色，其主要光源来自左侧的路灯，灯光照耀着整棵树，光线穿过树叶投射在马路上，路面光影斑驳。描绘时，注意主体枝干结构要清晰，树叶层次丰富，离灯光越近留白越多，此外还需注意地上的投影的形状变化。

农家小院

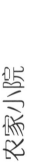

房屋墙体由大小不一的石块垒成，房顶是用薄石板搭建的，十分有特色，主体房屋的光影效果很强。描绘时，需明确画出暗面的范围，再用稍松散的线与面概括出周边的植物和杂物，使整个画面主次明确。

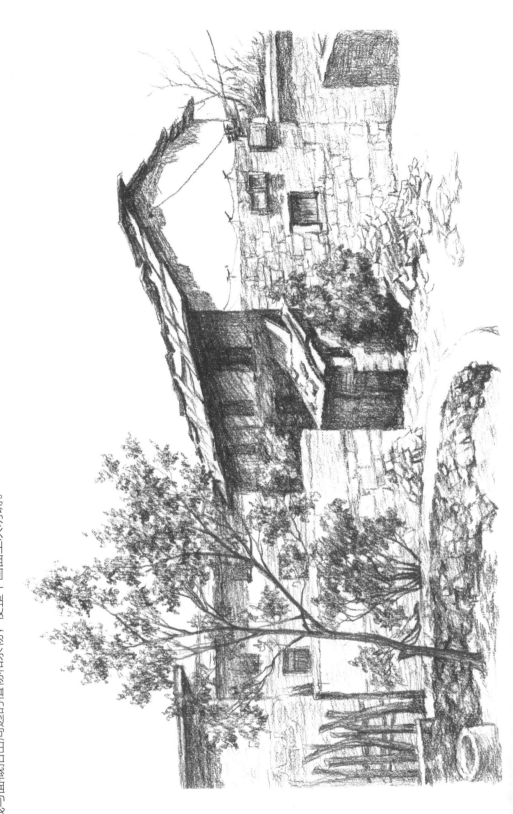

海边灯塔

灯塔是海边常见的建筑。此画面主要由灯塔、海岸、海面和天空构成，简洁明了。描绘时，注意灯塔处于黄金分割线上，需要细致刻画。此外，石块较为密集且形态相似，需用不同手法进行区分。

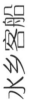

水乡客船

一艘客船靠岸停泊，岸边植被葱绿，台阶上光影斑驳，要将客船作为主要刻画对象，其透视较强，注意船体的前后变化。岸边台阶、白墙和植被处于背光面，需合理概括暗面和投影的形状。远景中的房屋和树木的塑造可弱化处理。

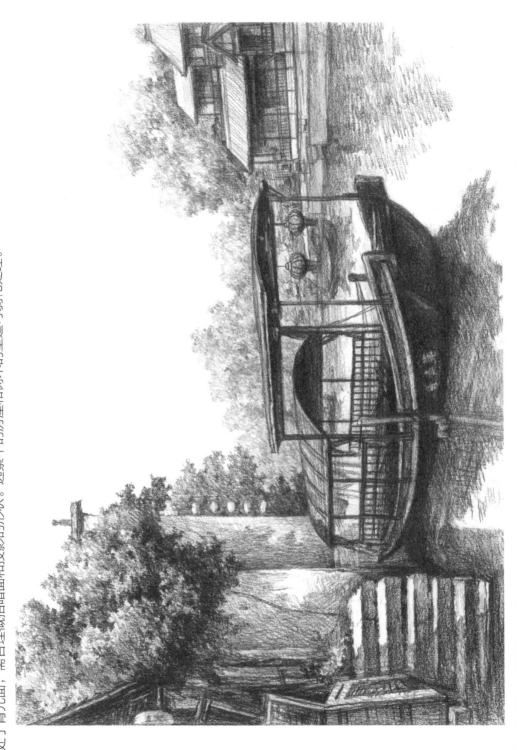

冬日木屋

厚厚的雪地里有一座小木屋，周边凋零的玉米秆和光秃秃的树木显示出冬季的寒冷。雪景画中，画面黑白反差往往较大，描绘时，注意雪要画得干净亮白，可加强其他物体的明暗交界线和投影，以衬出雪的亮白。

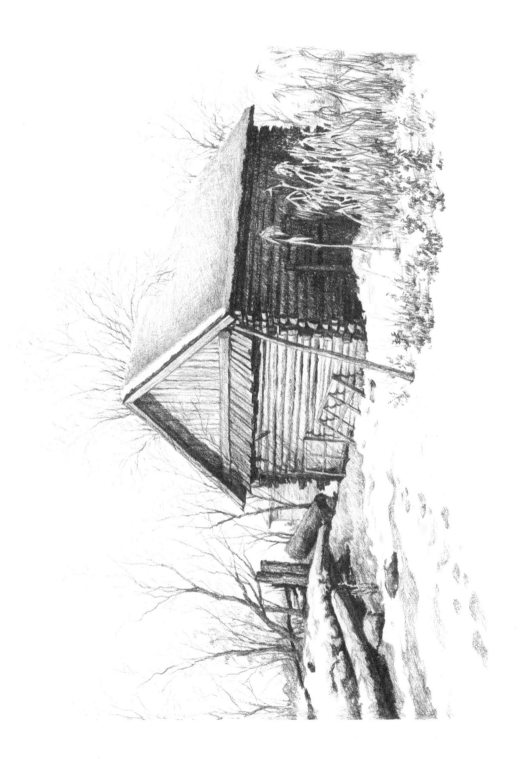

湖边雪景

画面分割为天空、湖面、雪地这三个区域，结构分明。描绘时，注意区分各个区域的层次，右侧大树是画面的主体，可用剪影画法突出树的造型，树上的两个鸟窝是画面的亮点。

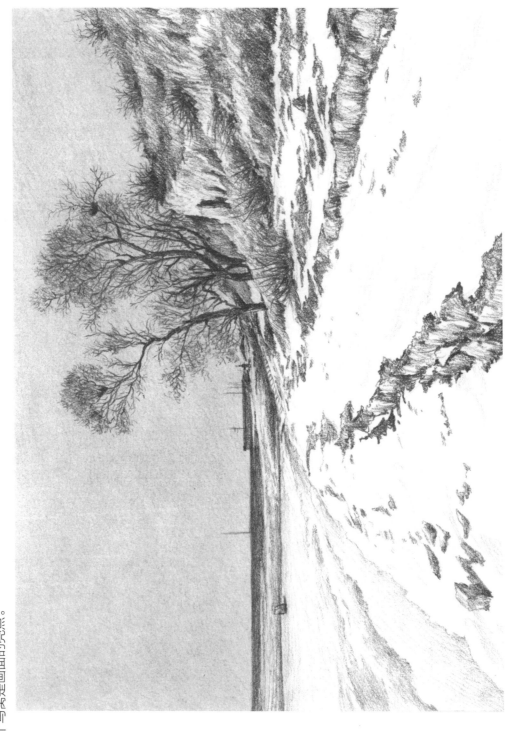

村野树林

此画面需以树林为主要刻画对象，尤其是树干上和草地上斑驳的投影等细节要细致刻画。描绘时，还要注意将树干的体积与投影相结合，以表现出微妙的光影关系。远景的菜地和小村庄简单概括处理即可。

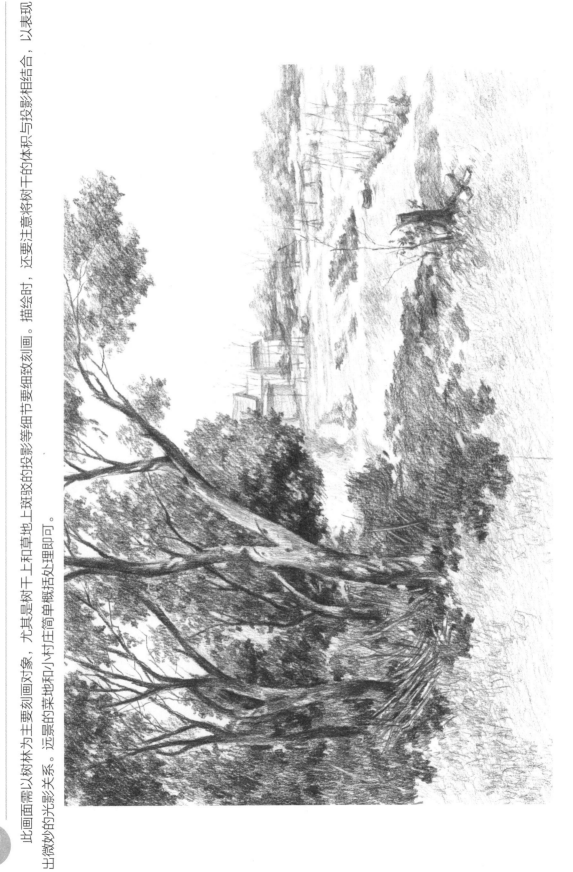

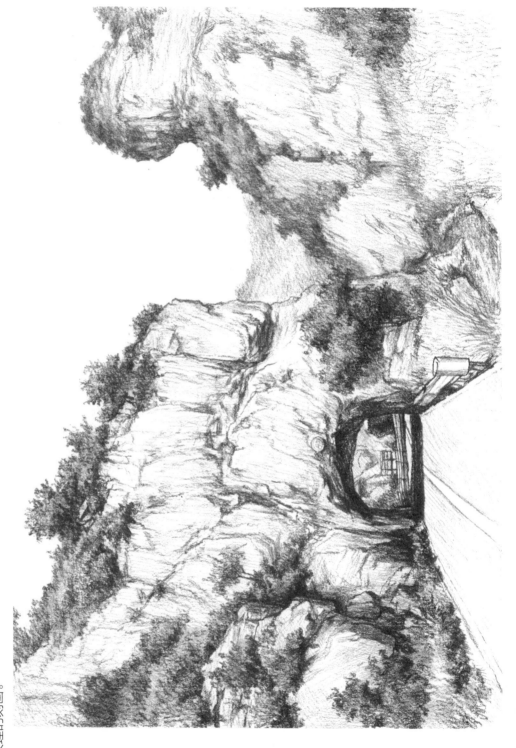

穿山隧道

此画面为通道式构图，山洞呈开口状造型。通道式构图增强了隧道的纵向对比和装饰效果，使画面产生纵深感。描绘时，要注意隧道洞口的造型与山石纹理的刻画。

公园夕照

　　傍晚的公园里，光照柔和，树林与长椅的投影很长。长椅和路灯是公园常见的设施，描绘时，要注意铁与木的质感表现，远处的树林则可简单概括，整体画面的虚实对比明显。

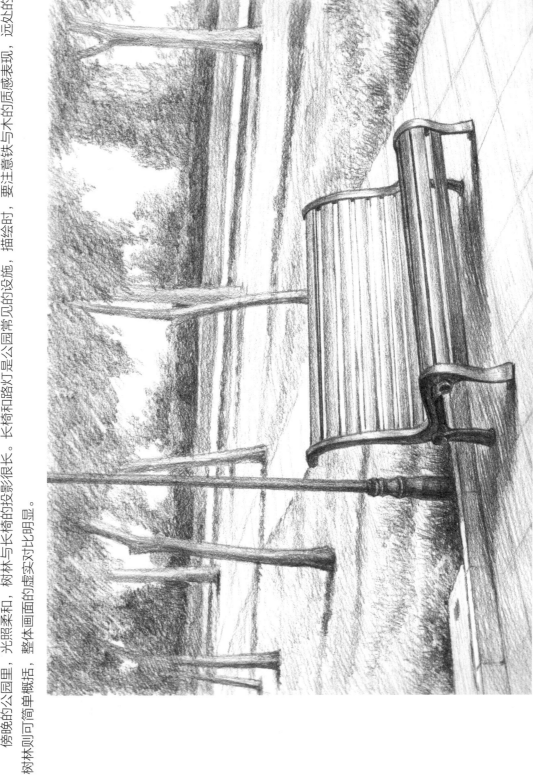

189

乌镇

乌镇是江南水乡的代表，其房屋大多由木门窗、砖瓦等构成。描绘时，瓦片细节可简单概括，门窗则需勾勒出细节内容。整体画面可分为近、中、远三个景别来处理，小桥与行人可虚化处理，从而衬出空间感。

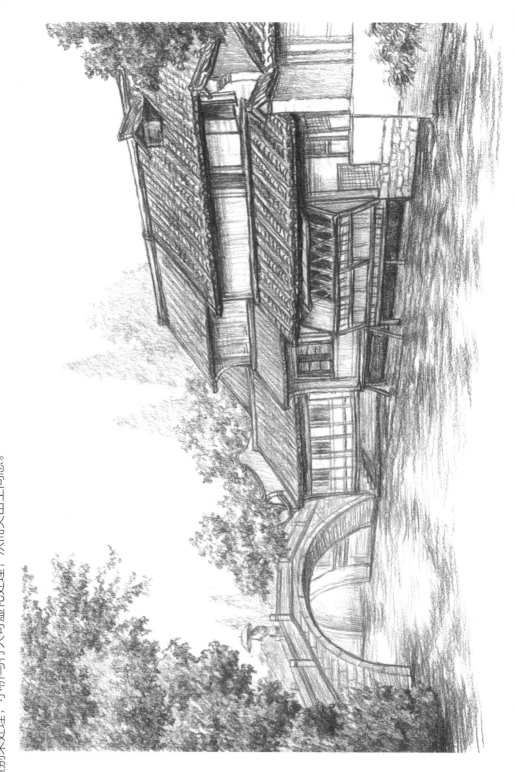

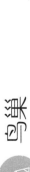

鸟巢

鸟巢，即国家体育场，它是现代建筑的杰出代表。整个体育场结构的组件相互支撑，形成网格状。描绘时，用线需相互交叉，注意网格状结构的疏密变化和相互叠压关系。

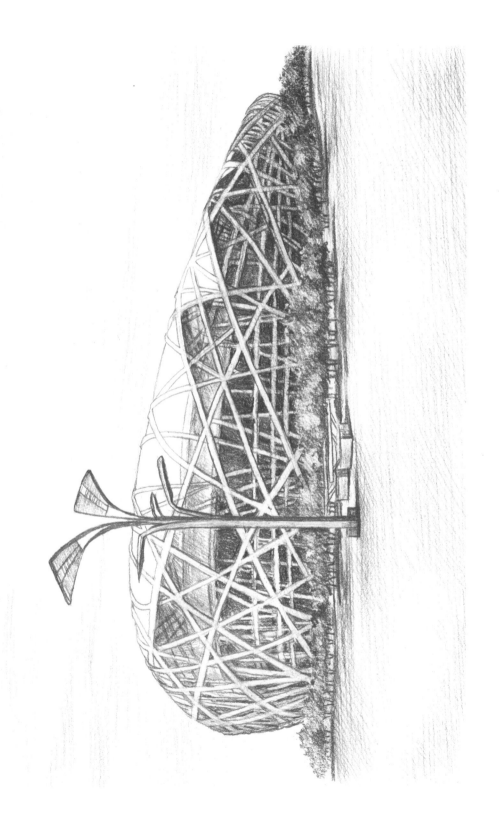

十七孔桥

颐和园的十七孔桥是古代桥梁建筑的杰作，桥上的石狮和石雕异兽异雕精美生动。侧面观看桥梁时，桥孔和栏杆的透视感很强，描绘时，应注意桥身整体弧度、桥孔及栏杆的透视变化，细节的刻画程度从右到左应逐渐减弱。

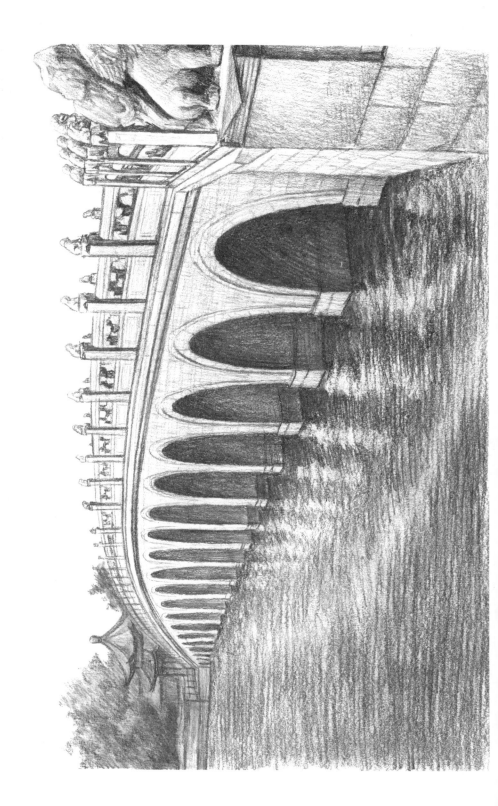

金门大桥

金门大桥是美国旧金山的地标性建筑。此画的刻画重点在于对大桥的细节和海边石块体积感的塑造，通过外形、体积大小与不同质感的区别，表现出画面的层次变化，突出跨海大桥的宏伟壮观。

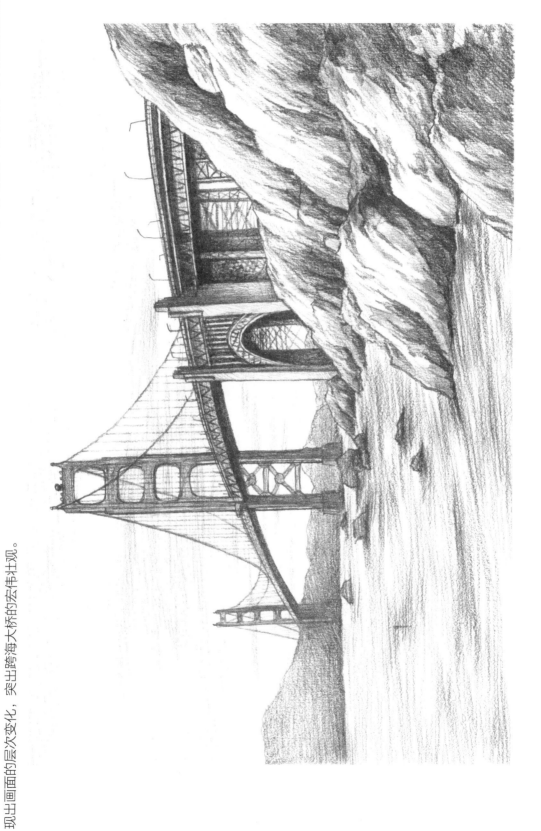

泰姬陵

泰姬陵是世界闻名的经典建筑，主要由殿堂、钟楼、尖塔、水池等构成。此画面中，建筑左右对称，建筑的门窗和装饰纹理多而复杂。描绘时，需要整体简化概括处理，纹饰可简单勾勒，起到装饰效果即可。

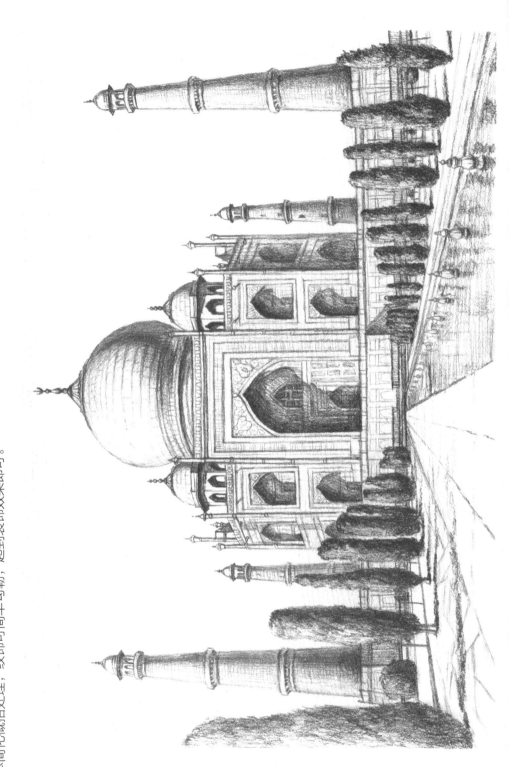